歲月走過的痕跡 攝影集

楊塵
攝影集02

楊塵｜著

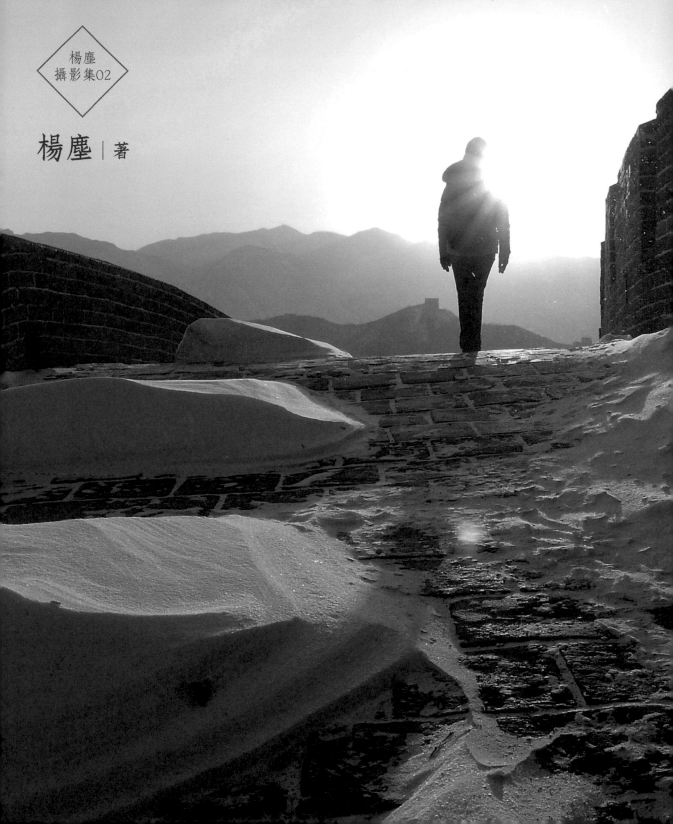

國家圖書館出版品預行編目資料

歲月走過的痕跡／楊塵著. -- 初版 .-- 新竹縣竹
北市：楊塵文創工作室，2020.1
　　面；　公分 .——（楊塵攝影集；2）
ISBN　978-986-94169-8-6（平裝）
1.攝影集
958.33　　　　　　　　　　108017884

楊塵攝影集（2）

歲月走過的痕跡

作　　者　楊塵

攝　　影　楊塵

發 行 人　楊塵

出　　版　楊塵文創工作室

　　　　　302 新竹縣竹北市成功七街 170 號 10 樓

　　　　　電話：（03）667-3477

　　　　　傳真：（03）667-3477

設計編印　白象文化事業有限公司

　　　　　專案主編：吳適意　　經紀人：吳適意

經銷代理　白象文化事業有限公司

　　　　　412 台中市大里區科技路 1 號 8 樓之 2（台中軟體園區）

　　　　　出版專線：（04）2496-5995　　傳真：（04）2496-9901

　　　　　401 台中市東區和平街 228 巷 44 號（經銷部）

　　　　　購書專線：（04）2220-8589　　傳真：（04）2220-8505

印　　刷　基盛印刷工場

初版一刷　2020 年 1 月

定　　價　400 元

序

時間是一把無聲的鑿子，
它忠實雕刻著歲月走過的痕跡。

　　1985 年我大學畢業，那一年剛開始自學攝影，當時沒有數位相機，只有裝膠卷底片的傳統相機，底片一卷一般只有 24 張或 36 張，底片當時不便宜，拍攝完一卷就要換裝新的一卷，無法重複使用，這使得攝影者被要求更精準的取景和曝光。 一般底片用的是負片只能用來沖洗照片，若要用來投影就須用正片即所謂幻燈片來拍攝，本攝影集前半部主要就是蒐錄 1985 年到 1992 年，我用幻燈片在臺灣拍攝所留下的個人行腳。 這些塵封已久的幻燈片也有很多都已發霉，直到 2012 年我把幻燈片掃描成數位電子檔，依稀可以看到照片裡霉菌滋長擴散的痕跡，它和現在數位相機清晰而銳利的畫質稍有不同，雖然透過後期製作調整，現代數位相機也可以呈現各種風格，不過以前的幻燈片有著我喜歡的細膩而柔和的色調。 即使年代已遠，這些照片質量參差不齊，但做為個人一個時代的生活印記，在年少輕狂的歲月裡，激情澎湃，工作之餘一有機會，上山下海，樂此不疲，拍照定格的剎那就註定不可重來，而時間是一把無聲的鑿子，它忠實雕刻著歲月走過的足跡。

　　自大學畢業投身科技產業，由於忙碌的工作關係，從 1993 年到 2005 年我的業餘攝影嗜好基本上處於中斷狀態， 2006 年之後開始有機會利用假期外出旅遊，或者利用出差空檔在世界各地走動，得以有機會探訪許多城市，而不同的城市有著獨特的風貌和人文。 此時個人攜帶式電子產品進入數位照相功能的全盛時代， 本人閒置已久的傳統相機已被拋棄在數位革命的荒野，我便又從最簡單的傻瓜相機開始重拾拍照的樂趣，就這樣一路靠著隨身攜帶的相機，手機或平板電腦，記錄當下的所見所聞。 這當中並沒有特定想拍什麼，只是鏡隨心轉很隨性地拍一些自己喜歡的人事物， 在風格迥異的城市中有些內在元素是特立而獨行的，有些外在呈現的事物又是共通或者互有關聯的，這其中可以隱約看出文化在各個區域的散播和歷史的變遷。做為攝影愛好者，在這方面我沒辦法用相機去完整詮釋這樣的內涵，倒是以攝影美學為主體，零星片段地展現一些城市景點的有趣畫面和生活細節。

隨著斷斷續續的拍照記錄，時間飛逝橫跨三十年，這使得照片的風貌呈現每個時期特有的質感和色調，而不知不覺那個當年的攝影愛好者也已容顏斑駁，華髮早生。整理諸多不同時空的照片，彷彿生命的記憶又重新倒帶，一一重溫當年的情景，感謝每張照片背後和我共同經歷的親人和朋友，也感謝那些在人生旅程中讓我留下深刻印記的人們和他們演繹的故事。

<div align="right">2019.11.5 楊塵于新竹</div>

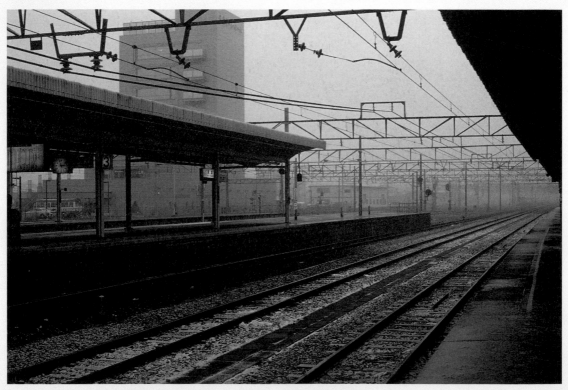

人生的驛站到底是起點還是終站

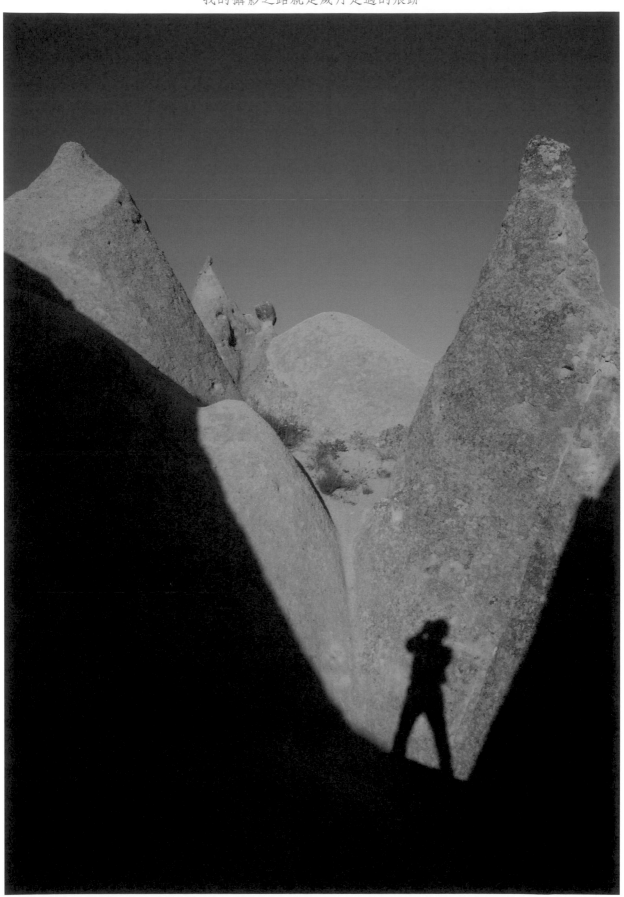

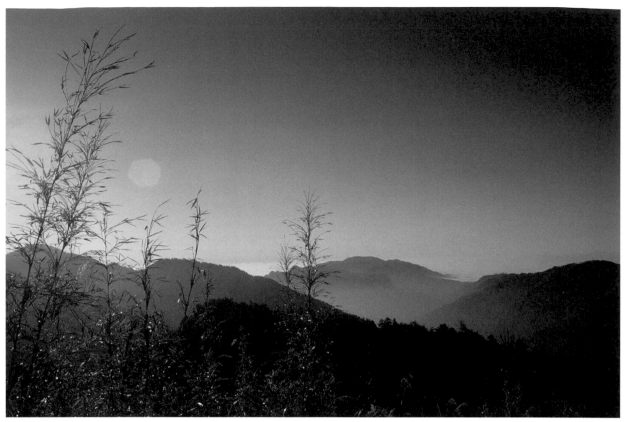

晨光中的劍竹林 1985 新竹 大霸尖山

日照下的冰河 1985 新竹 大霸尖山

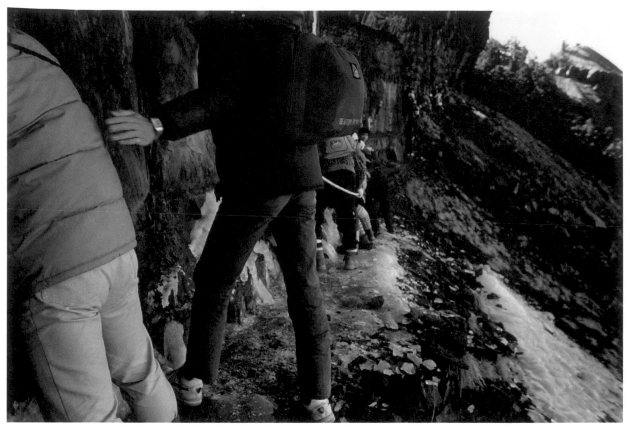

通過結冰的峭壁　　　　　　　　　　　　　　　　　　　　1985 新竹大霸尖山

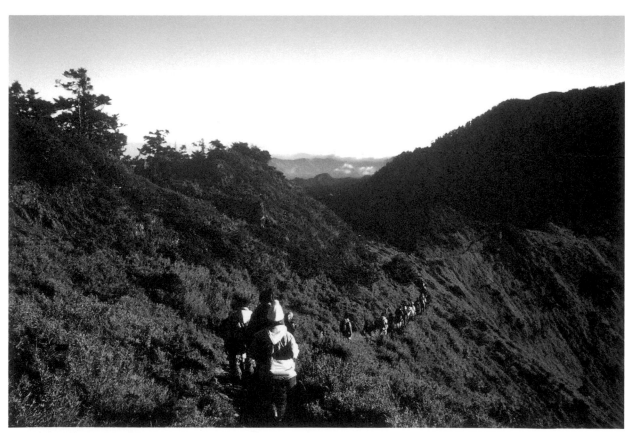

清晨攻頂的登山隊伍　　　　　　　　　　　　　　　　　　　1985 新竹大霸尖山

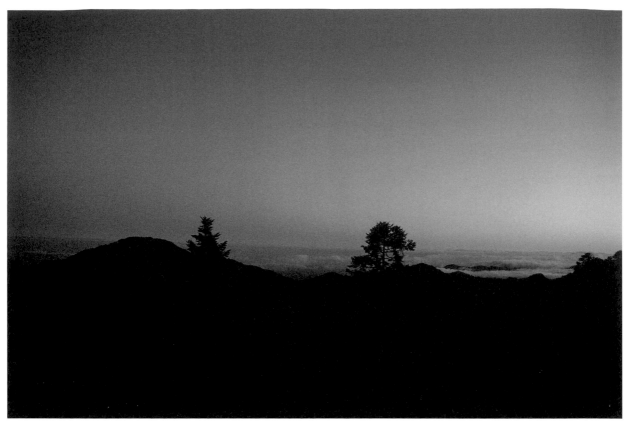

日出前的雲海　　　　　　　　　　　　　　　　　　　　　　1985 新竹大霸尖山

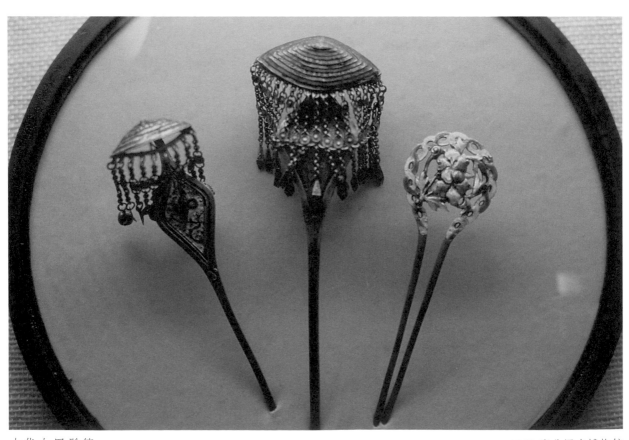

古代女用髮簪　　　　　　　　　　　　　　　　　　　　　　1985 臺北歷史博物館

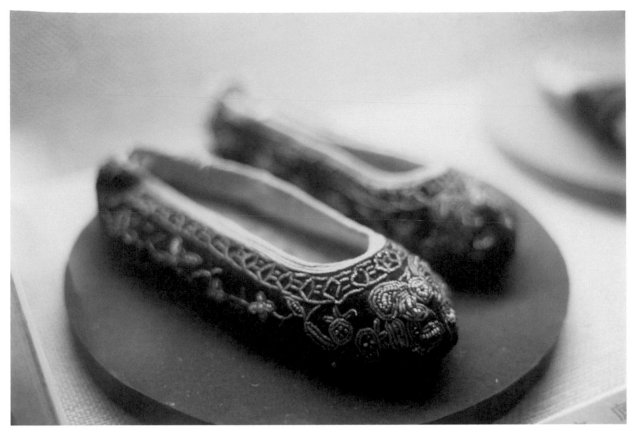

古代女鞋 　　　　　　　　　　　　　　　　　　　1985 臺北歷史博物館

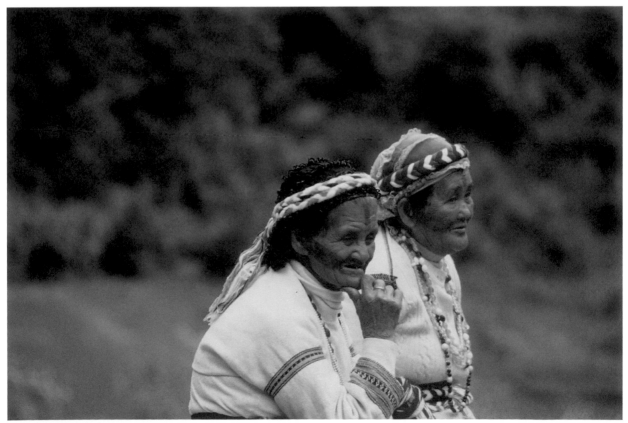

紋面的原住民婦女 　　　　　　　　　　　　　　1985 花蓮太魯閣

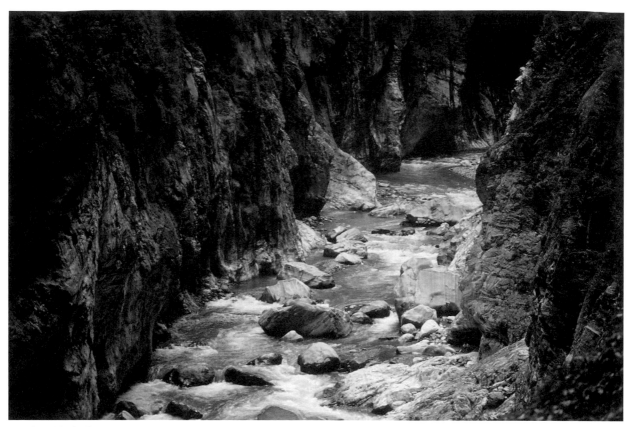

立霧溪的流水 1985 花蓮太魯閣峽谷

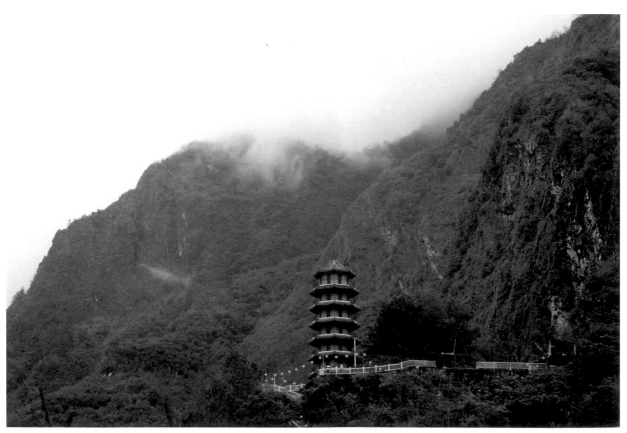

雲霧中的天祥 1985 花蓮太魯閣

紅葉與天空　　　　　　　　　　　　　　　　　　　　1985 南投溪頭

紅葉　　　　　　　　　　　　　　　　　　　　　　　1985 南投溪頭

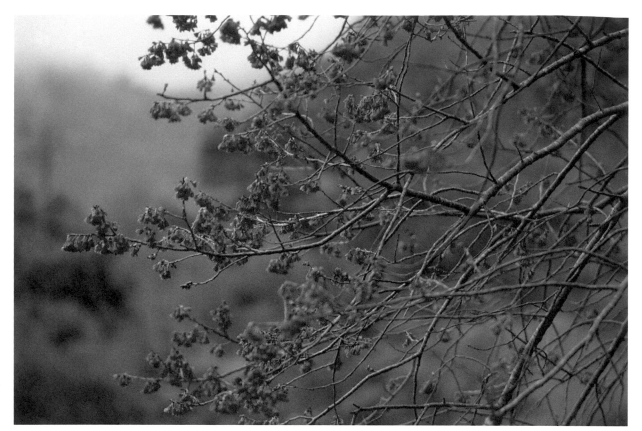

山櫻花 1985 南投溪頭

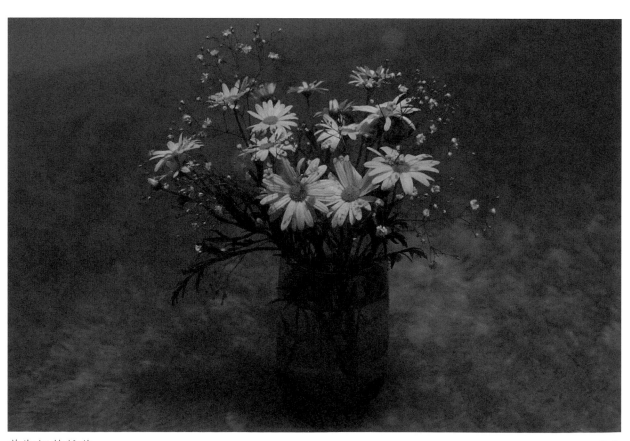

花瓶裡的雛菊 1985 臺北

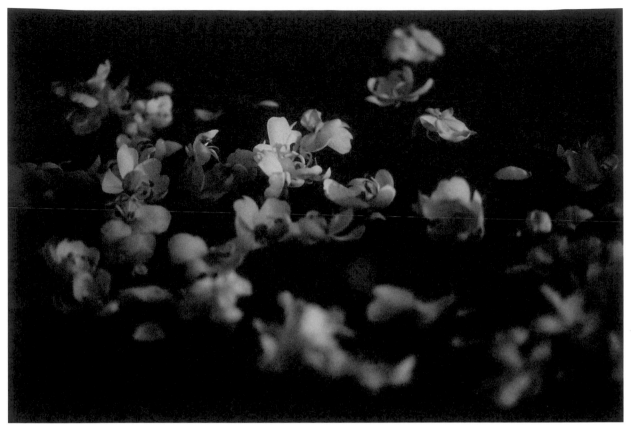

紅磚路上的落花　　　　　　　　　　　　　　　　　　　　1985 新竹

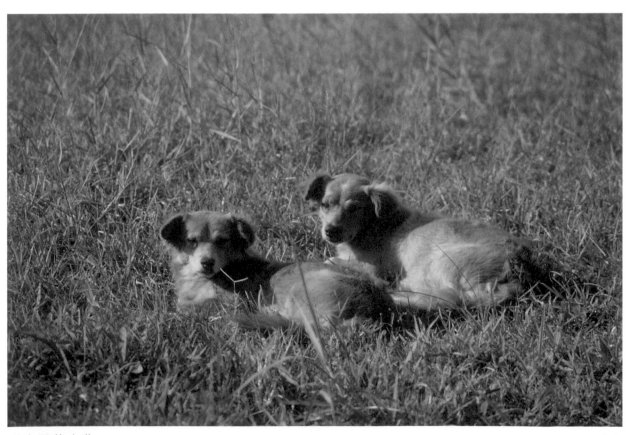

曬太陽的小狗　　　　　　　　　　　　　　　　　　　　　1985 臺北

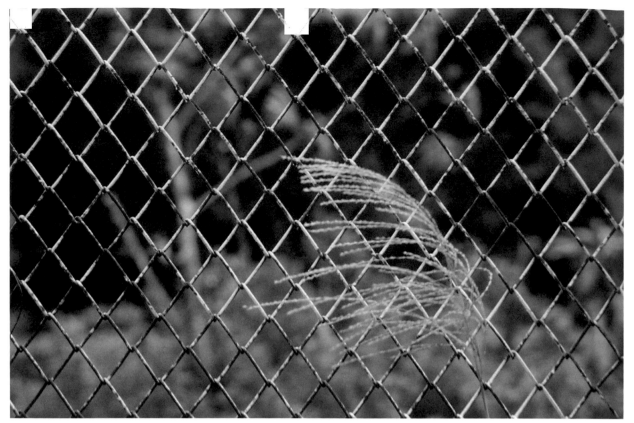

鐵絲網圍住的芒草花 1985 臺北

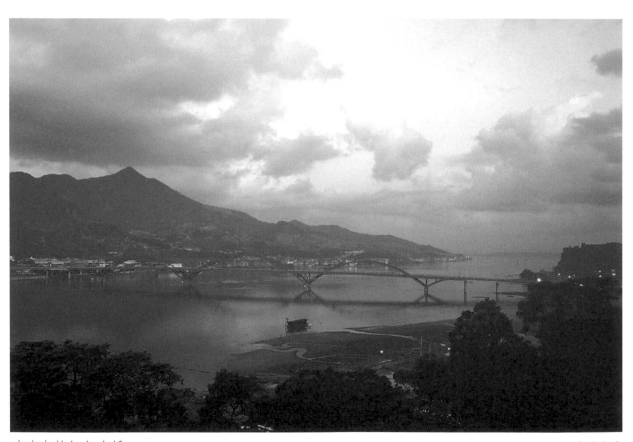

破曉中的紅色大橋 1986 臺北官渡

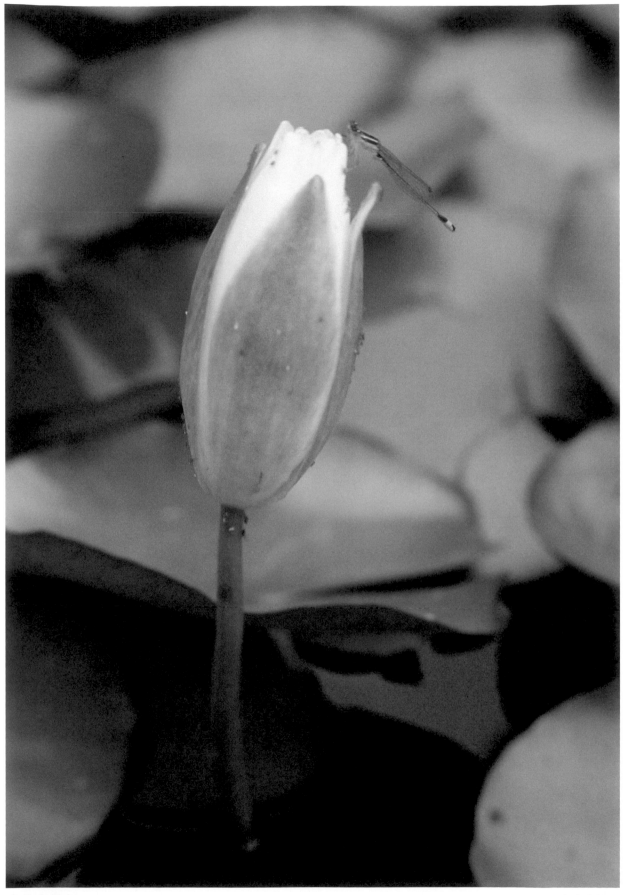

蓮花與蜻蜓

1985 臺北植物園

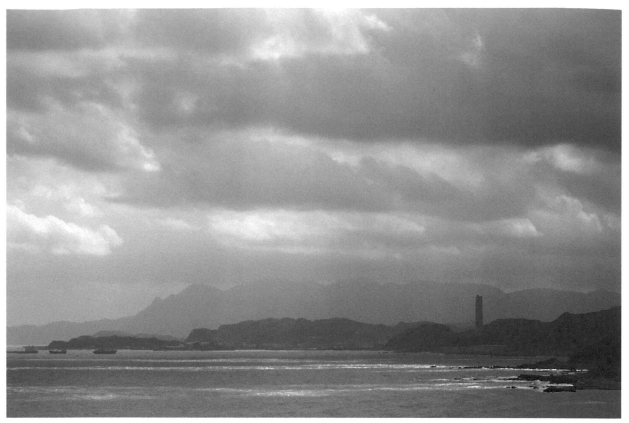

映著天光的海岸 1986 臺北翡翠灣

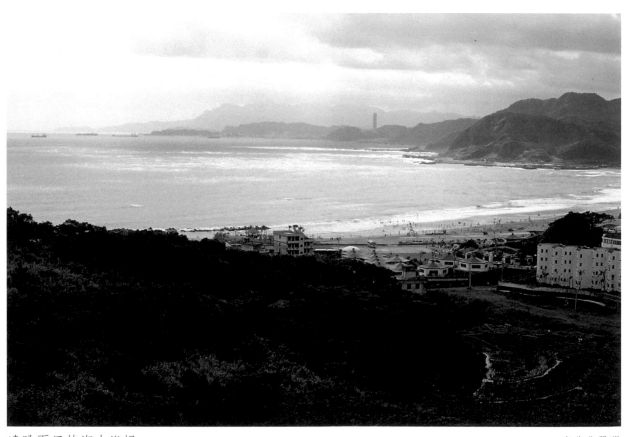

遠眺夏日的海水浴場 1986 臺北翡翠灣

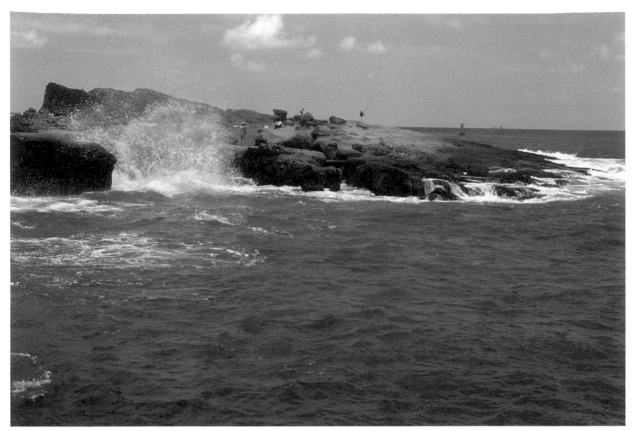

海上翻起了浪花 1986 臺北三貂角

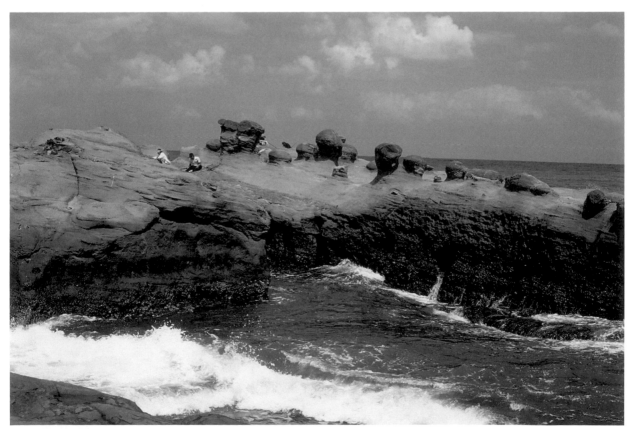

晴空萬里的海岸 1986 臺北三貂角

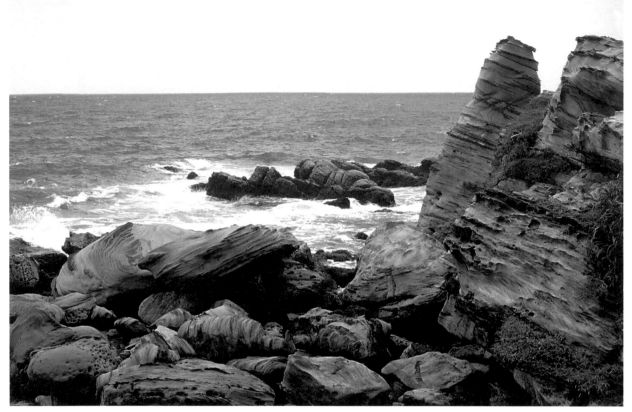

海岸奇石 1986 臺北南雅

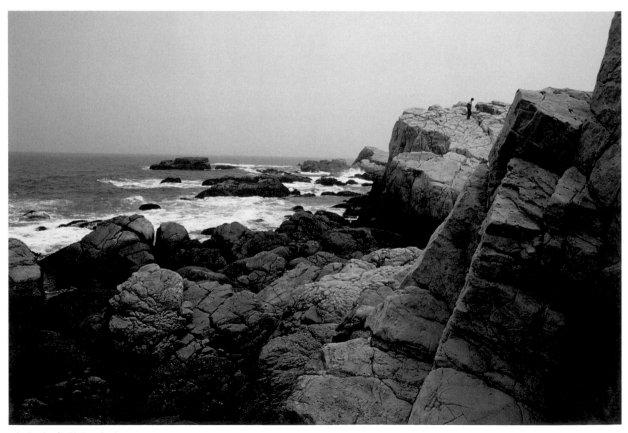

站在海岸的巨岩上 1986 臺北龍峒

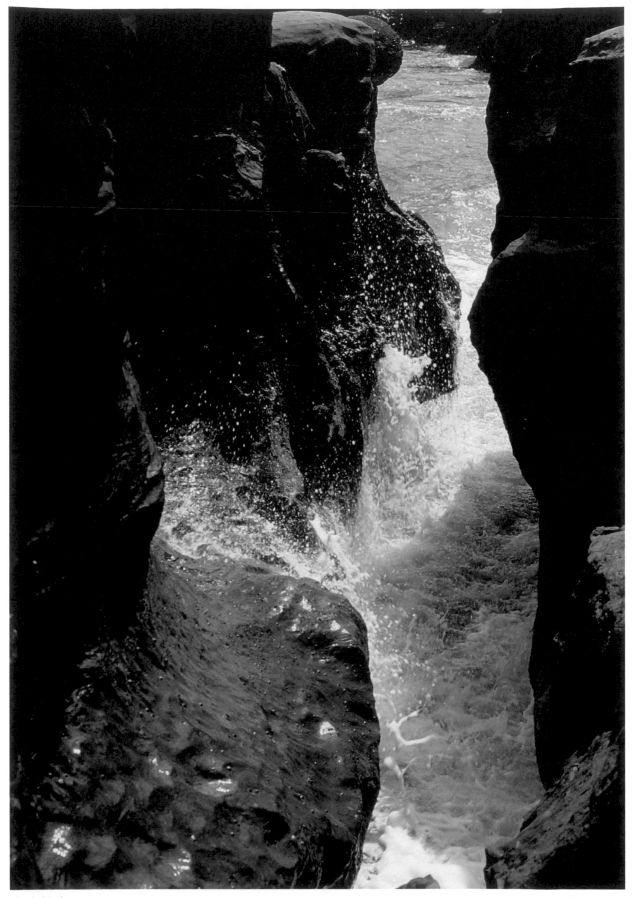

驚濤拍岸

1986 臺北水湳洞

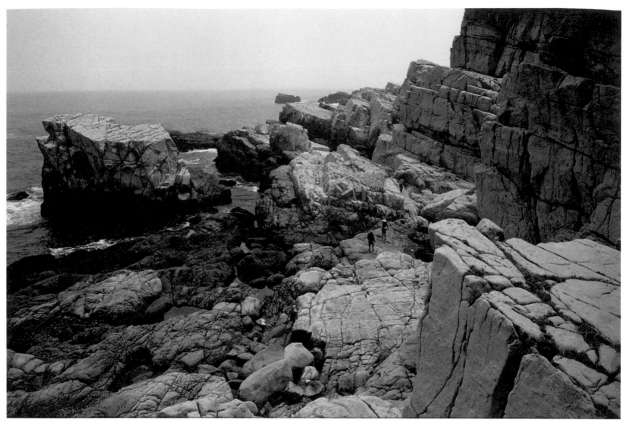

討海為生的漁人穿梭在巨岩上 1986 臺北龍峒

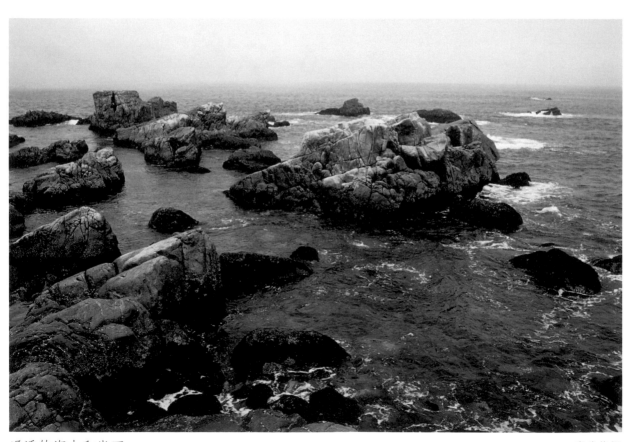

通透的海水和岩石 1986 臺北龍峒

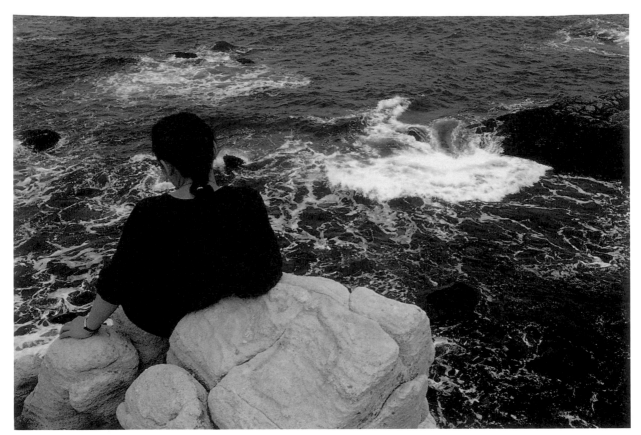

心底的祕密說予大海聽 1986 臺北龍峒

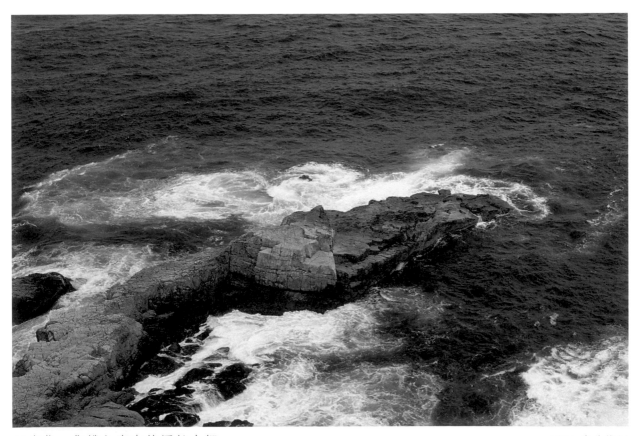

巨岩像一隻撲入海中的原始大鱷 1986 臺北龍峒

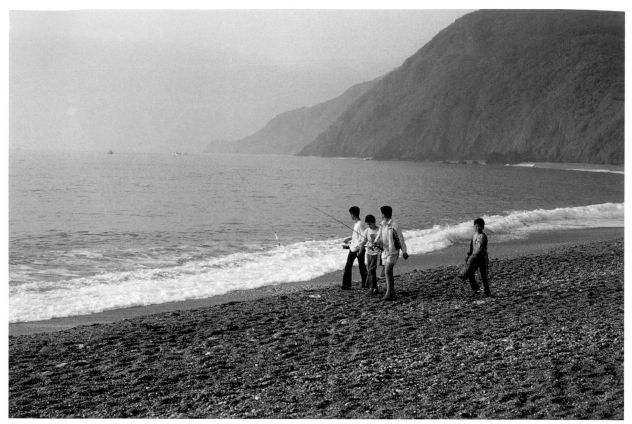

四個到海邊釣魚的小朋友 1986 宜蘭南方澳

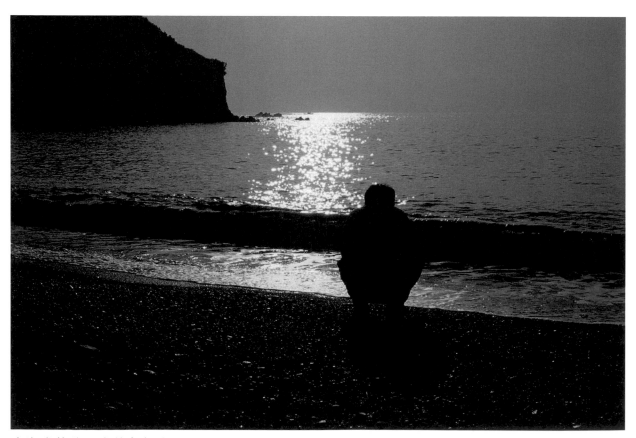

在海邊等待日出的年輕人 1986 宜蘭南方澳

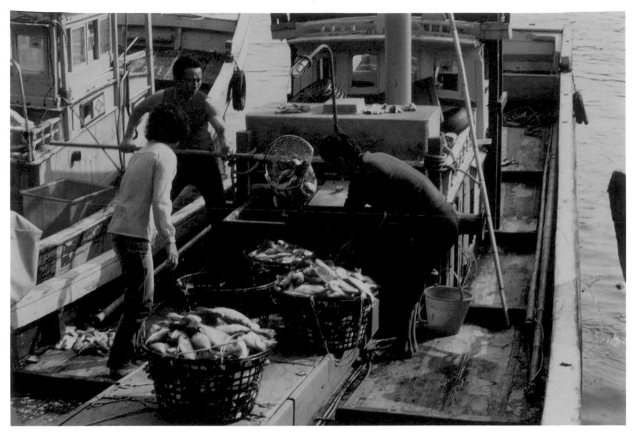

卸載魚獲的船家

1986 宜蘭南方澳

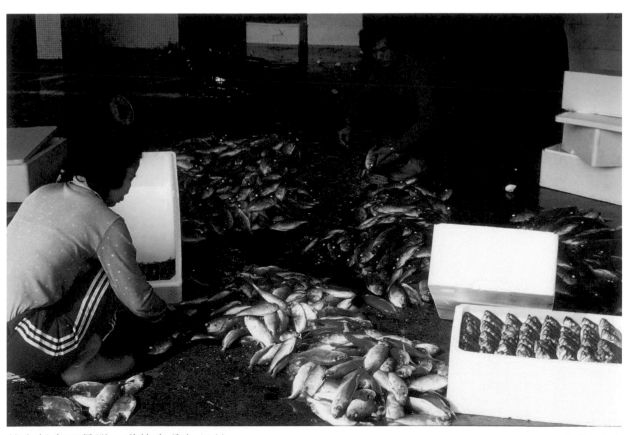

捕魚歸來不得閒，滿地盡是紅目鰱

1986 宜蘭南方澳

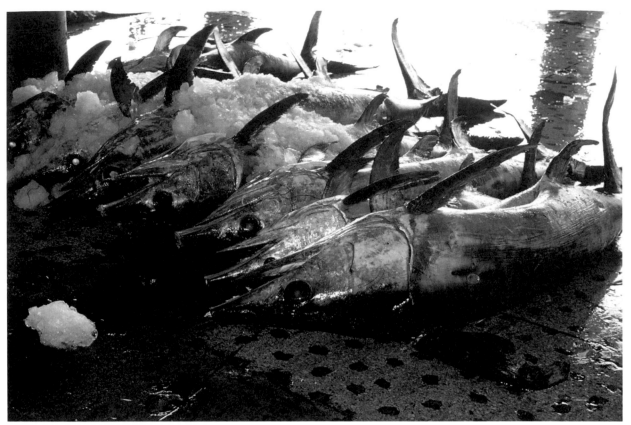

剛從船上卸載的旗魚 1986 宜蘭南方澳

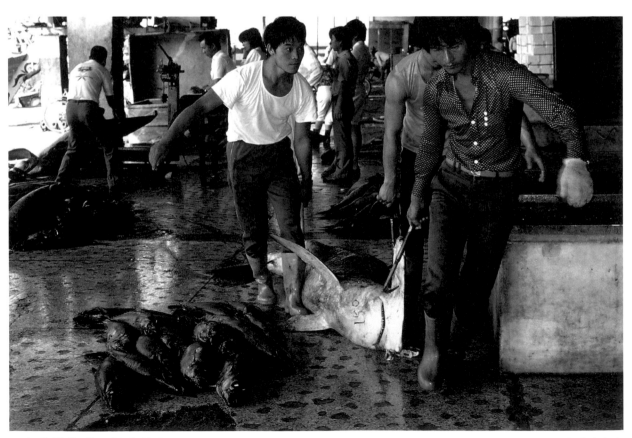

三個壯漢拖著一尾大鯊魚 1986 宜蘭南方澳

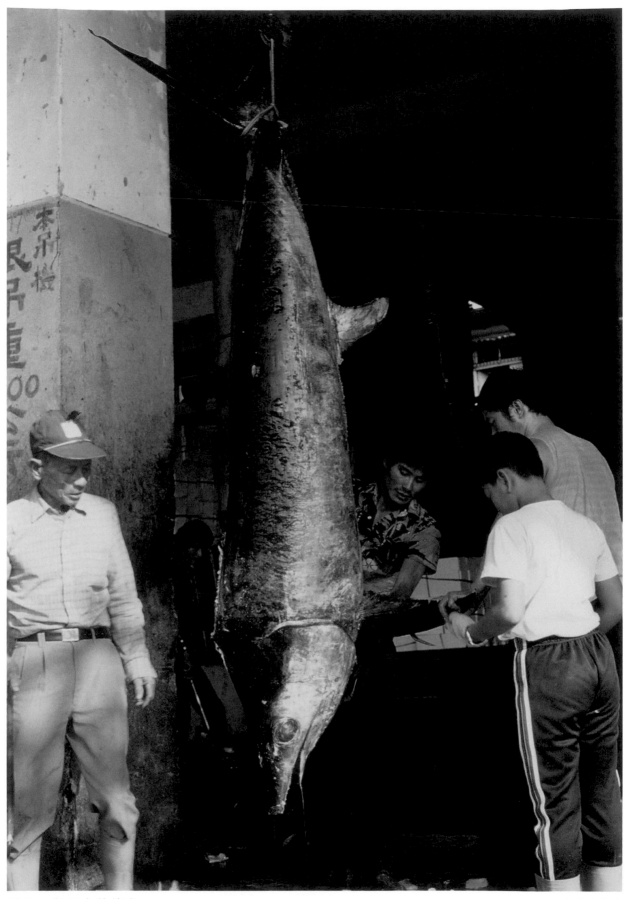

吊起一尾巨大的旗魚

1986 宜蘭南方澳

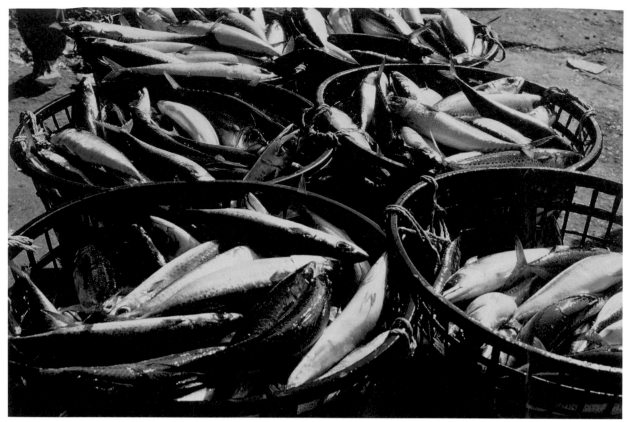

滿筐都是青花魚 1986 宜蘭南方澳

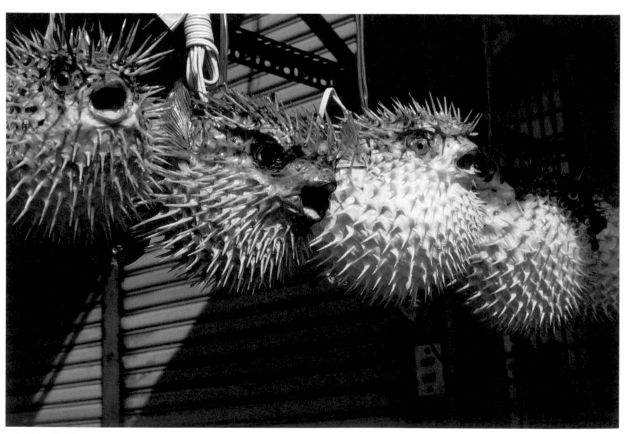

做成標本的河豚 1986 宜蘭南方澳

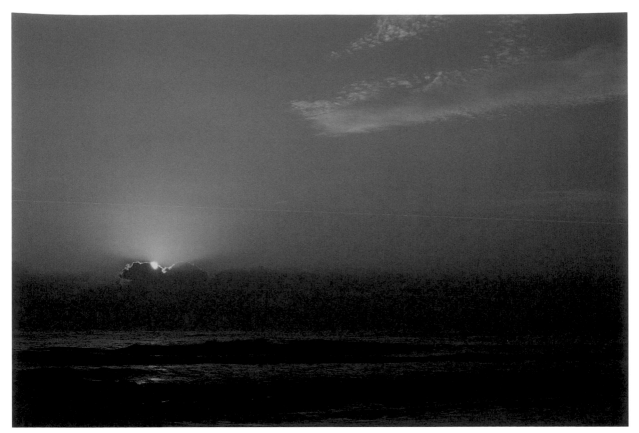

朝陽穿破雲層露出海上第一道曙光 1986 宜蘭南方澳

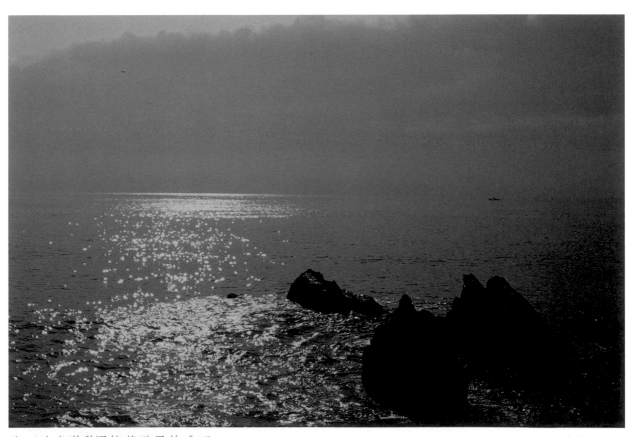

海面波光瀲灩圍繞著黯黑的礁石 1986 宜蘭南方澳

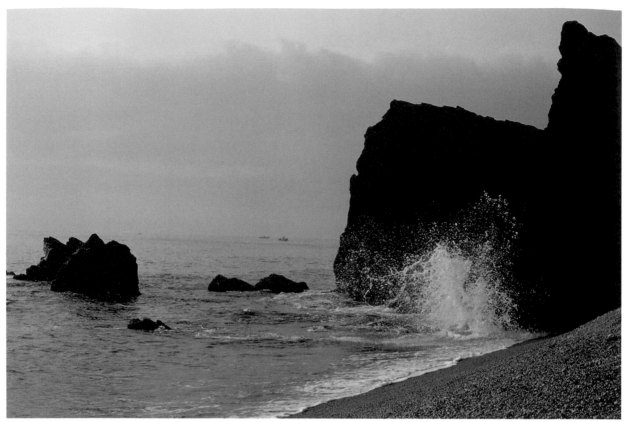

晨光中的礁石激起一片白色的浪花 1986 宜蘭南方澳

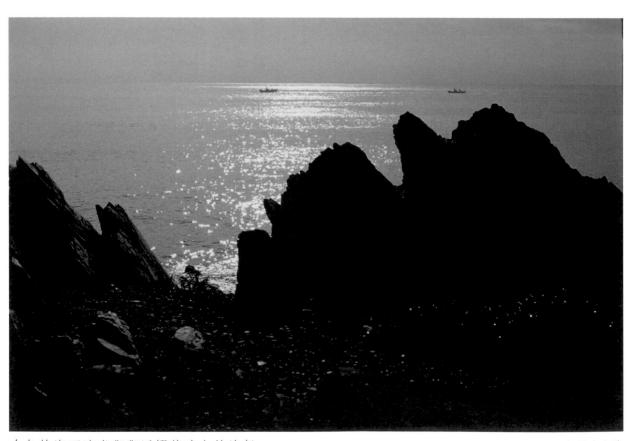

金色的海面波光粼粼泛耀著遠方的漁船 1986 宜蘭南方澳

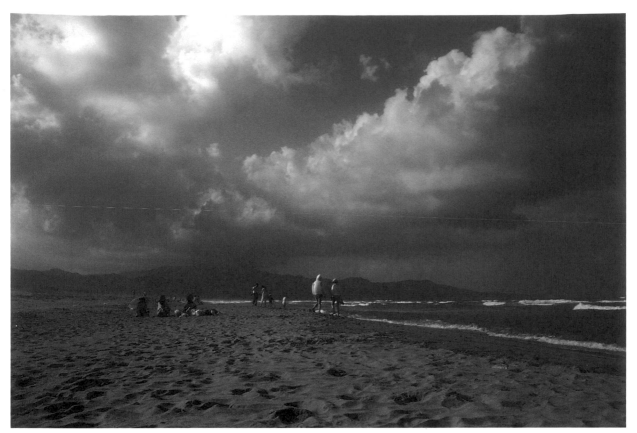

濃雲罩頂的海岸沙灘　　　　　　　　　　　　　　　　　　　1986 臺北福隆海水浴場

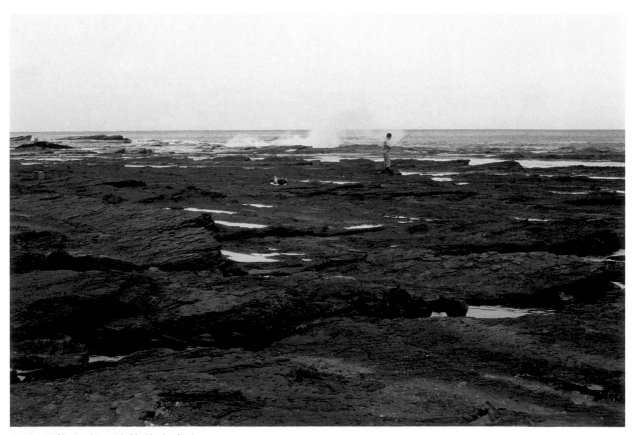

獨自垂釣在礁石嶙峋的海岸上　　　　　　　　　　　　　　　　1986 宜蘭頭城

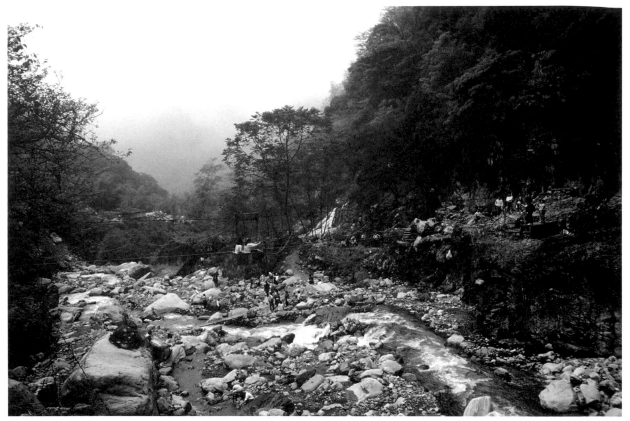

坐著流籠穿越一條河谷 1986 南投東埔

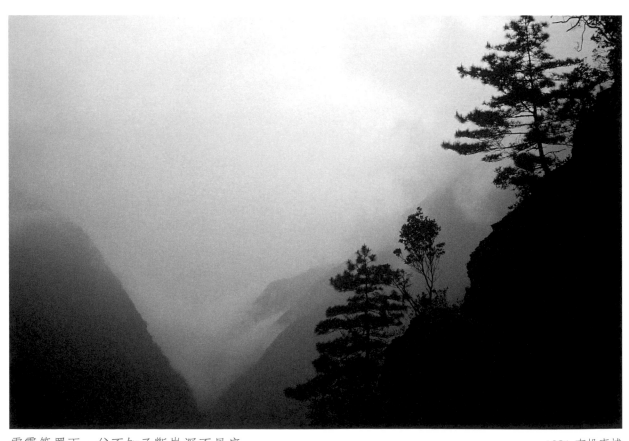

雲霧籠罩下，父不知子斷崖深不見底 1986 南投東埔

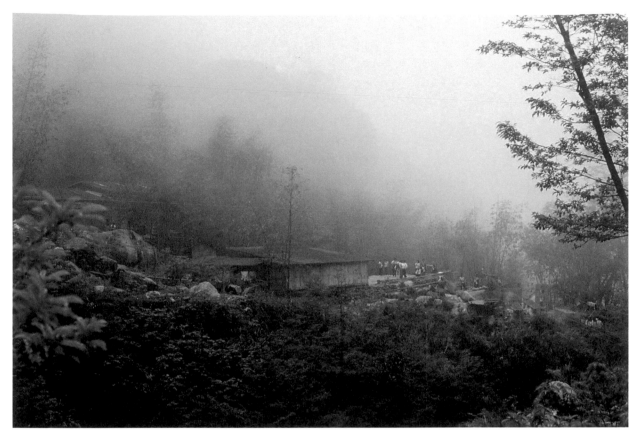

置身山谷雲深不知處 1986 南投東埔

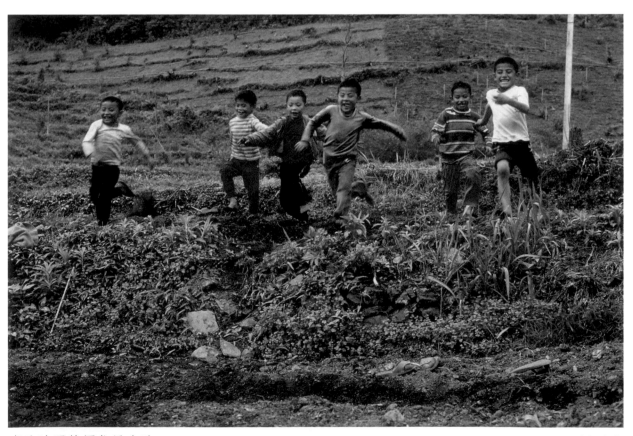

奔跑追逐的原住民小孩 1986 南投東埔

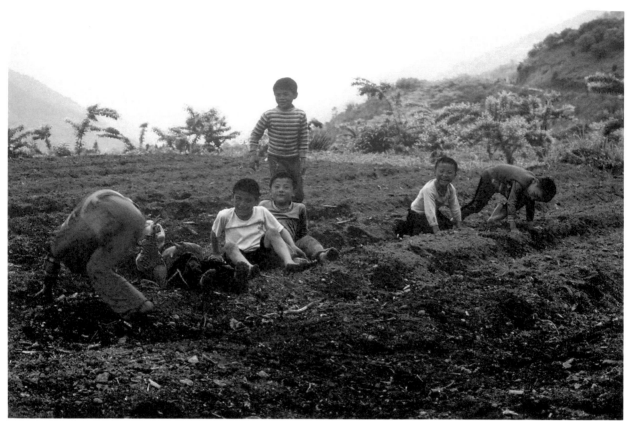

在田裏玩耍的原住民小孩　　　　　　　　　　　　　　　　　　　　1986 南投東埔

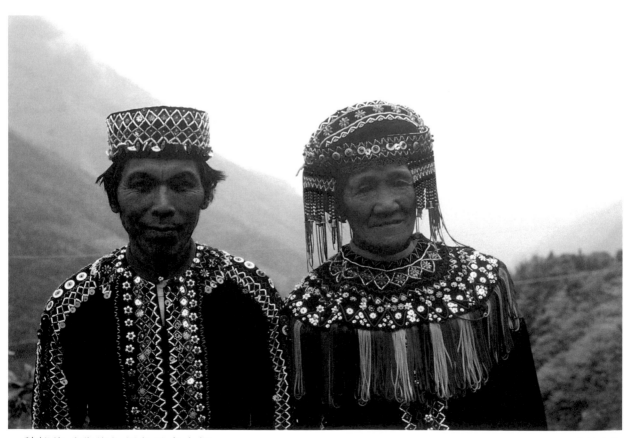

一對鄒族（曹族）原住民老夫婦　　　　　　　　　　　　　　　　　1986 南投東埔

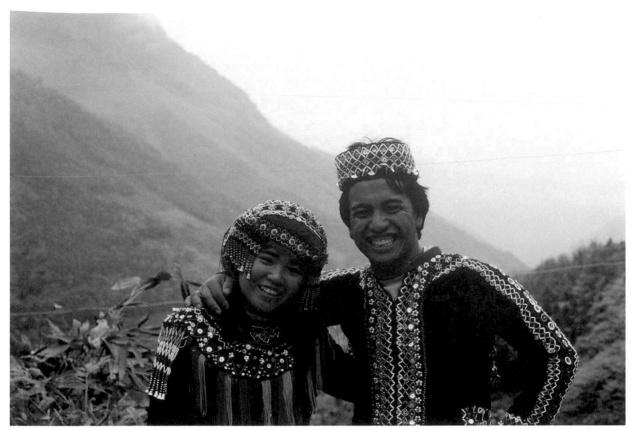

鄒族（曹族）原住民青年男女 1986 南投東埔

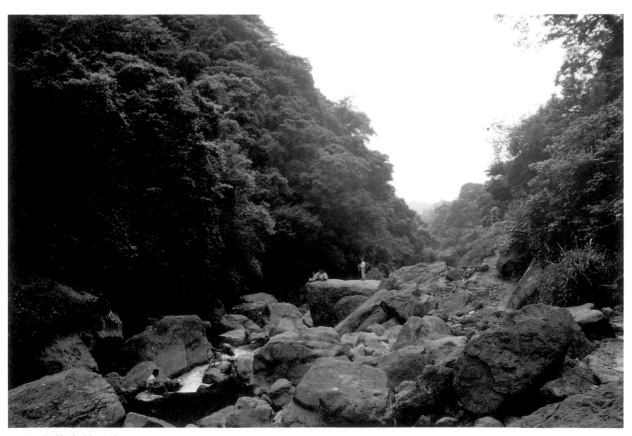

河谷上戲水的人們 1986 新竹關西

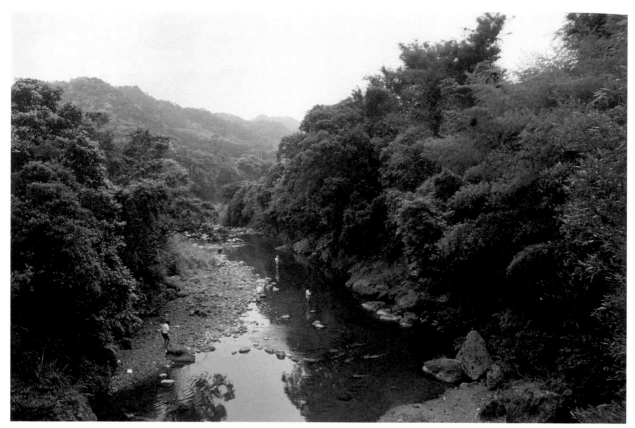

溪流裡垂釣的人們　　　　　　　　　　　　　　　　　　1986 新竹關西

在田裡勞作的一家三個小孩　　　　　　　　　　　　　1986 新竹關西

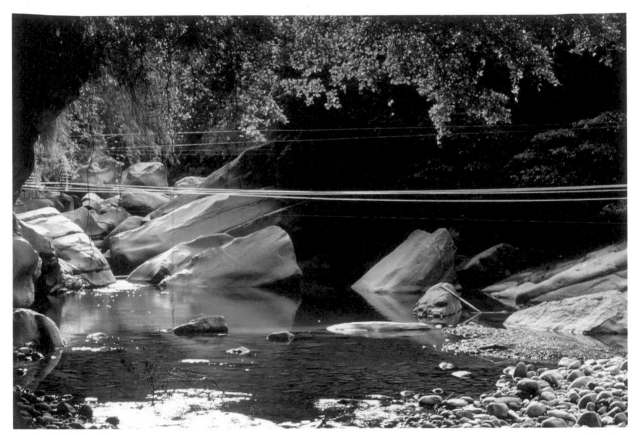

吊著流籠的溪谷 1986 嘉義瑞里

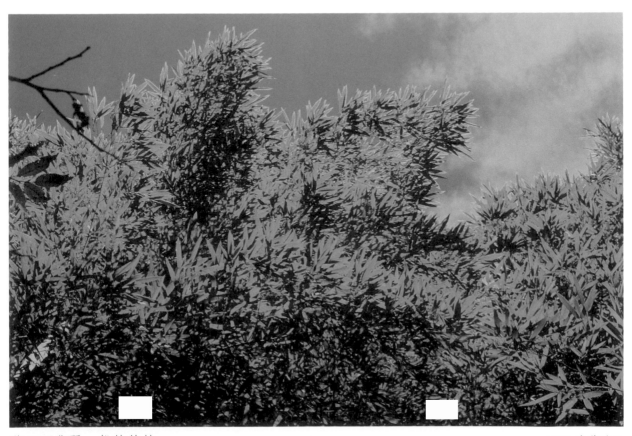

藍天下翡翠一般的竹林 1986 嘉義瑞里

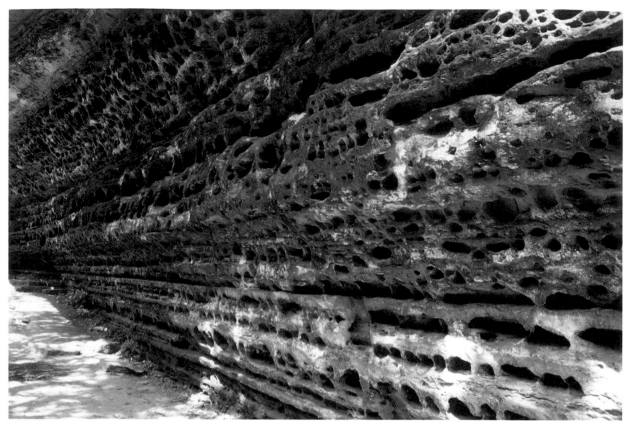

山壁上海底蝕刻的遺跡，後來燕子在此築巢，又稱燕子洞　　　　　　　1986 嘉義瑞里

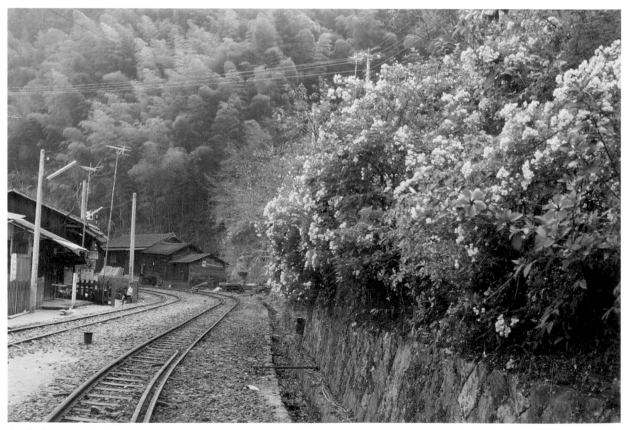

繁花盛開的山中火車站　　　　　　　　　　　　　　　　　　　　1986 嘉義瑞里

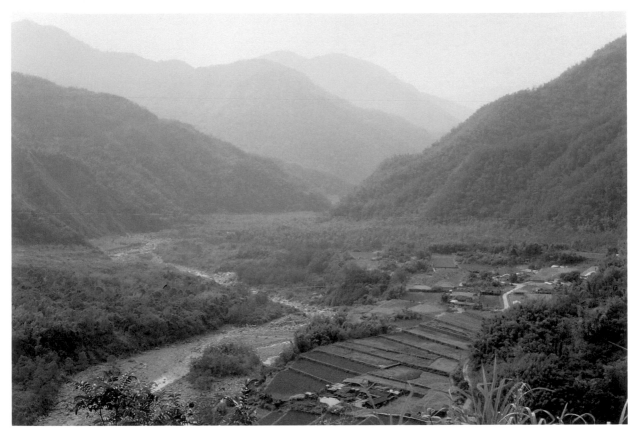

山谷裡的部落　　　　　　　　　　　　　　　　　　　　　　　　1986 嘉義豐山

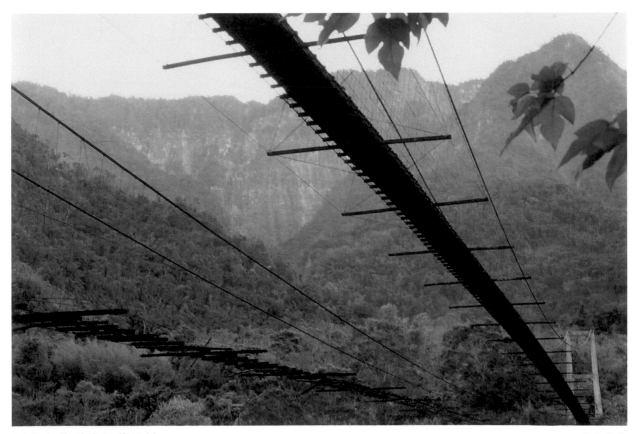

河谷上並列的新舊吊橋　　　　　　　　　　　　　　　　　　　　1986 嘉義豐山

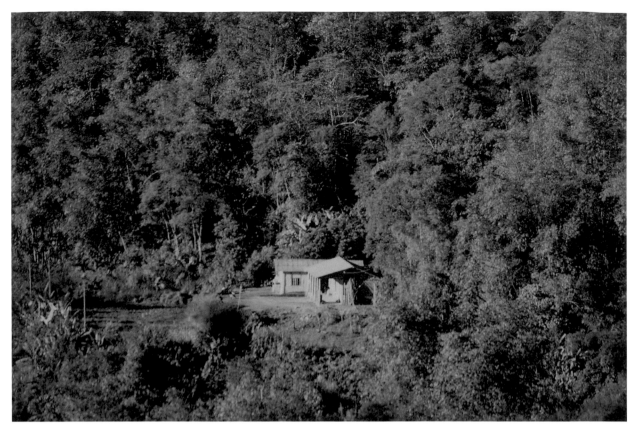

遺世而獨立的山谷人家 1986 嘉義豐山

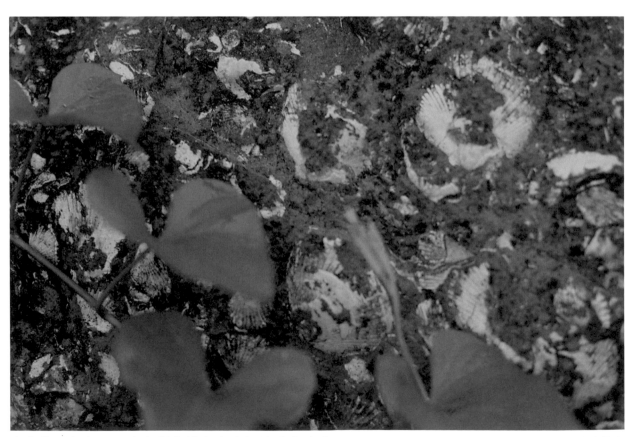

山上的貝殼化石見證臺灣島從海底隆起的遠古遺跡 1986 嘉義豐山

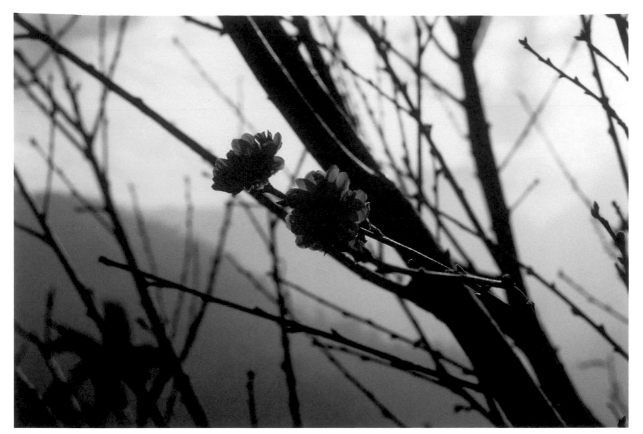

午後的梅花剛開 1986 嘉義豐山

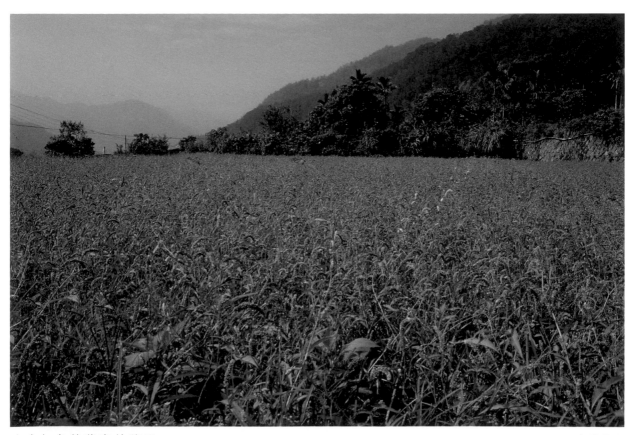

山中紅色的藜麥結穗了 1986 嘉義豐山

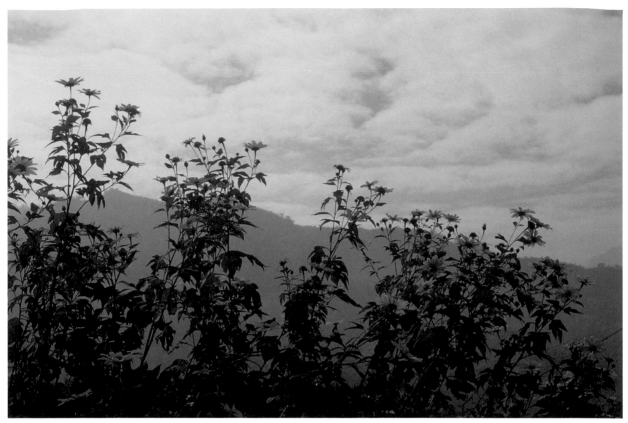

燦黃如金的菊花映著遠山和白雲 1986 嘉義豐山

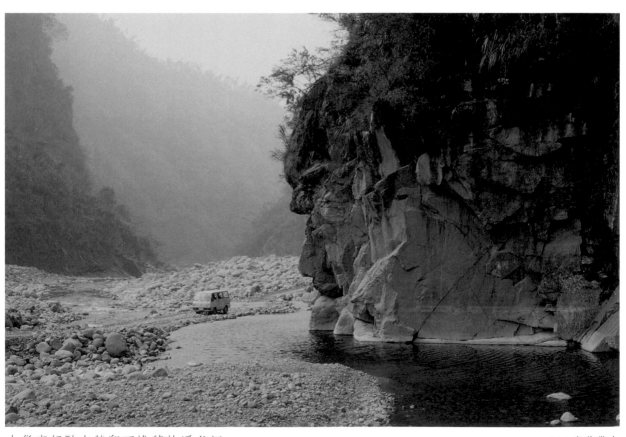

小貨車行駛在鵝卵石堆積的溪谷裡 1986 嘉義豐山

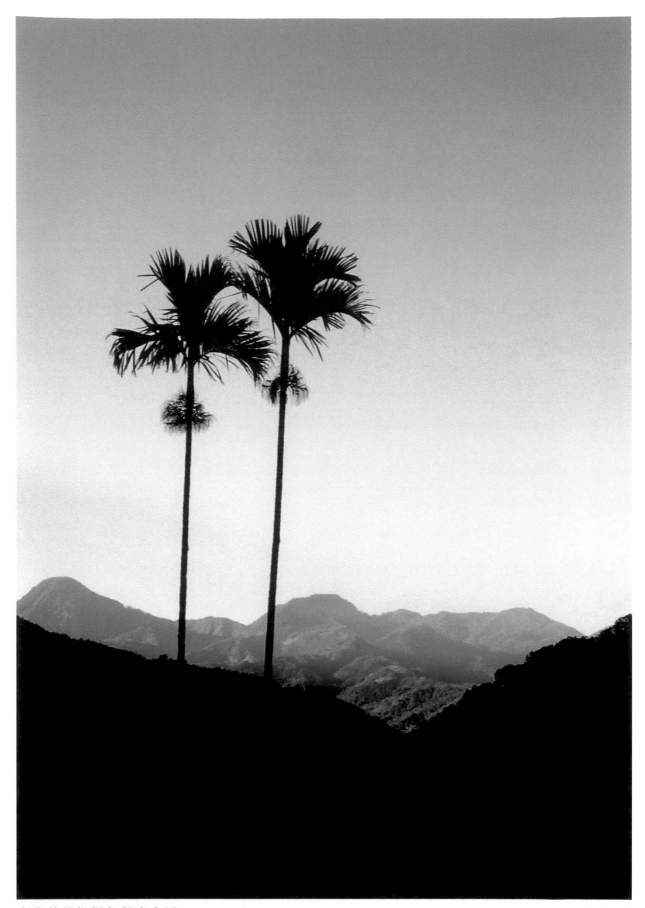

高高的檳榔樹依偎在山腰

1986 嘉義豐山

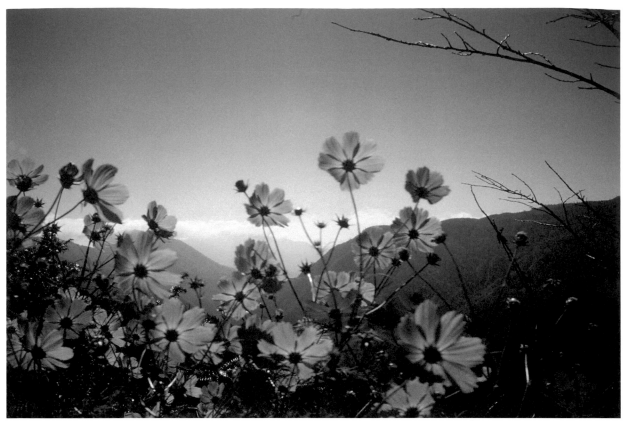

山頂的波斯菊迎著天光綻放 1986 嘉義豐山

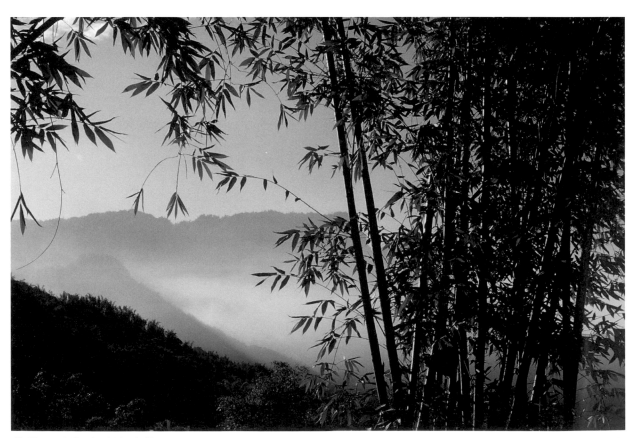

薄霧瀰漫著蒼翠的竹林 1986 嘉義豐山

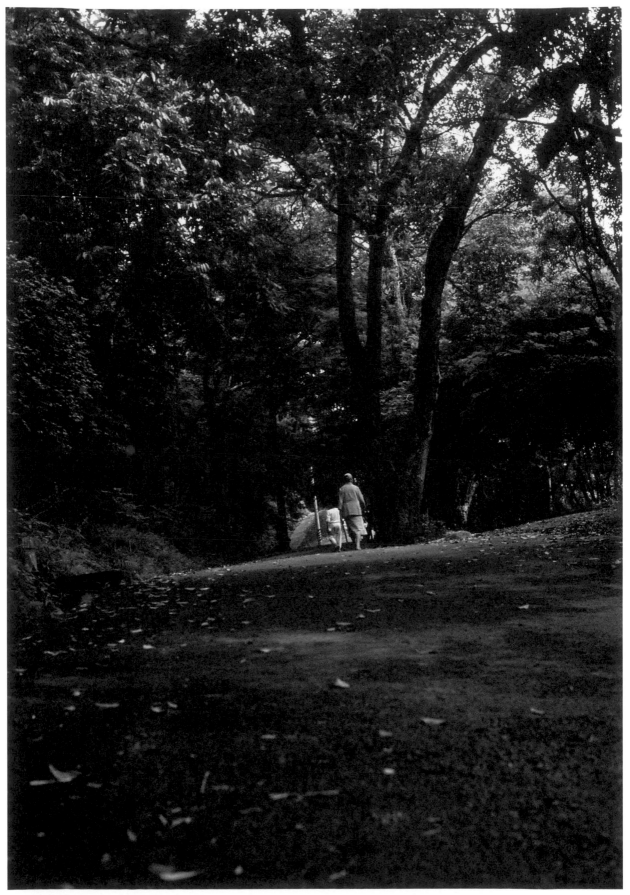

祖孫倆牽手行經一條濃蔭小路

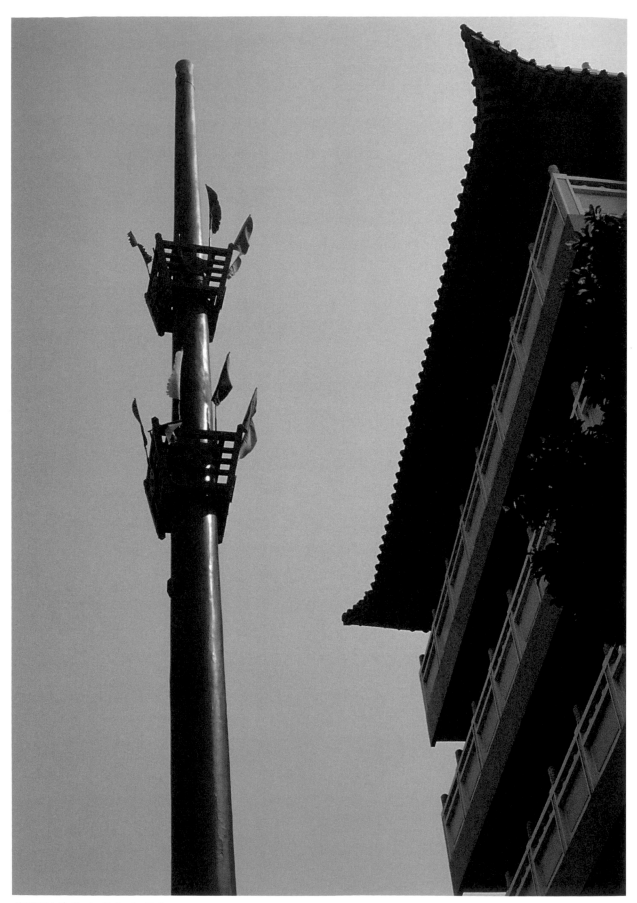

慈濟宮前佇立的紅色旗杆

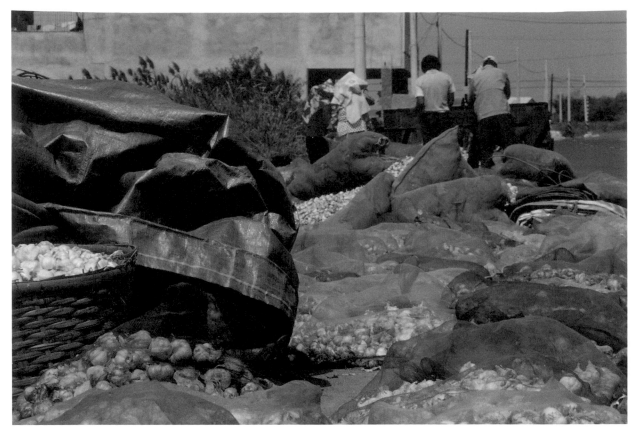

在馬路上曝曬蒜頭　　　　　　　　　　　　　　　　　　　　　1986 臺南學甲

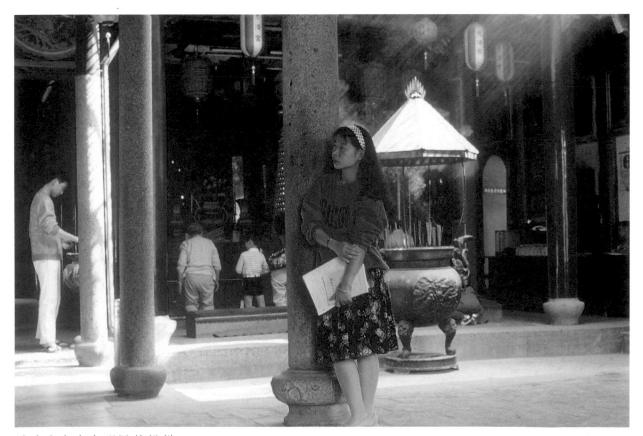

慈濟宮內少女靦腆的模樣　　　　　　　　　　　　　　　　　　1986 臺南學甲

045

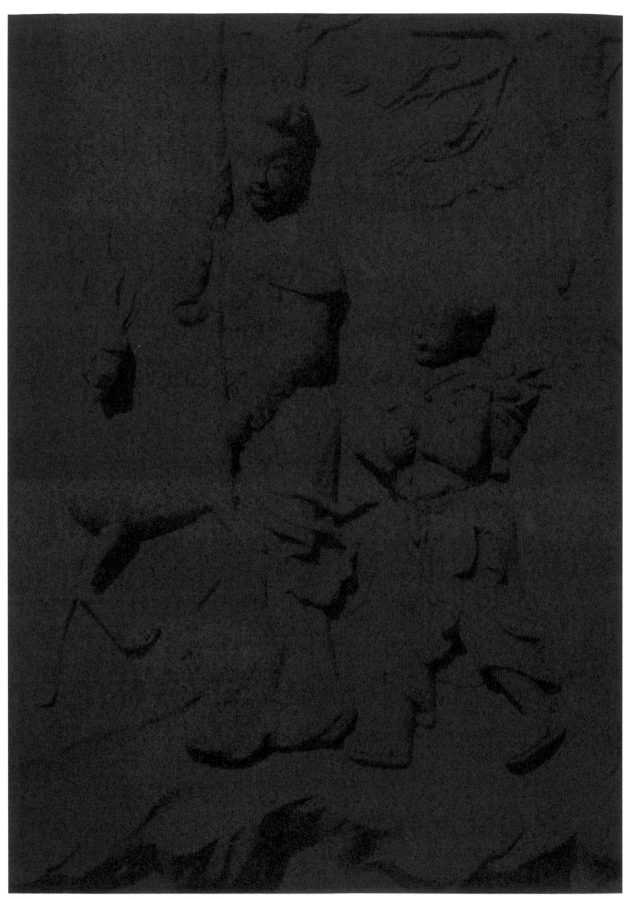

慈濟宮內的石雕（加了紅色濾鏡）

1986 臺南學甲

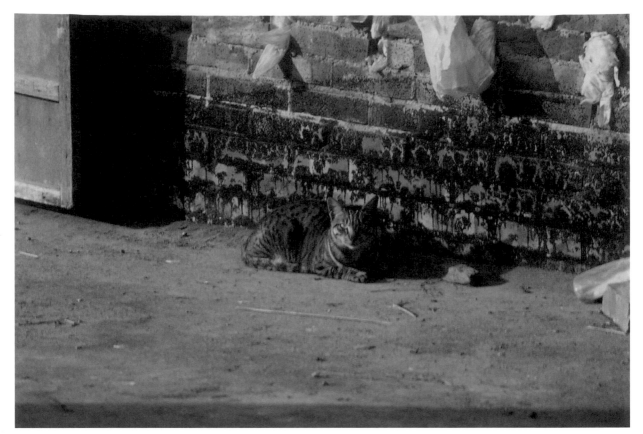

屋簷下曬太陽的小貓　　　　　　　　　　　　　　　　　1986 臺南學甲

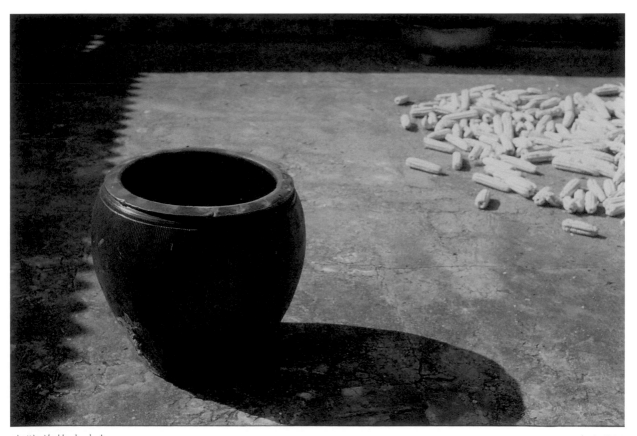

庭院前的大水缸　　　　　　　　　　　　　　　　　　　1986 臺南學甲

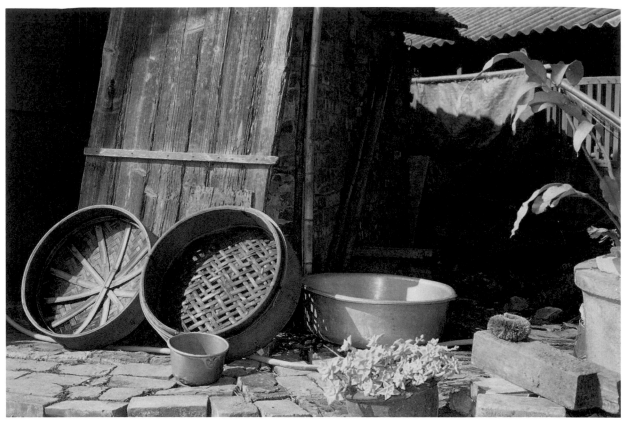

曬蒸籠 1986 臺南學甲

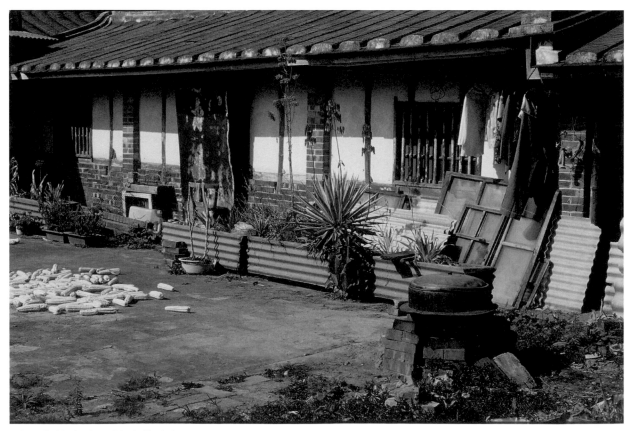

曬玉米的庭院和屋外的大鍋 1986 臺南學甲

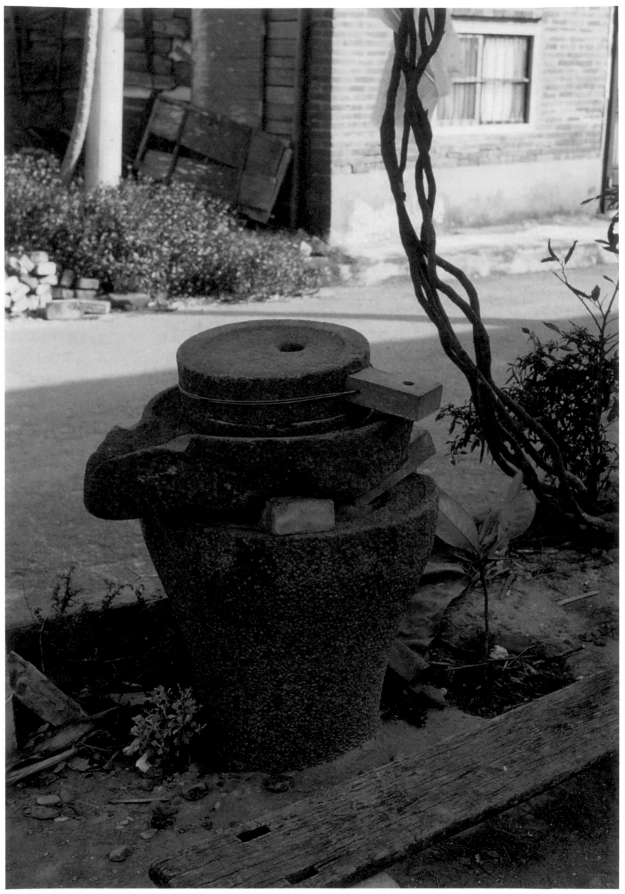

葡萄藤架下的石磨

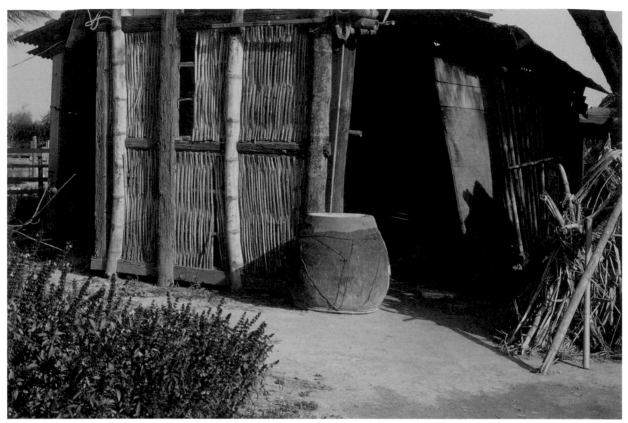

門前種著九層塔的老房子 1986 臺南學甲

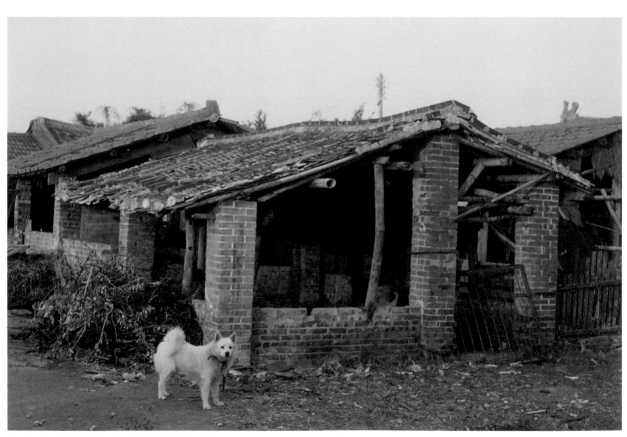

狐狸狗小白站在紅磚牆的豬舍前 1986 臺南學甲

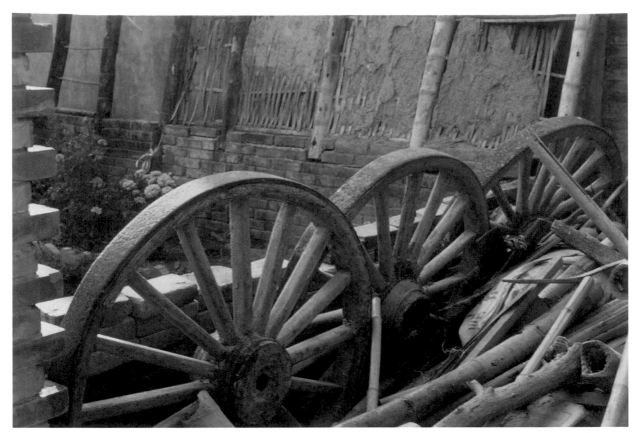

廢棄的牛車輪牆角下開著黃色的菊花 　　　　　　　　　　　　　　　　　1986 臺南學甲

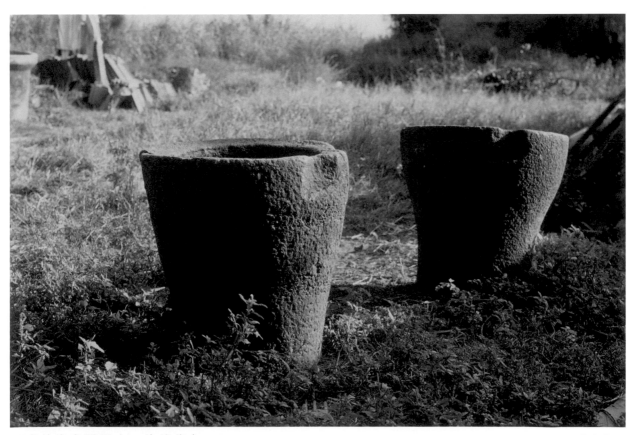

石磨的底座閒置在一片荒草中 　　　　　　　　　　　　　　　　　　　　1986 臺南學甲

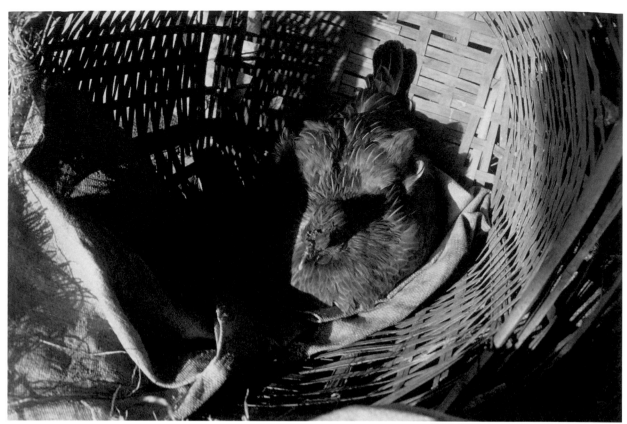

在竹簍裡孵蛋的老母雞 1986 臺南學甲

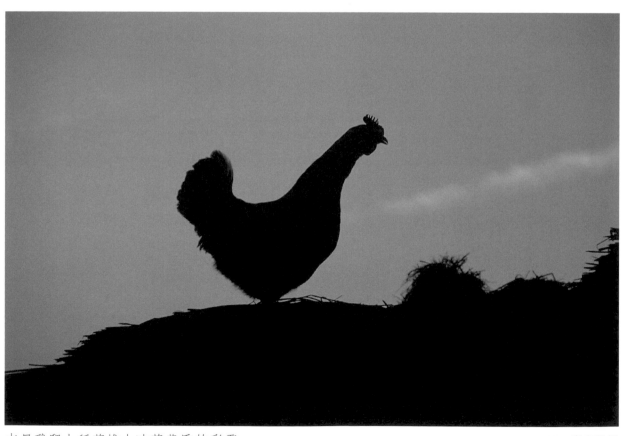

老母雞爬上稻草堆上映著黃昏的彩霞 1986 臺南學甲

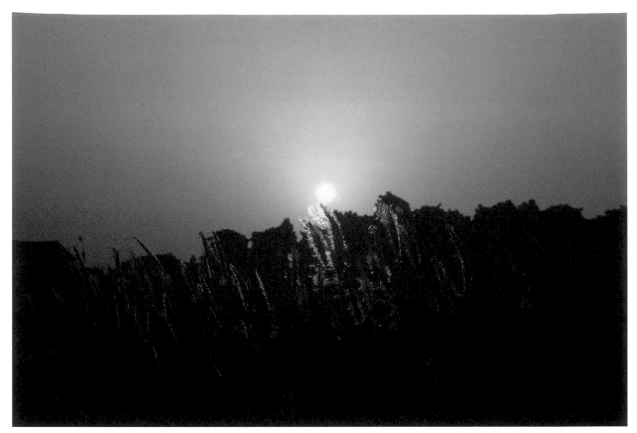

夕陽中的芒草花金光燦燦　　　　　　　　　　　　　　　　　　　　　1986 臺南學甲

麻雀歇腳在石榴花開的牆邊　　　　　　　　　　　　　　　　　　　　1986 臺南學甲

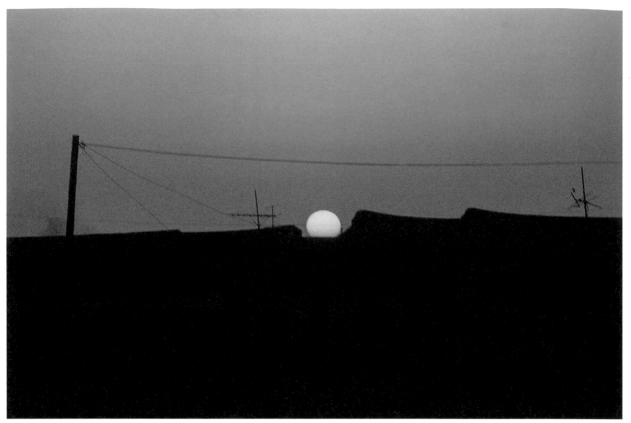

夕陽落在一片平房的屋脊上 1986 臺南學甲

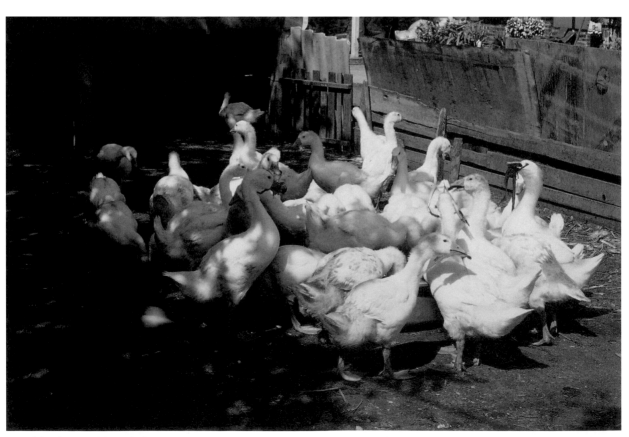

一群白鴨子在樹下進食 1986 臺南學甲

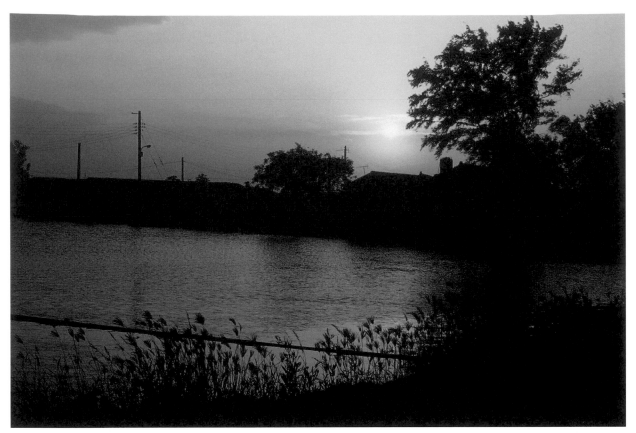

長滿蘆葦的魚塘映著黃昏的霞光 1986 臺南學甲

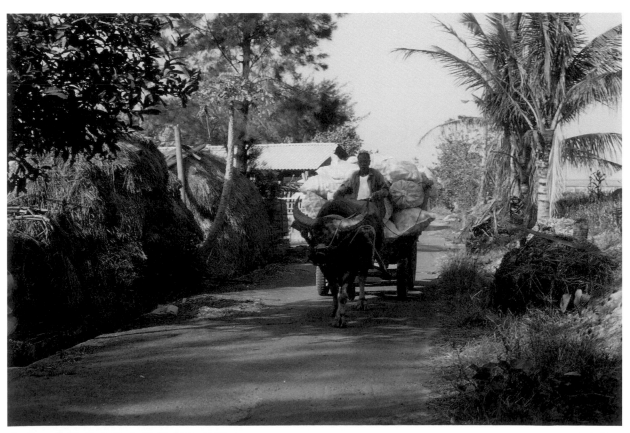

載滿一袋袋玉米的老農駕著牛車歸來 1986 臺南學甲

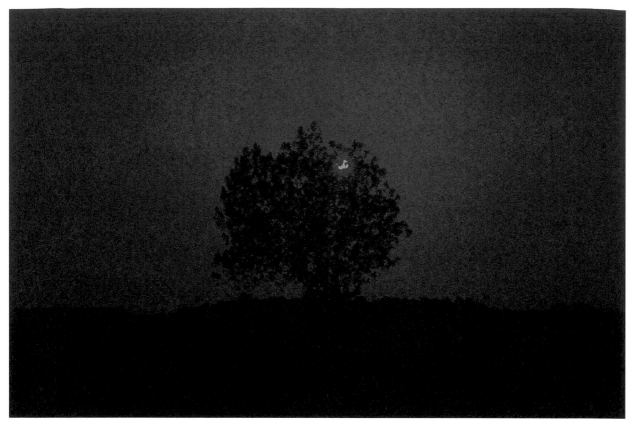

夕陽西下，獨立樹在遠方（加了紅色濾鏡）　　　　　　　　　　　　　1986 臺南學甲

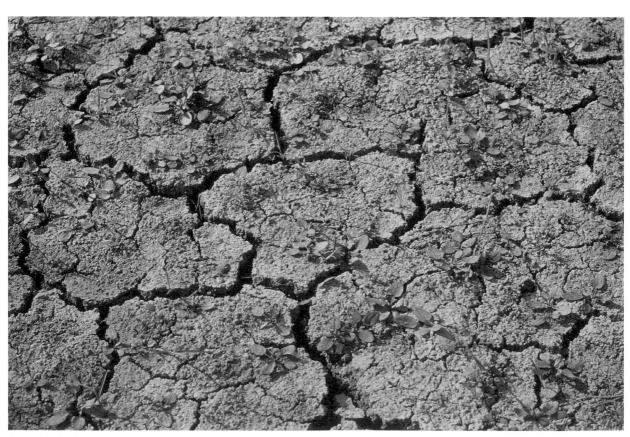

乾旱的大地連野草都快長不出來　　　　　　　　　　　　　　　　　1986 臺南學甲

屋簷下的螃蟹蘭花開似燭火

1986 臺南學甲

裂開的大水缸長滿了花草

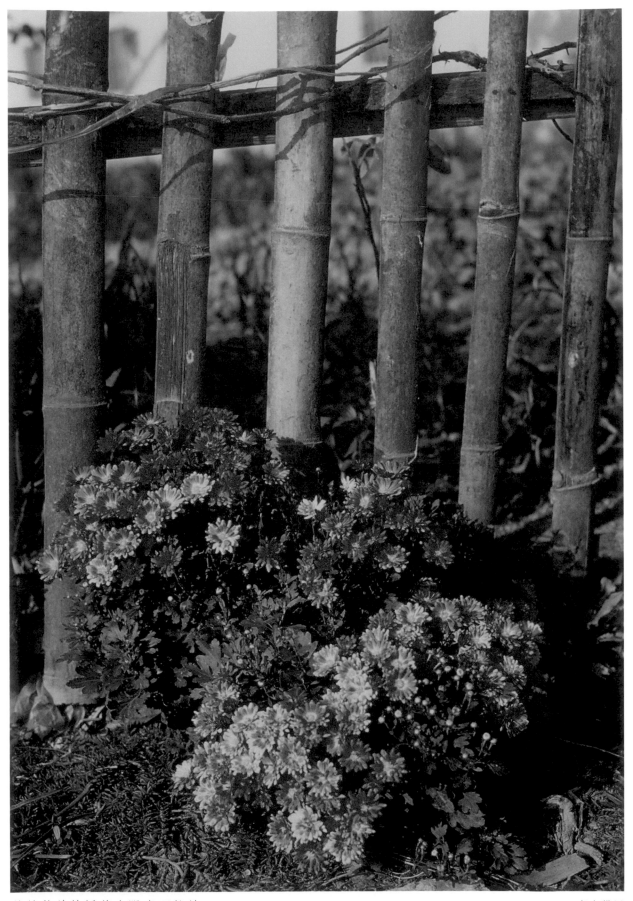

竹籬笆前的矮菊在陽光下綻放

1986 臺南學甲

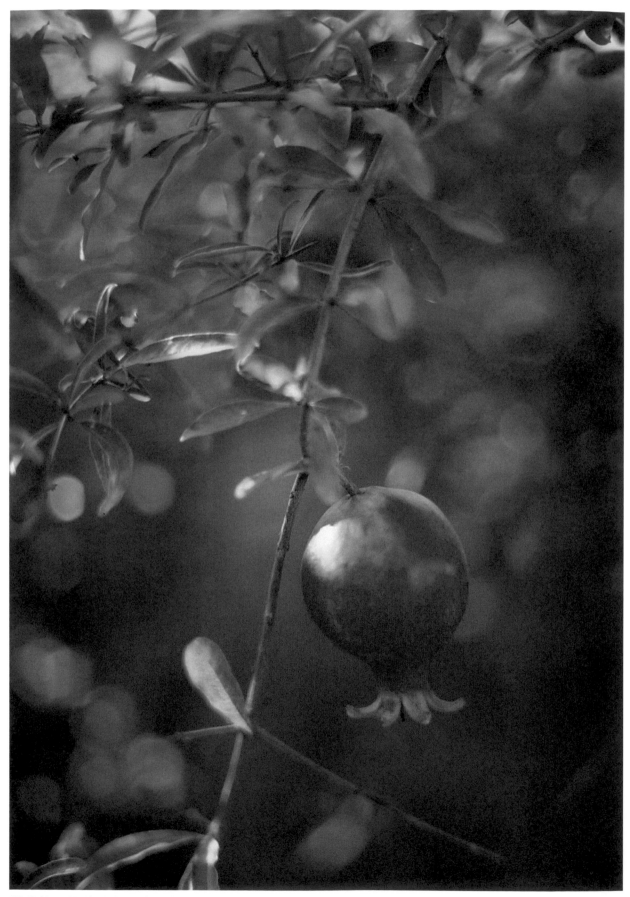

門前的石榴結果如胭脂一樣豔紅

1986 臺南學甲

木麻黃搖曳的黃昏雲彩悠悠

1986 臺南學甲

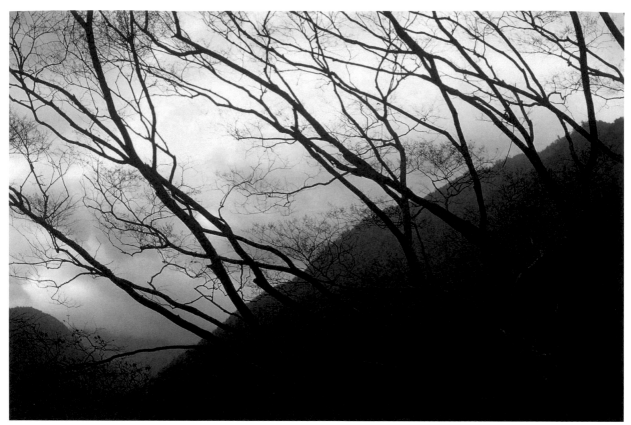

一片樹林掩映在遠山如黛的天光裡　　　　　　　　　　　　　　　1987 南投八通關古道

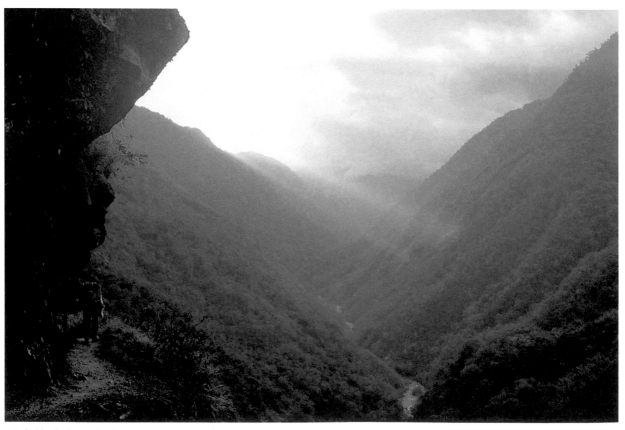

登山的路上一旁是折射著天光的青山翠谷　　　　　　　　　　　　1987 南投八通關古道

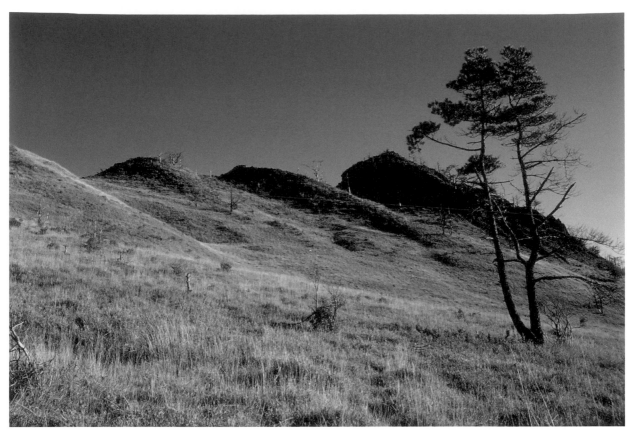

冬日的八通關草原草木枯黃只有青松依然翠綠　　　　　　　　　　1987 南投八通關古道

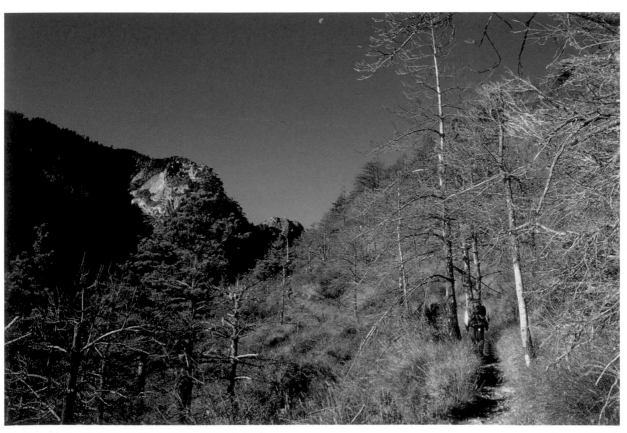

在登山的小路上每個旅人都是重重的行囊　　　　　　　　　　　　1987 南投八通關古道

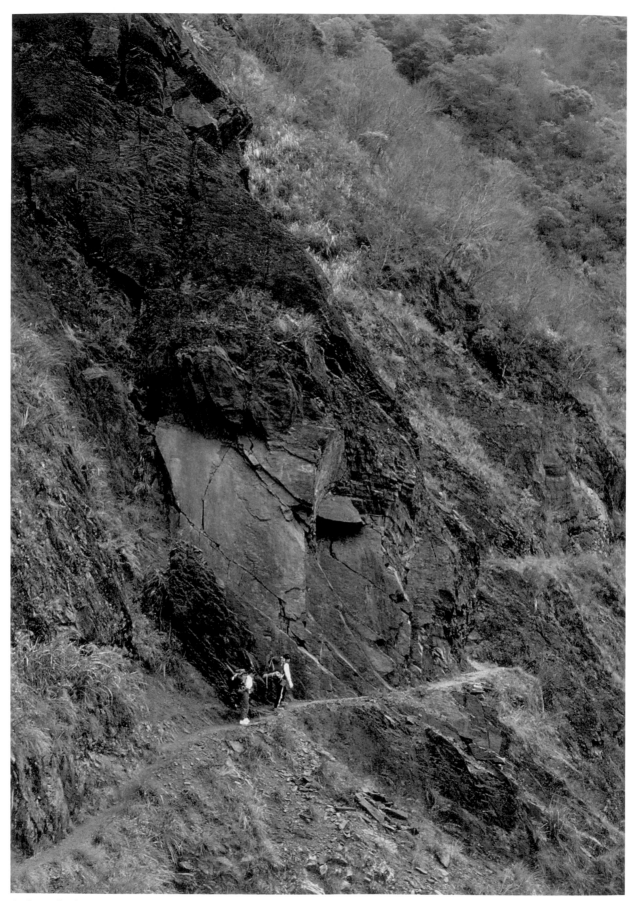

行經一條崎嶇的山路除了體力更需要毅力

1987 南投八通關古道

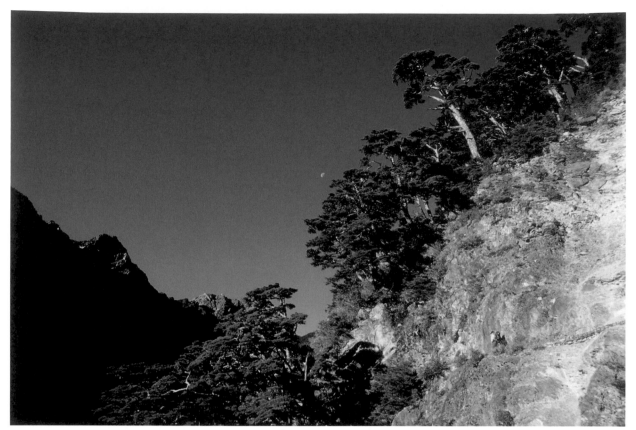

湛藍的天空裡月亮竟然掛在山林的樹梢　　　　　　　　　　　　1987 南投八通關古道

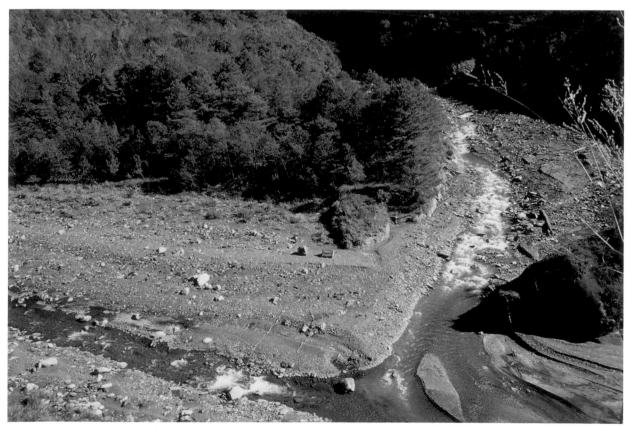

登山客扎營在流水轟鳴的河谷裡　　　　　　　　　　　　　　　1987 南投奧萬大

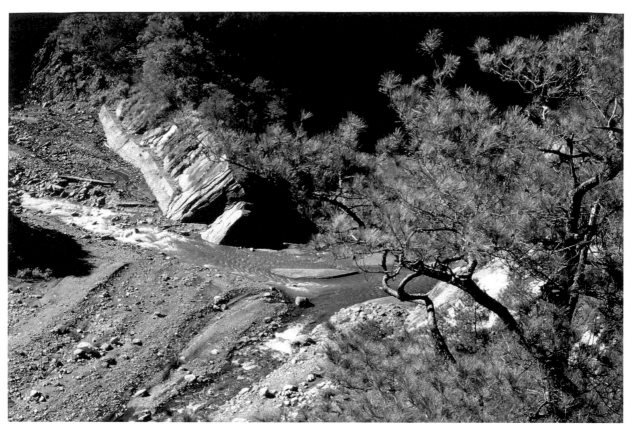

站在山腰俯瞰兩條溪流的交匯 1987 南投奧萬大

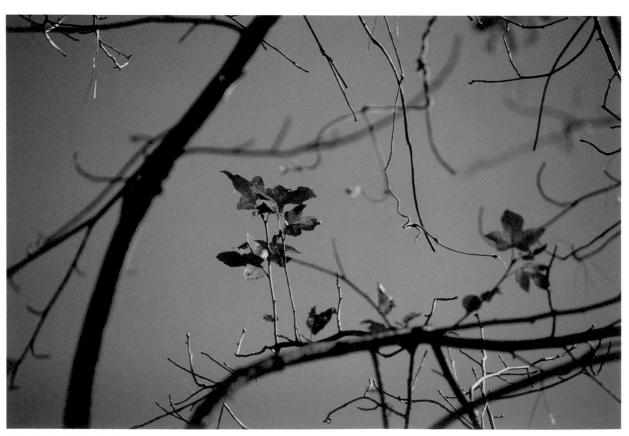

秋天的楓葉紅似火 1987 南投奧萬大

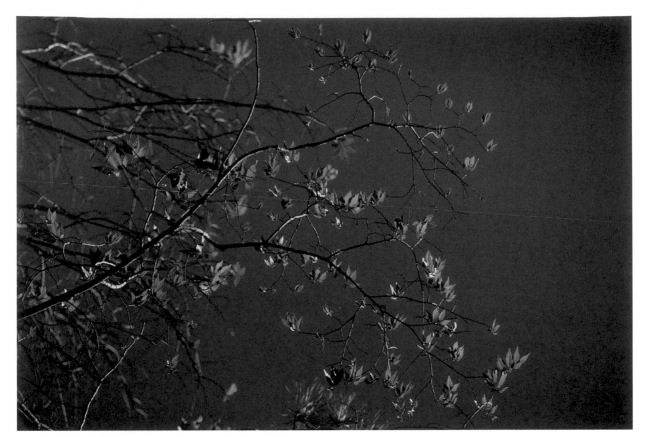

新生的紅葉通透明亮 1987 南投奧萬大

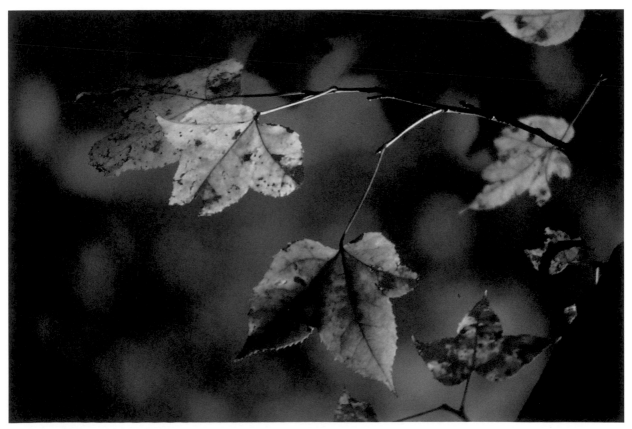

色彩斑斕的紅葉風情萬種 1987 南投奧萬大

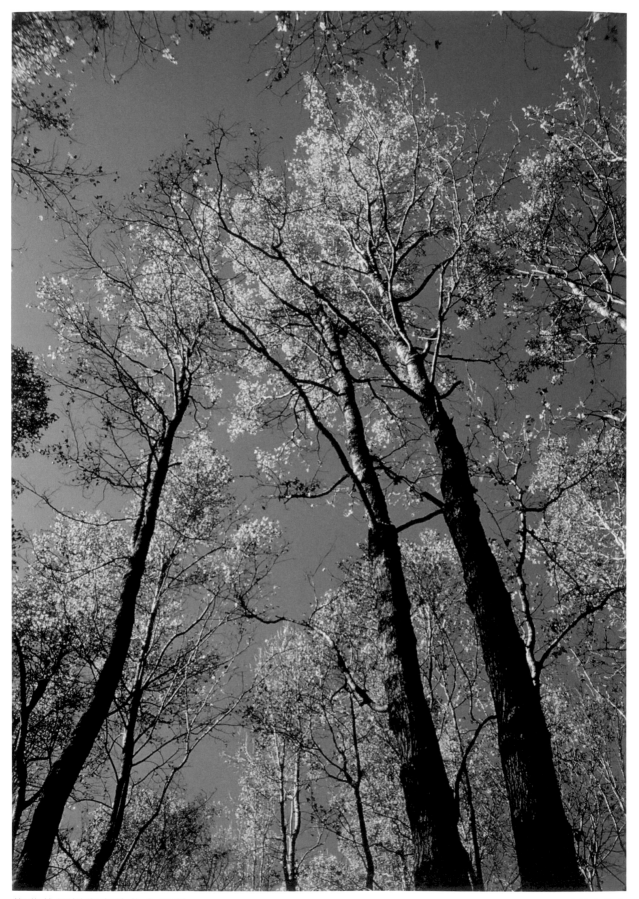

燦黃的楓樹高高地伸向天空

1987 南投奧萬大

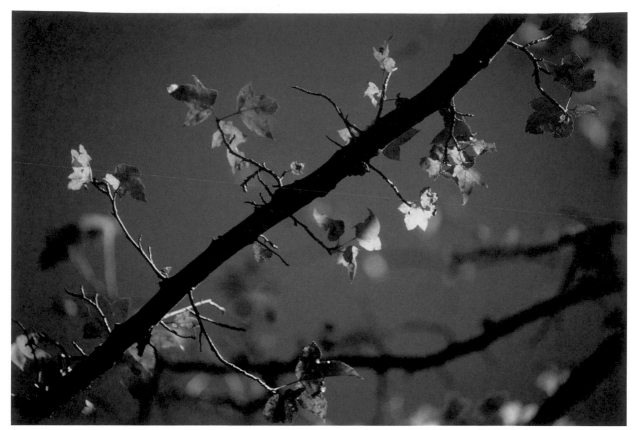

湛藍的天空讓紅葉的色彩更加妖嬈　　　　　　　　　　　　　　1987 南投奧萬大

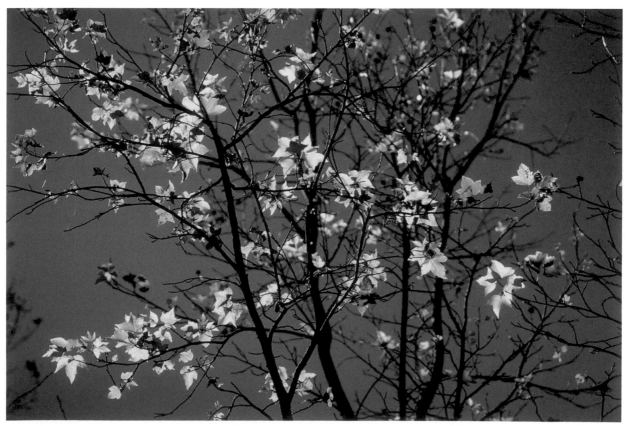

新生的楓葉紅綠交錯好像繁星閃爍於夜空　　　　　　　　　　　1987 南投奧萬大

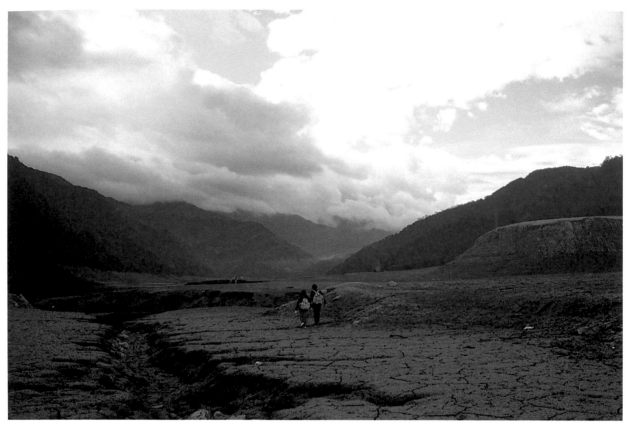

一起輕踩在碧湖乾涸的湖床上　　　　　　　　　　　　　　　1987 南投奧萬大

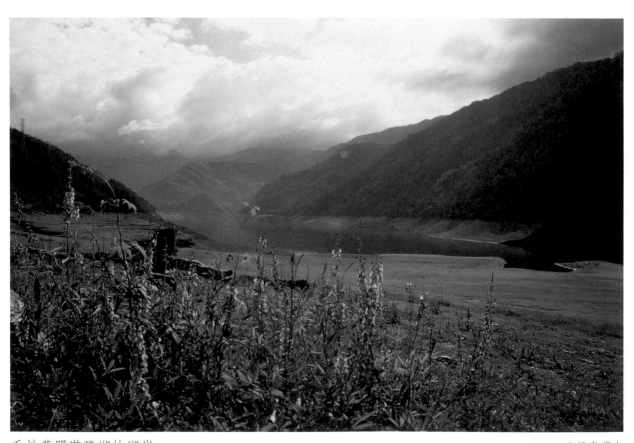

毛地黃開滿碧湖的湖岸　　　　　　　　　　　　　　　　　　1987 南投奧萬大

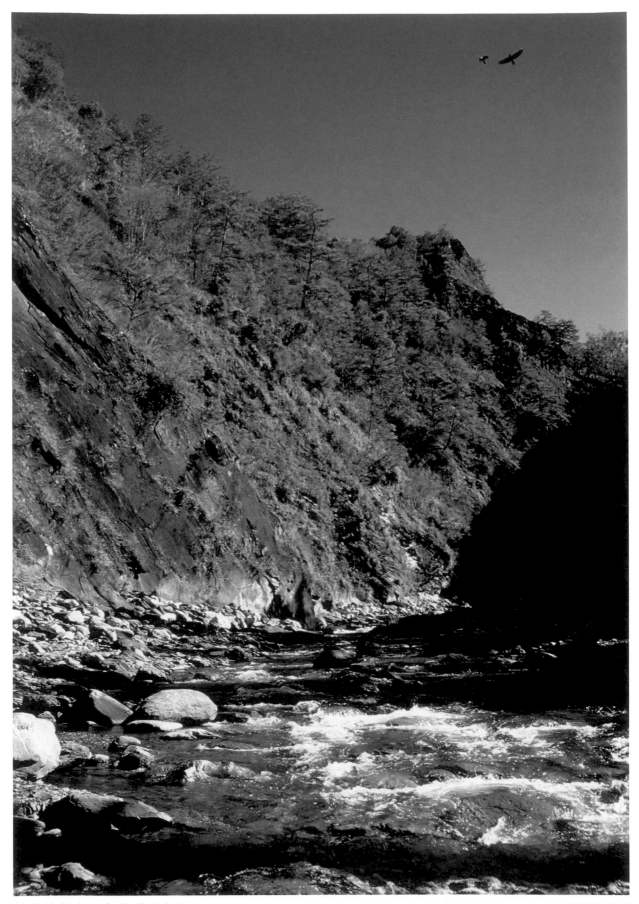

雄鷹飛翔在湍急的溪谷上空

1987 南投奧萬大

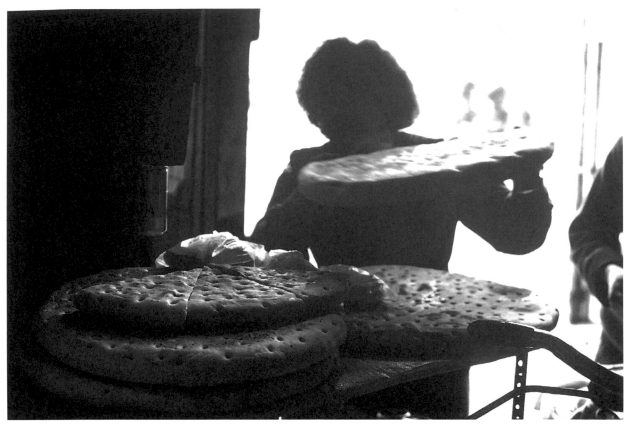

賣車輪一樣大餅的婦人

1987 臺北草領古道

店家的窗戶是由一塊塊寫著編號的木板拼湊而成

1987 臺北草嶺古道

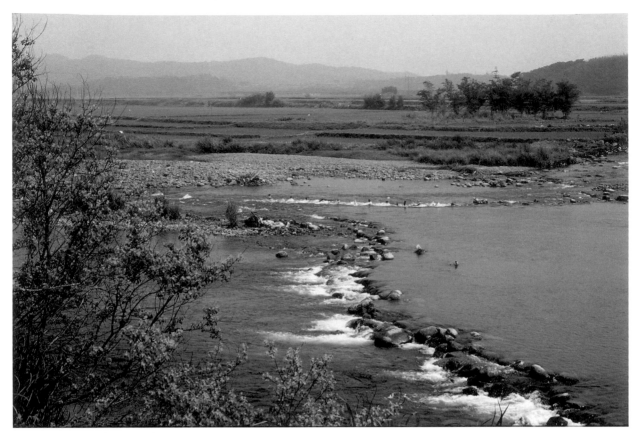

清澈的溪水流經寬闊的田野 1987 臺北草嶺古道

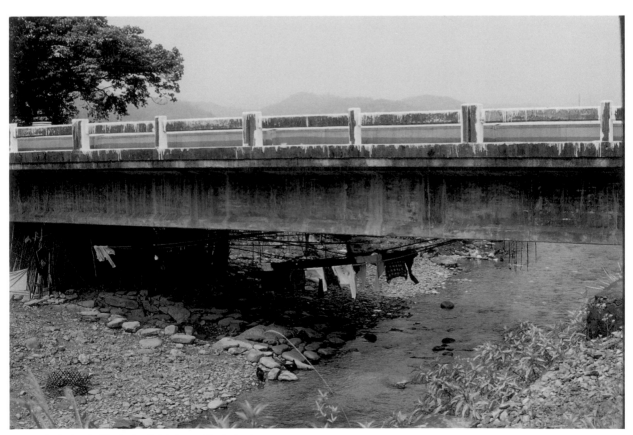

山野人家把衣服晾在路橋之下流水之上 1987 臺北草嶺古道

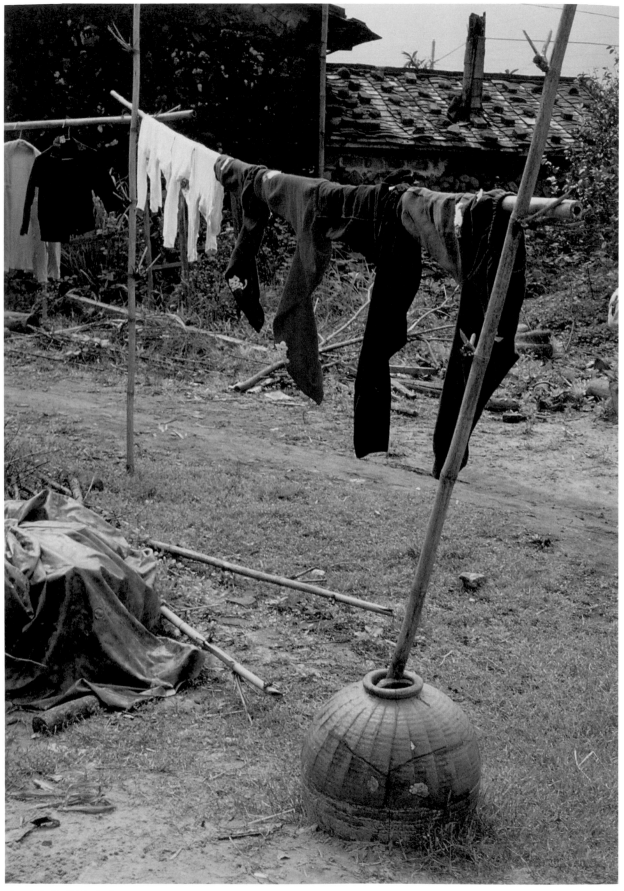

山野人家的晾衣架

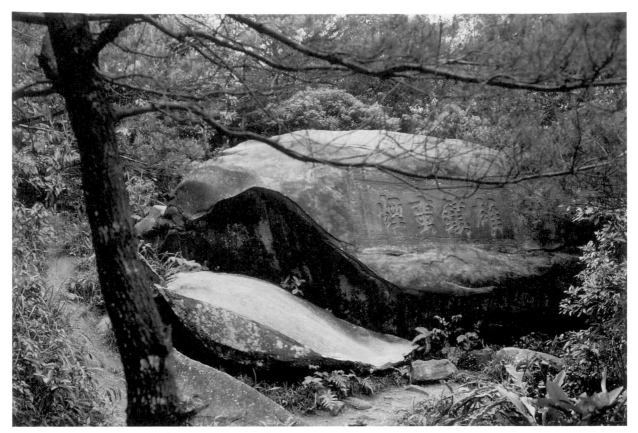

古道旁的巨石刻著「雄鎮蠻煙」四個大字 1987 臺北草領古道

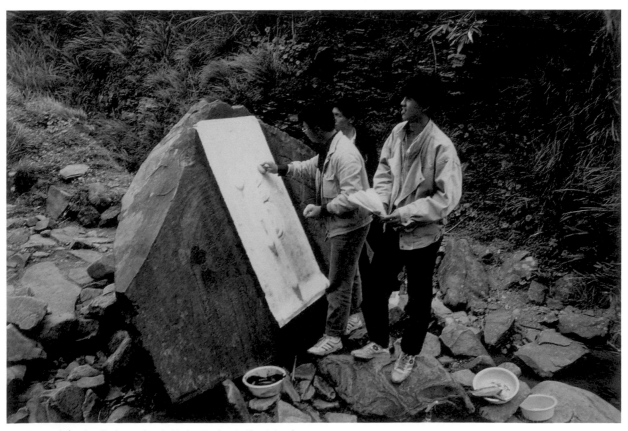

前來古道拓印「虎」字碑的都是書法的愛好者 1987 臺北草領古道

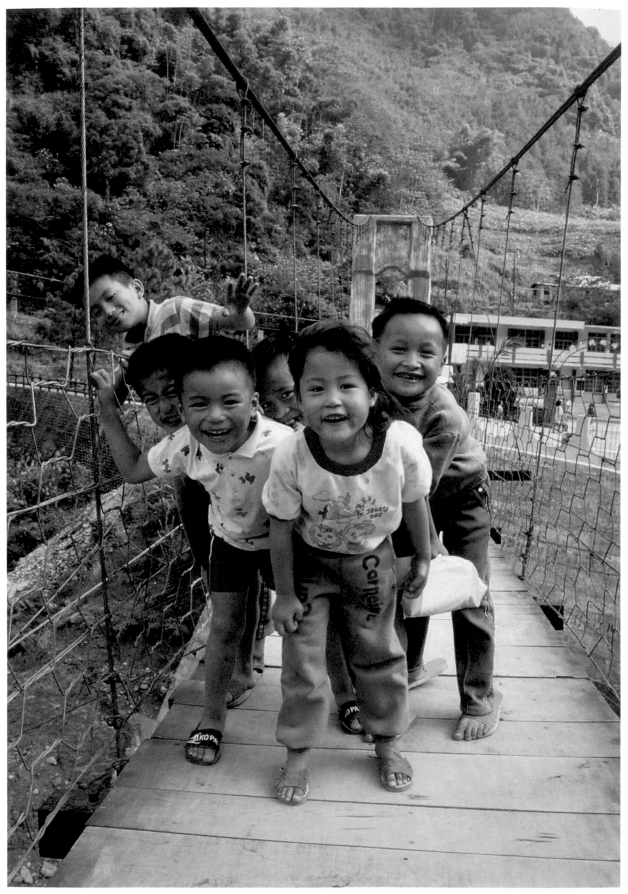

在吊橋上遇到一群山裡的小孩

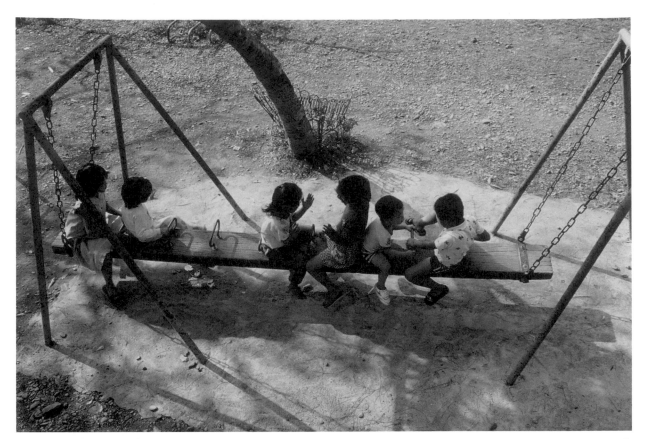

大家一起來玩盪鞦韆 1987 新竹清泉

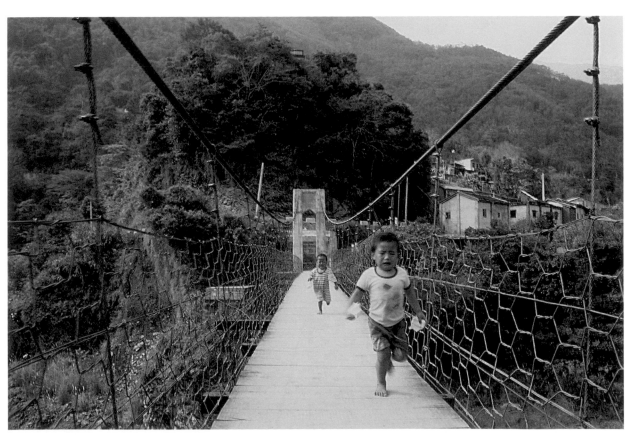

哥哥，你別跑，把我的麵包還給我！ 1987 新竹清泉

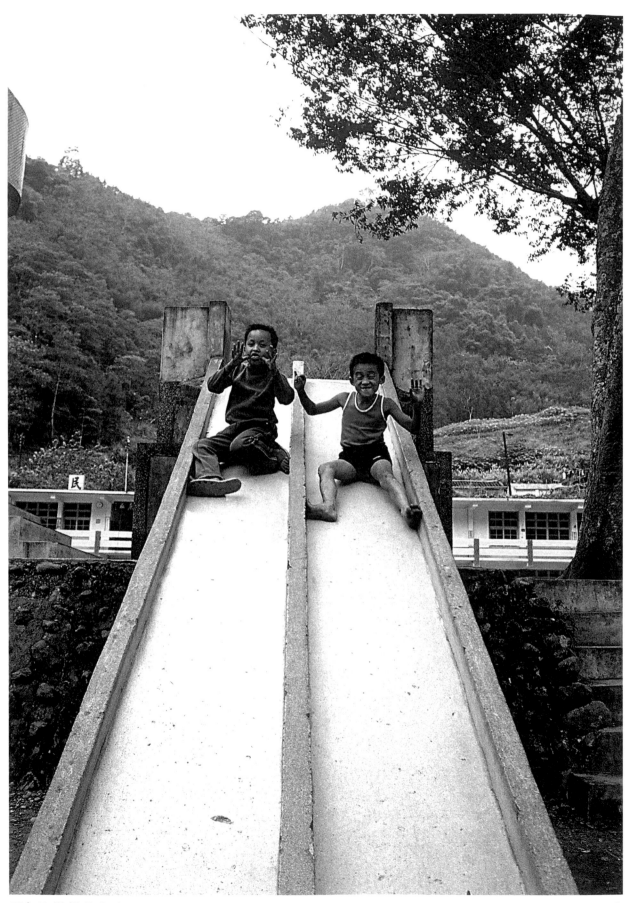

兩個溜滑梯的小孩

1987 新竹清泉

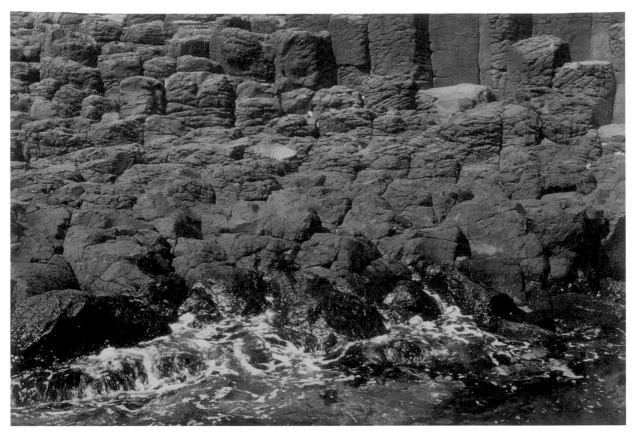

海邊的玄武岩是億萬年前海底火山爆發噴出的遺跡　　　　　　1987 澎湖西嶼

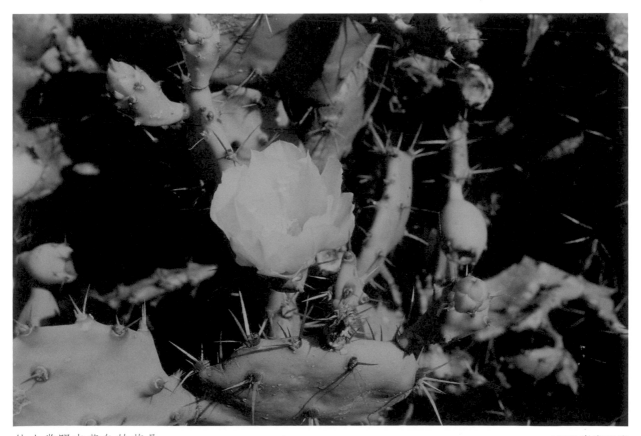

仙人掌開出黃色的花朵　　　　　　　　　　　　　　　　　1987 澎湖西嶼

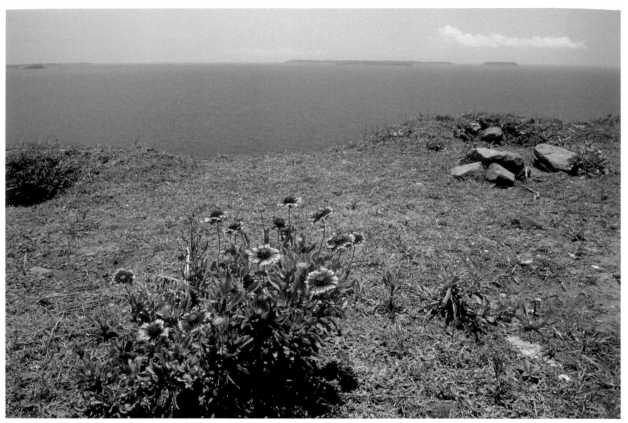

矢車菊開放在海岸的草地上和大海遙相呼應　　　　　　　　　　　1987 澎湖西嶼

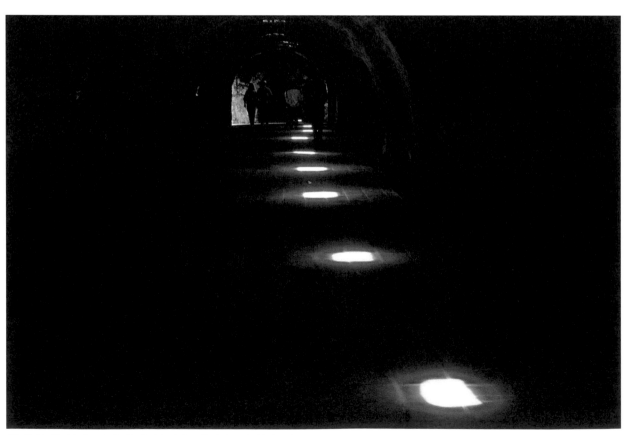

做為海防軍事用途的古堡已經退出歷史的舞臺　　　　　　　　　　1987 澎湖西嶼

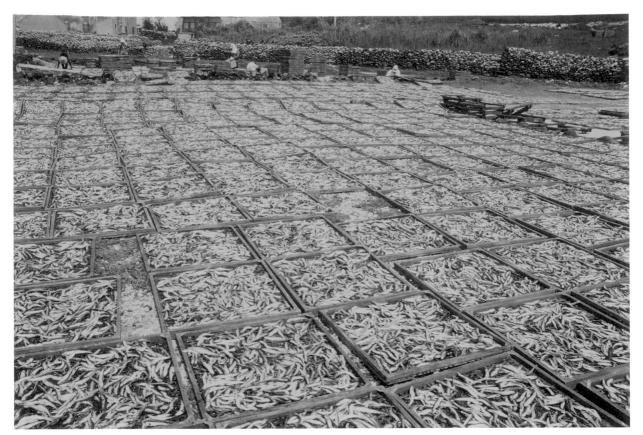

漁民正在曝曬澎湖特產丁香小魚乾 1987 澎湖西嶼

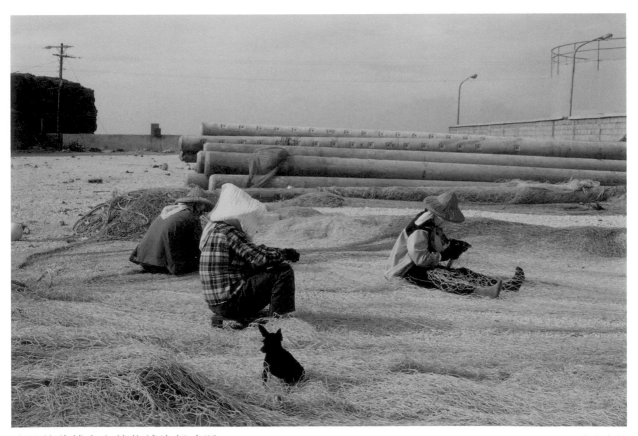

漁民趁著捕魚空檔修補漁網破洞 1987 澎湖吉貝

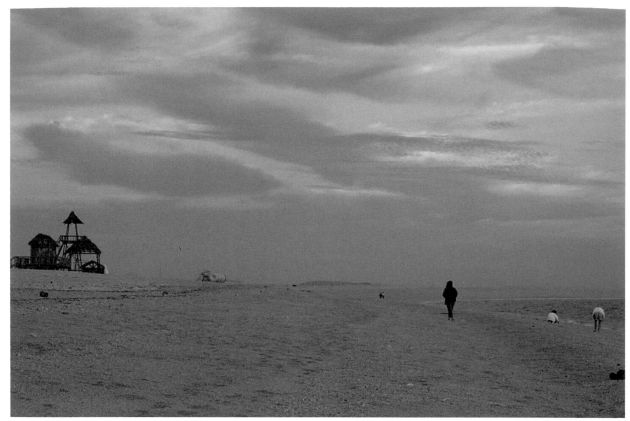

白色的貝殼沙灘映著黃昏的霞光和雲彩

夕陽的霞光渲染著雲天有如彩色潑墨

落日西沉大海留下的是滿天燦爛的雲彩 1987 澎湖吉貝

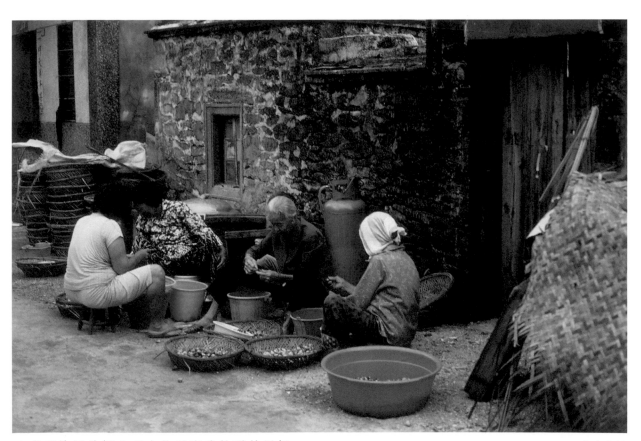

咕咾石的屋前婦人正在整理海邊拾獲的貝螺 1987 澎湖吉貝

出門的老番鴨和酣睡的小貓

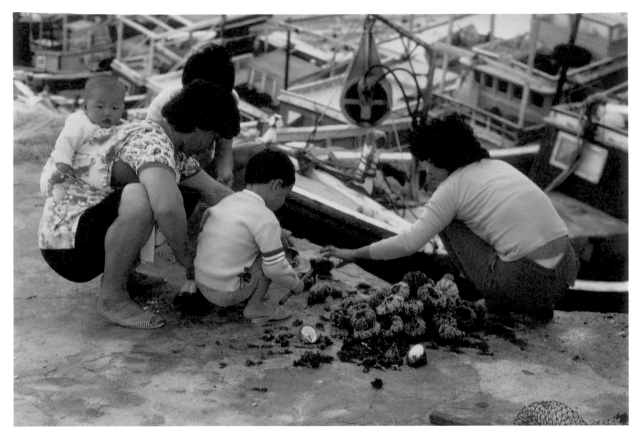

全家一起來處理剛剛捕獲的海膽 1987 澎湖吉貝

屋頂破空的人家早已遠離故鄉 1987 澎湖吉貝

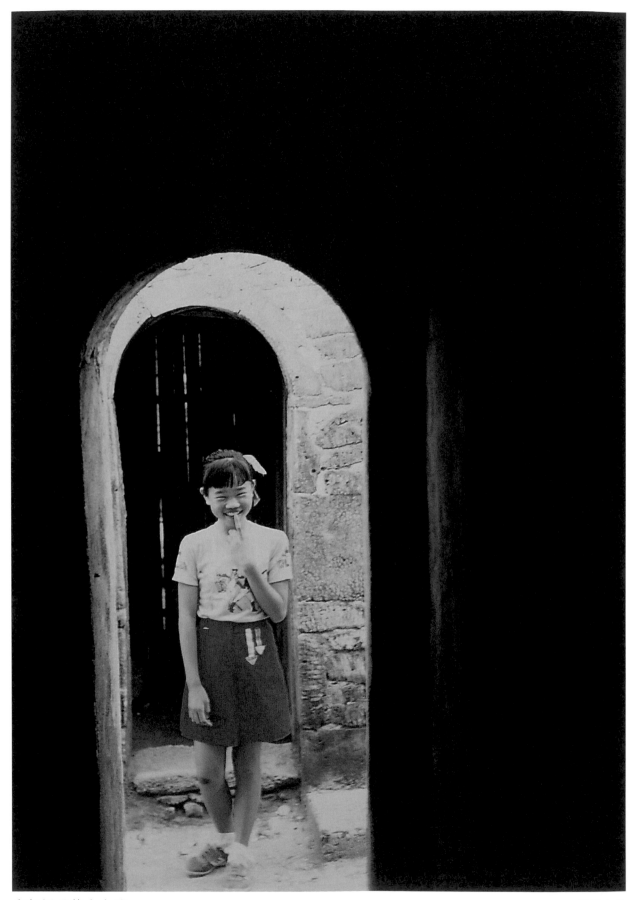

穿紅裙子的小女孩

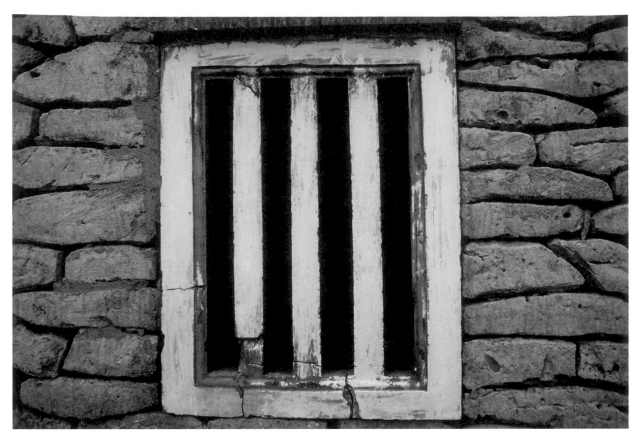

用海邊的咕咾石（珊瑚礁岩）堆砌而成的房子和窗　　　　　　　　1987 澎湖吉貝

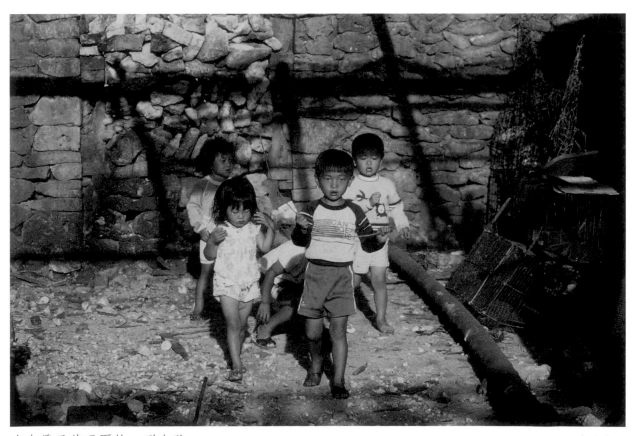

在老房子前玩耍的一群小孩　　　　　　　　　　　　　　　　　　1987 澎湖吉貝

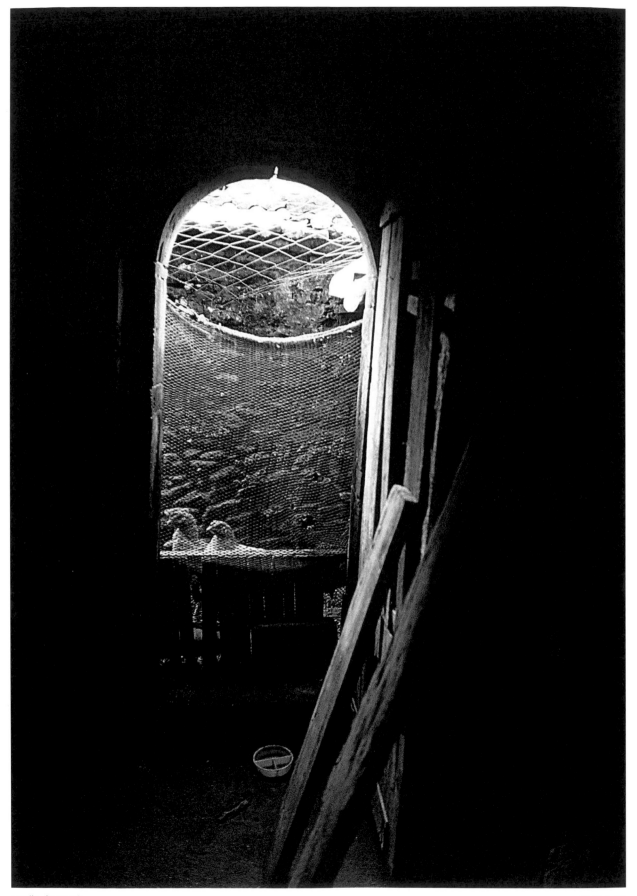

兩隻老母雞

1987 澎湖吉貝

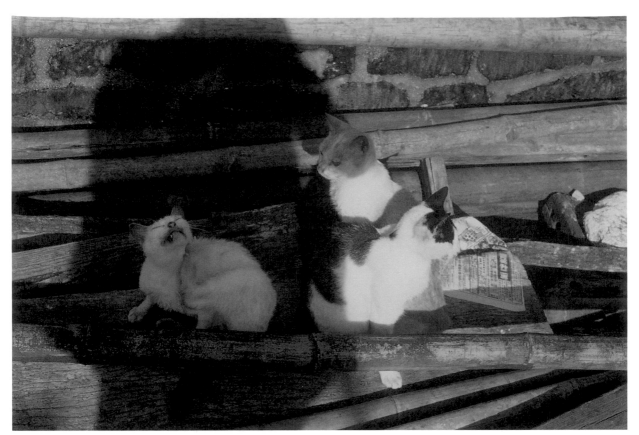

屋邊的三隻小貓 1987 澎湖吉貝

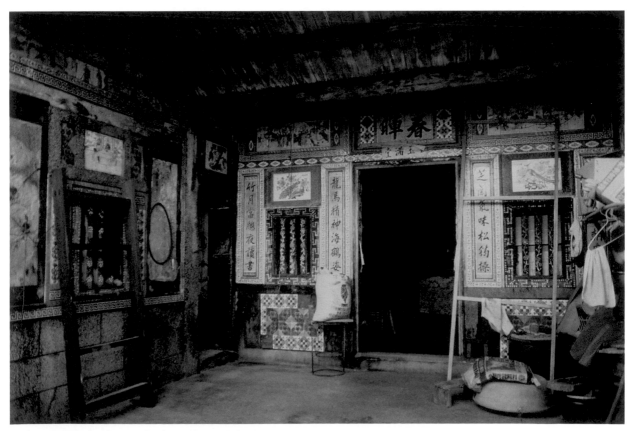

曾經富麗堂皇的人家如今已是斑駁滄桑 1987 澎湖吉貝

魚簍與竹籃

1987 澎湖吉貝

扛著竹竿的老人拖曳在一條長長的巷弄 　　　　　　　　　　　　1987 澎湖吉貝

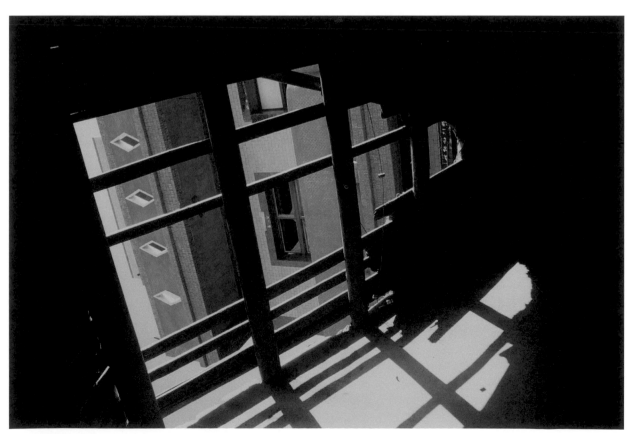

從破舊的老屋牆透視後來新蓋的房子 　　　　　　　　　　　　　1987 澎湖吉貝

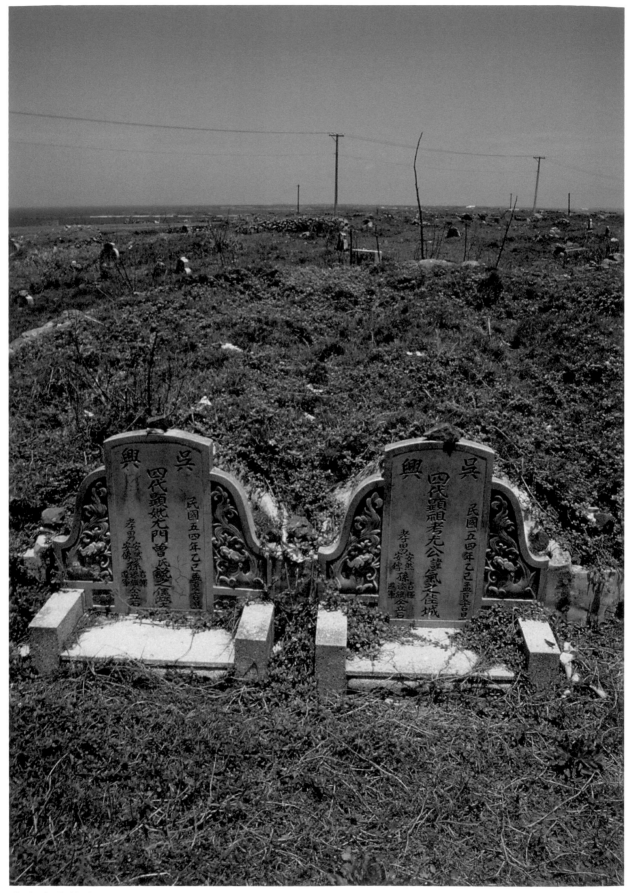

葬在海邊的夫妻塚

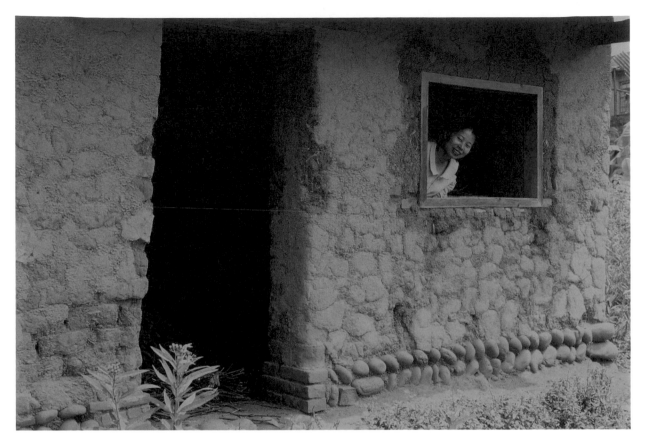

洋溢著青春笑容的華年　　　　　　　　　　　　　　　1988 南投樟埔寮

古厝一隅　　　　　　　　　　　　　　　　　　　　　1988 南投樟埔寮

紅磚牆上的煤油燈

1988 南投樟埔寮

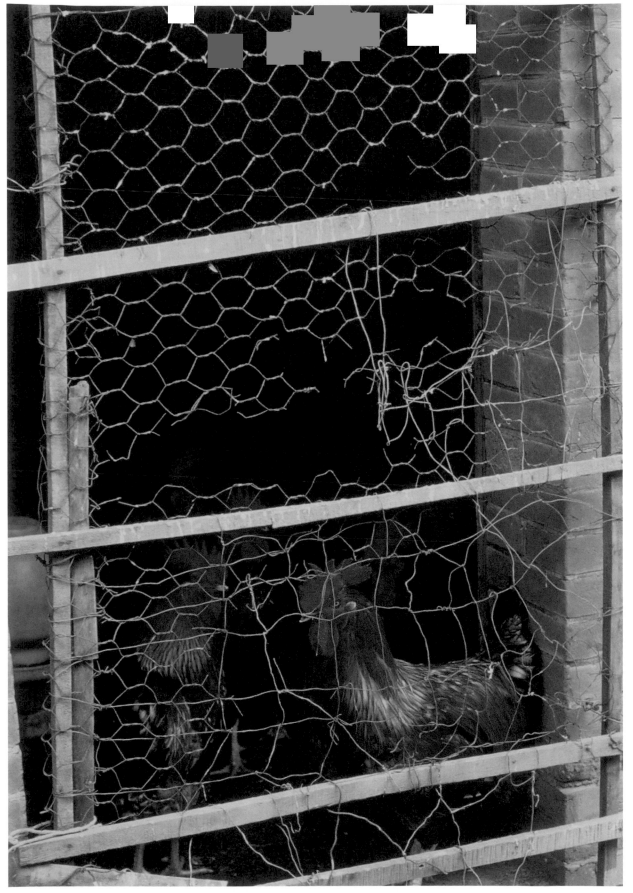

一群被關著的公雞

1988 南投樟埔寮

空屋

1988 南投樟埔寮

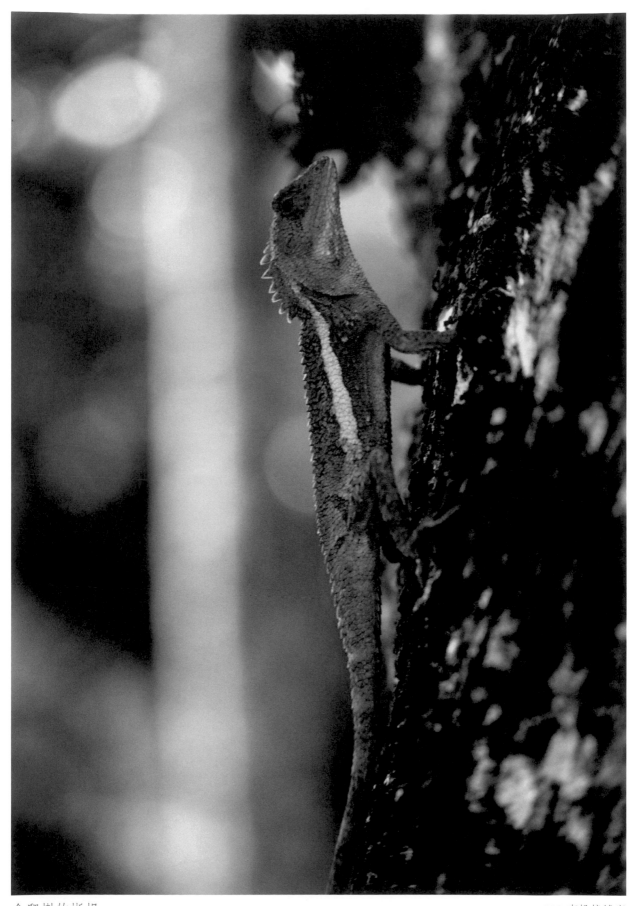

會爬樹的蜥蜴

1988 南投樟埔寮

粉牆上的爬藤 1988 新竹市

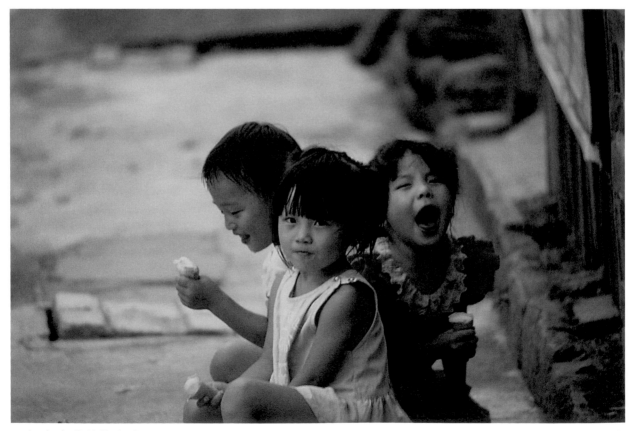

三個吃冰淇淋的小孩 1988 新竹市

午後的斜陽照在庭前的大樹上

1988 新竹市

土房子和木條窗　　　　　　　　　　　　　　　　　　　　　　1988 新竹市

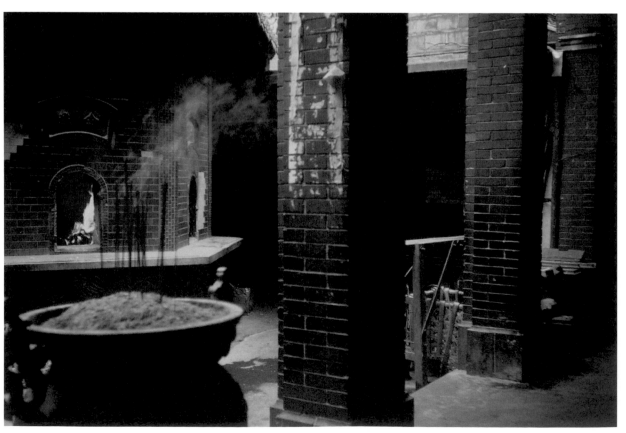

金爐前的香火　　　　　　　　　　　　　　　　　　　　1988 新竹市城隍廟

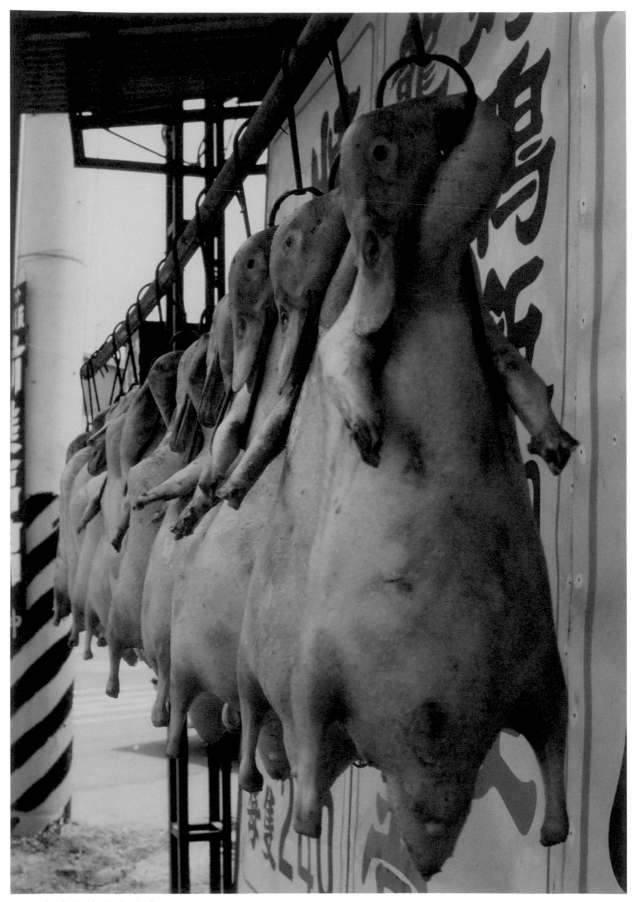

風乾中待烤的掛爐烤鴨

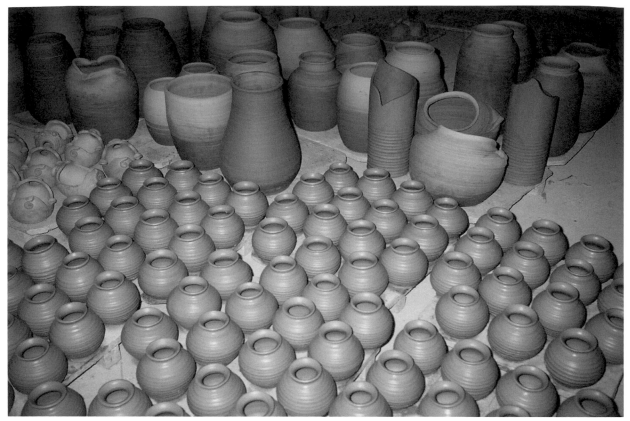

等待陰乾的手拉胚 1988 新竹市

忙著搬家的畢業生老穆 1988 新竹市

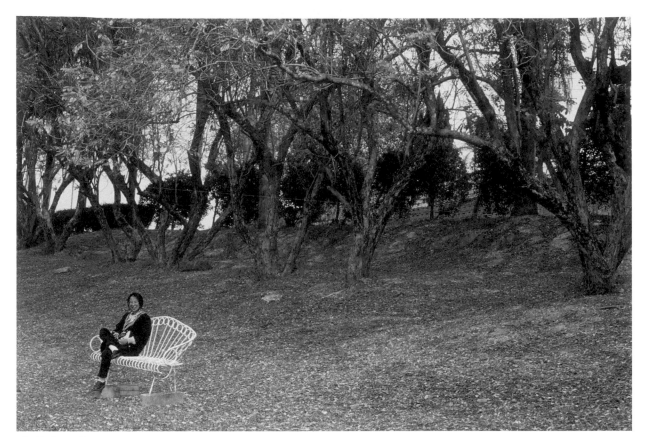

紫荊花下的獨照 1989 臺南烏山頭水庫

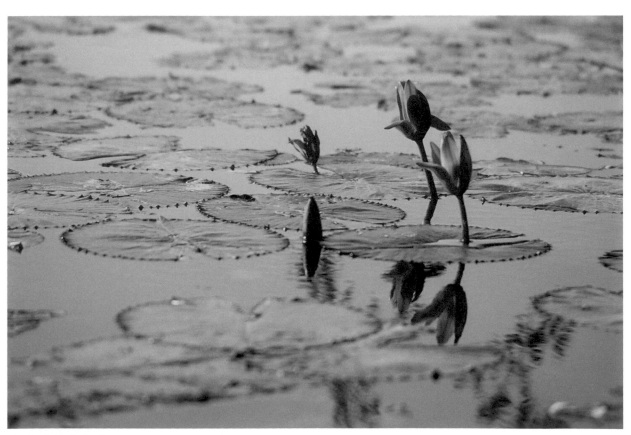

含苞欲放的紅蓮 1989 臺南烏山頭水庫

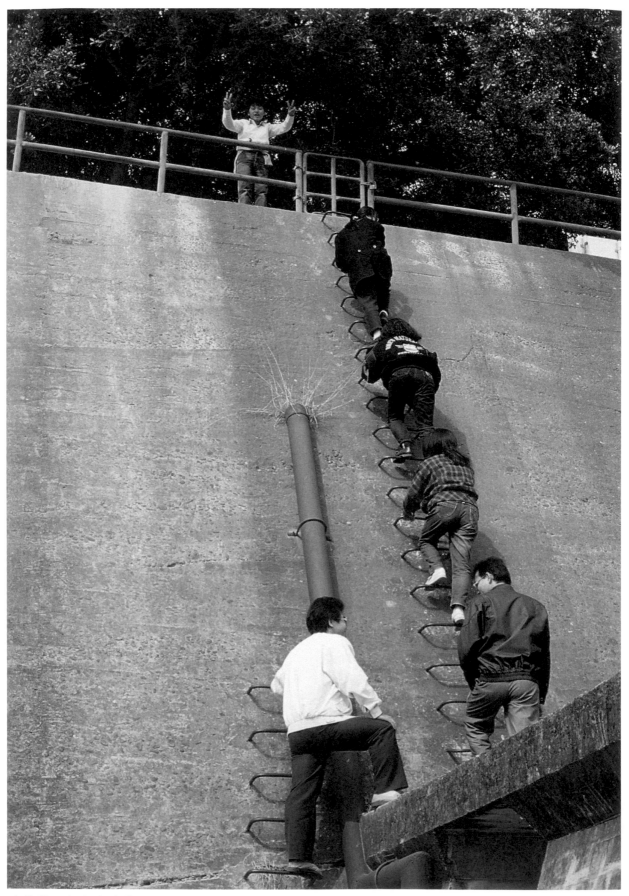

我是第一個爬上來的！

1989 臺南烏山頭水庫

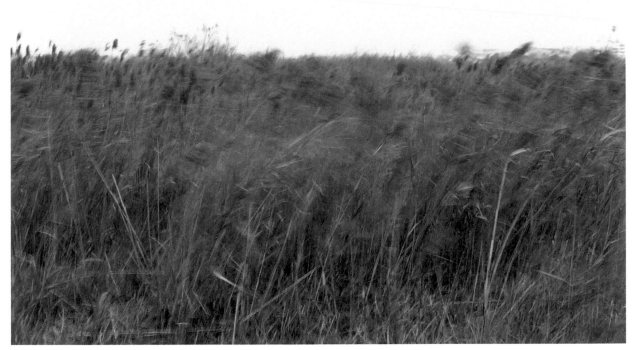

風中的蘆葦 1989 臺南市

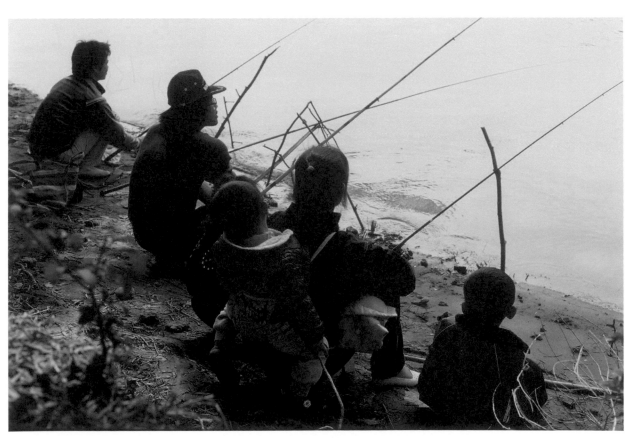

全家一起來釣魚 1989 臺南市

武廟內的神明　　　　　　　　　　　　　　　　　　　　　　　　　1989 臺南市

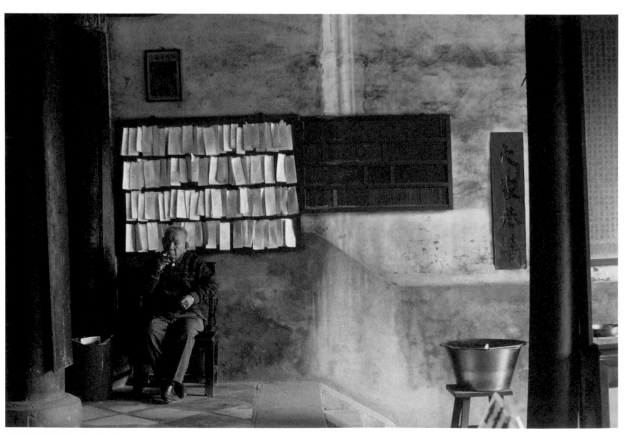

武廟內抽煙的廟公　　　　　　　　　　　　　　　　　　　　　　　1989 臺南市

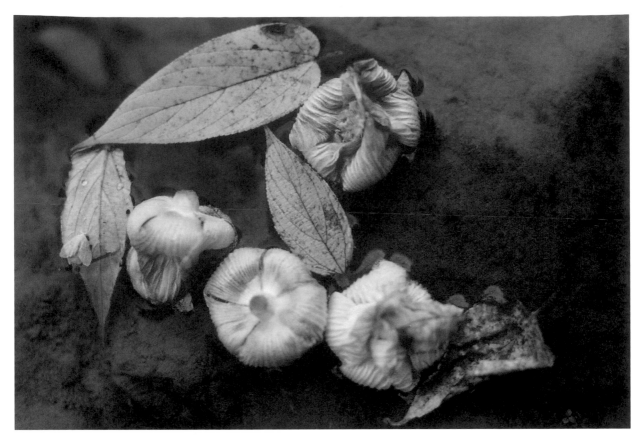

落花與黃葉只能隨流水 1991 臺北三峽

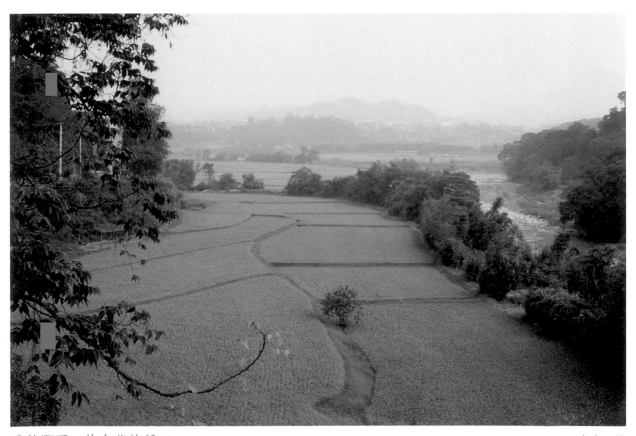

眺望腳下一片金黃的稻田 1991 臺北三峽

落花相逢在清澈的水面　　　　　　　　　　　　　　　　　　1991 臺北三峽

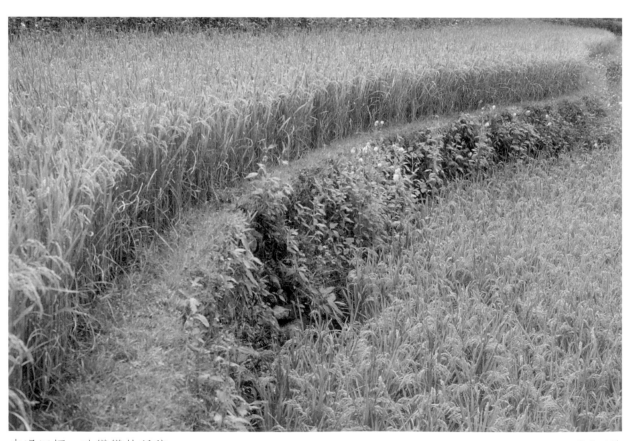

走過田埂一畦彎彎的稻穗　　　　　　　　　　　　　　　　　　1991 臺北三峽

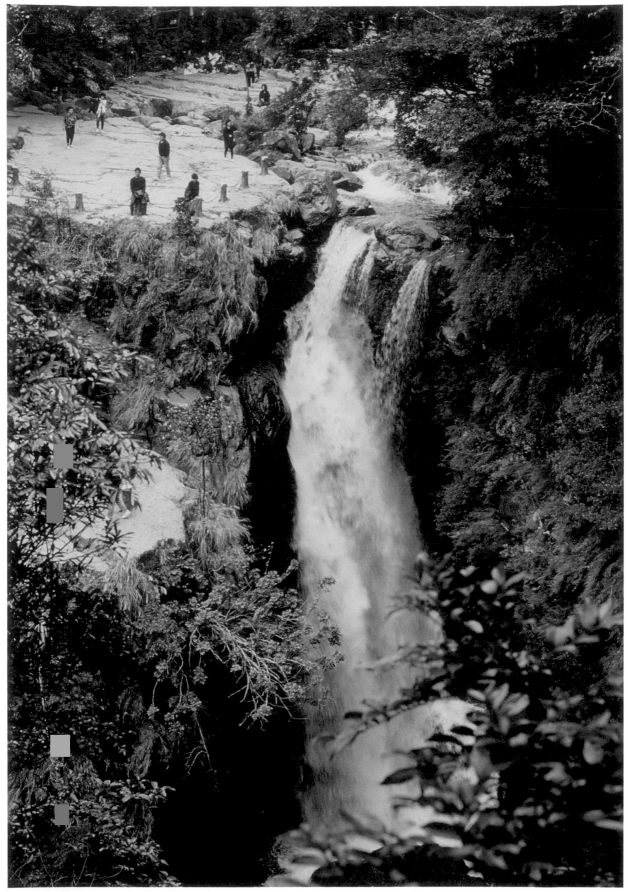

飛流直下三千尺

1991 臺北三峽滿月圓瀑布

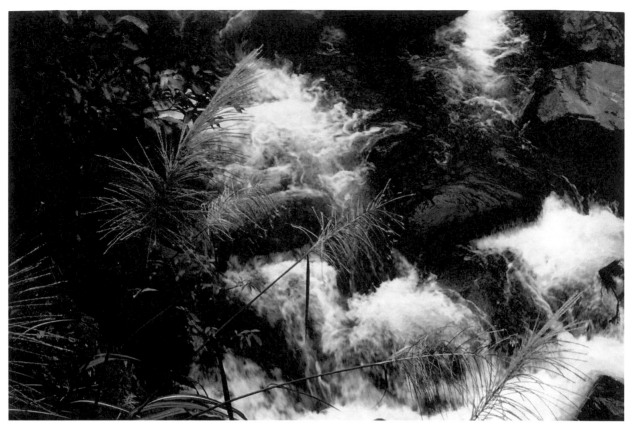

芒草花盛開在奔湧的流水山上

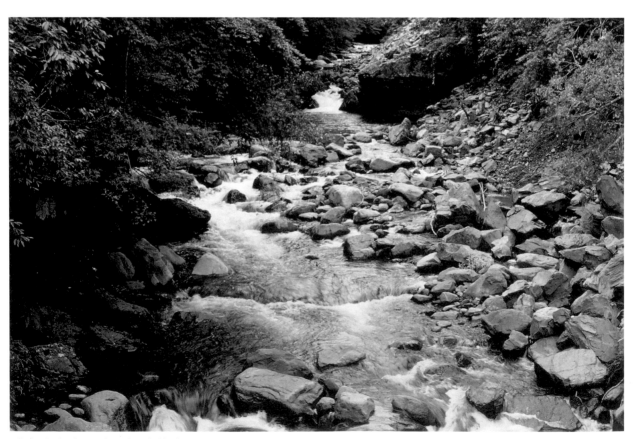

溪水淙淙流過亂石錯落的山谷

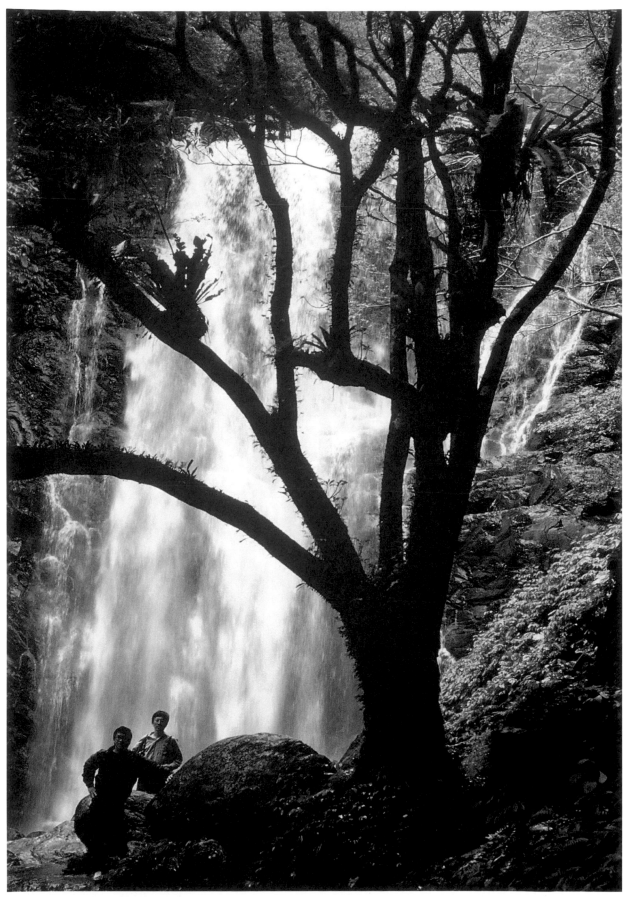

兩位科技青年在瀑布前的合影

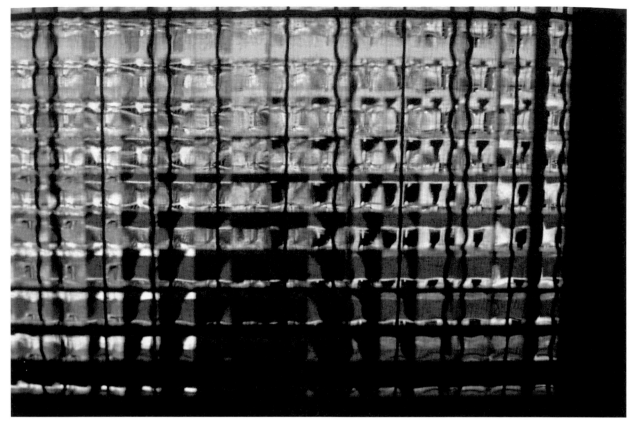

玻璃窗的光影 1991 臺北三峽

玻璃窗光影的細紋 1991 臺北三峽

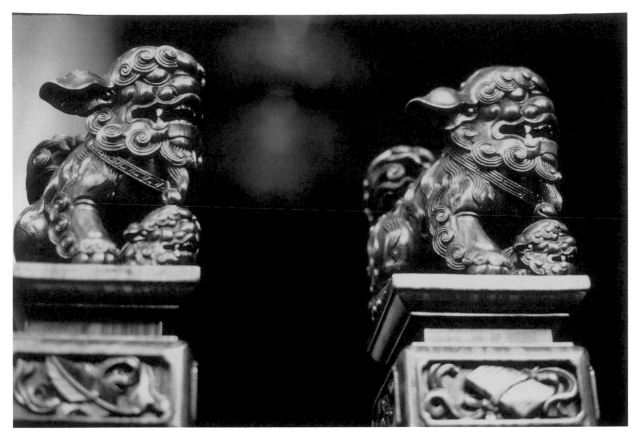

祖師廟裡的木雕獅 1991 臺北三峽

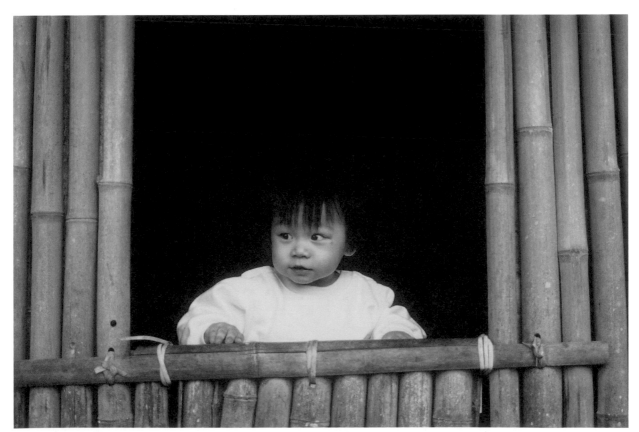

一雙好奇的眼睛探索窗外的世界 1991 南投日月潭

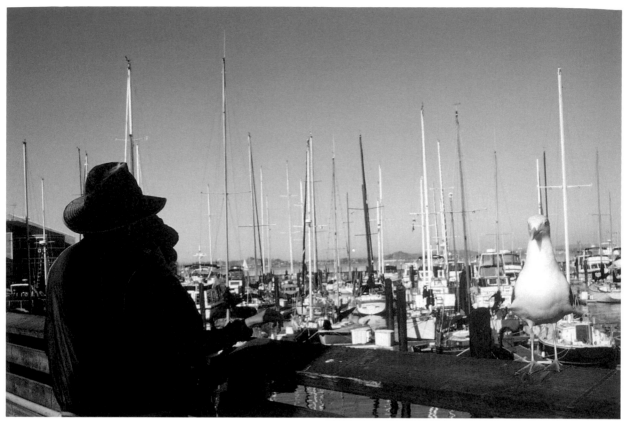

遊艇碼頭上的情侶與海鷗 1991 美國舊金山

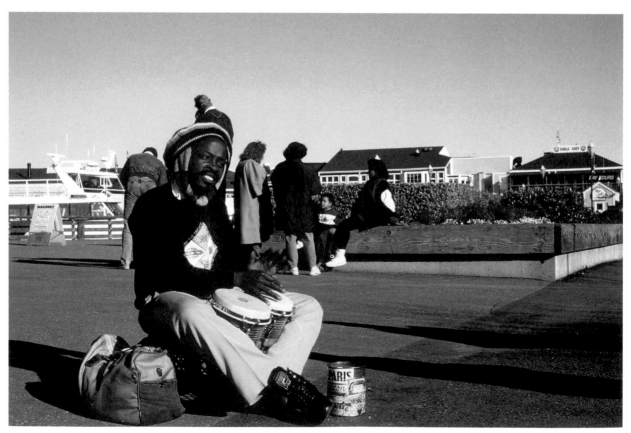

街上打鼓的街頭藝人 1991 美國舊金山

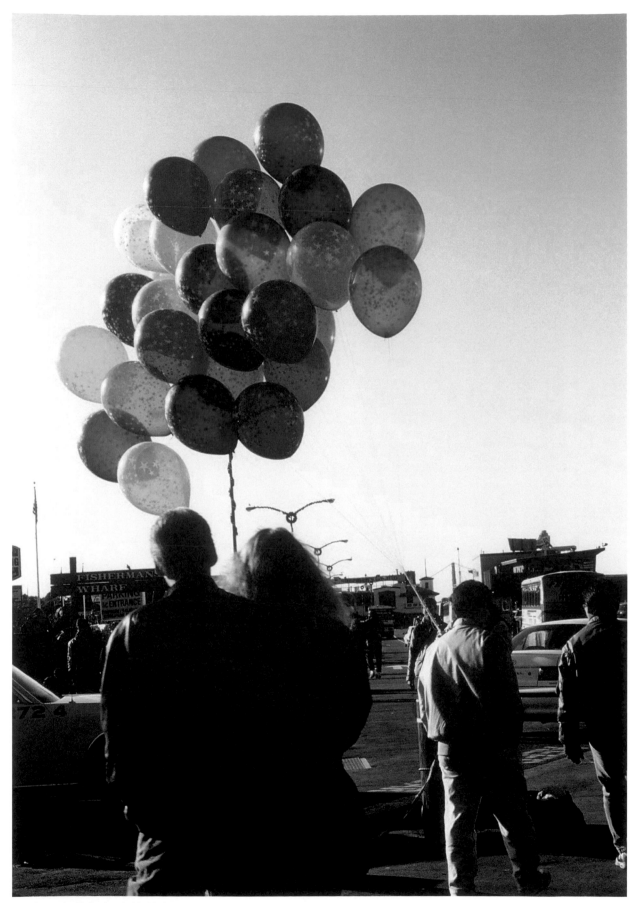

拿著一串彩色氣球的情侶

1991 美國舊金山

溪谷前的花開像入夜燃起的燭火 1992 臺中惠蓀林場

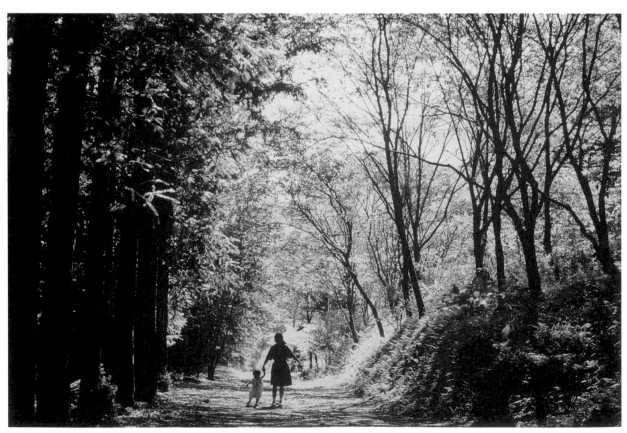

媽媽帶著小孩學走人生初始的腳步 1992 臺中惠蓀林場

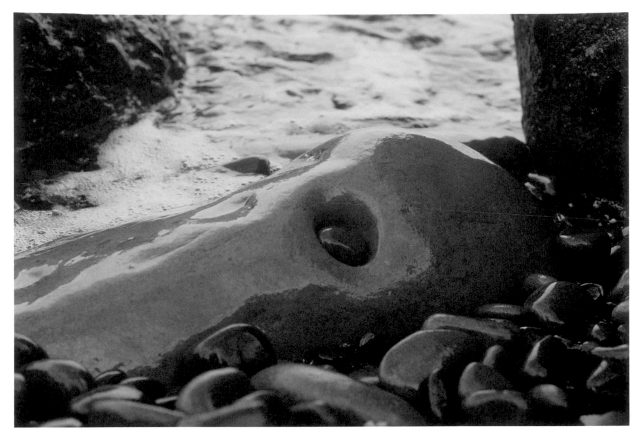

融合是經過歲月無盡的沖擊和打磨 1992 臺東知本

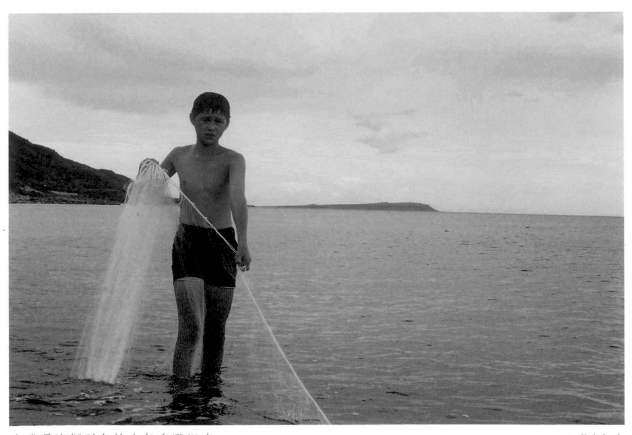

海邊還沒網到魚的少年有點沮喪 1992 臺東知本

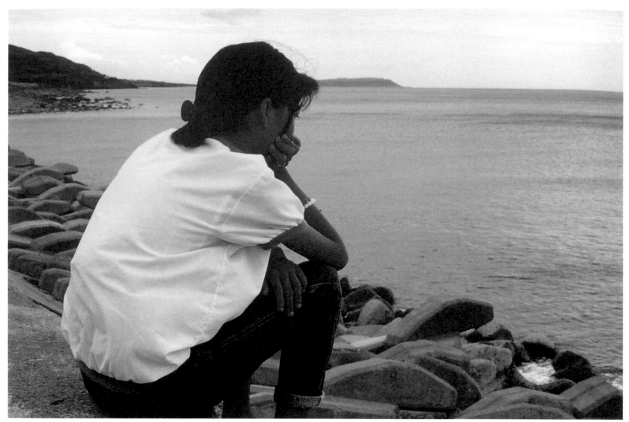

望海的少女帶著幾許憂愁 1992 臺東知本

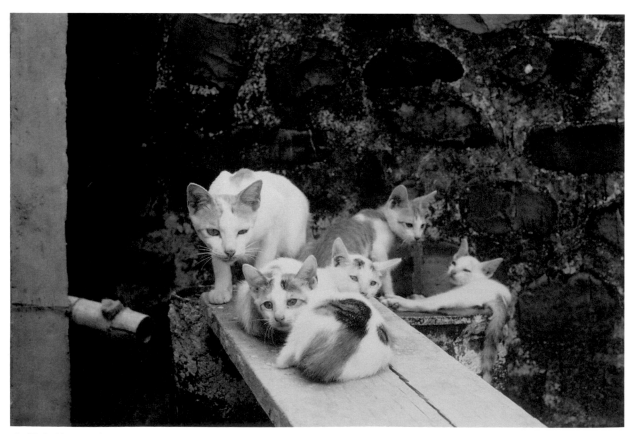

小貓家族五人組 1992 臺東知本

民房牆上只有一塊簡單的瓷磚做裝飾 1992 臺東知本

芒果盛產的季節 1992 臺東卑南

119

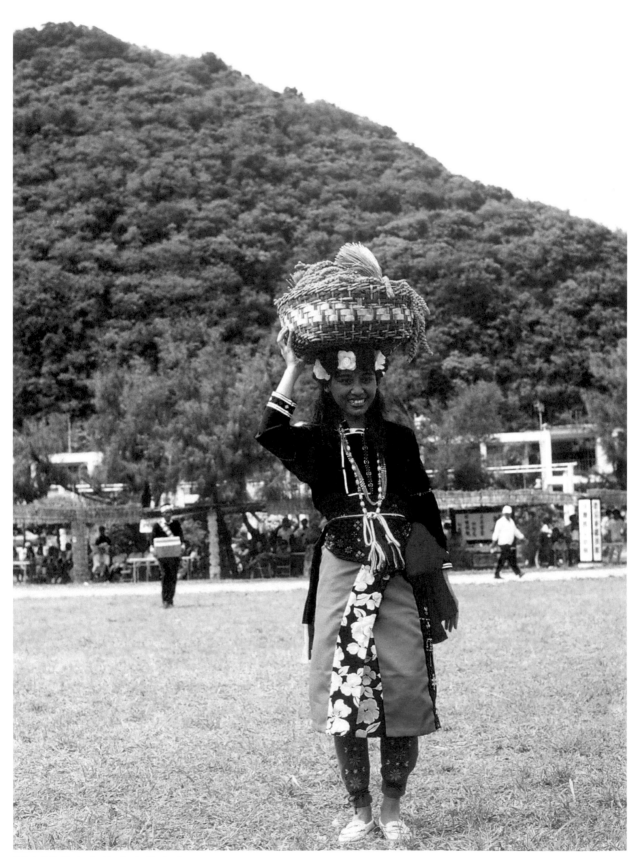

頭上頂著小米的卑南族少女

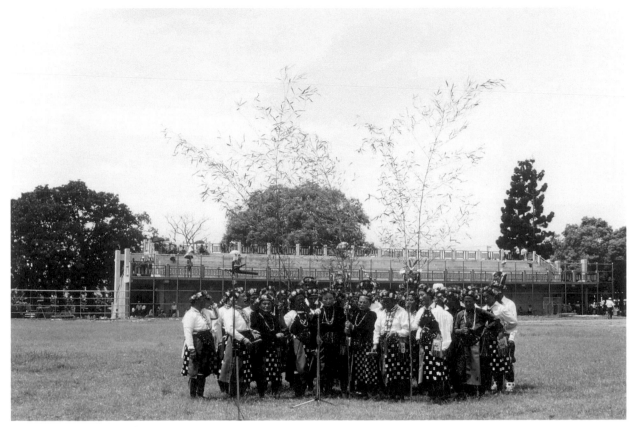

準備參加豐年祭的卑南族人 1992 臺東卑南

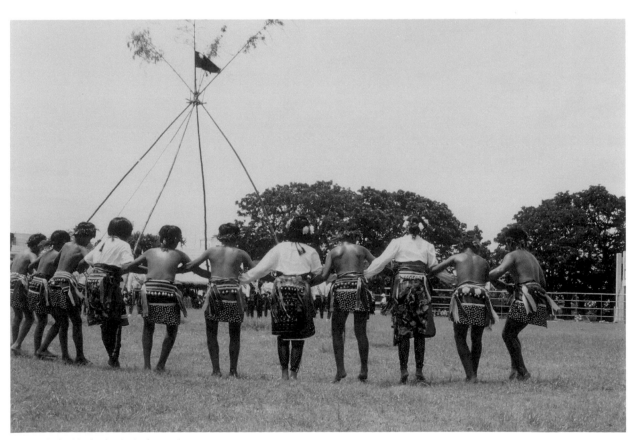

載歌載舞的卑南族少年男女 1992 臺東卑南

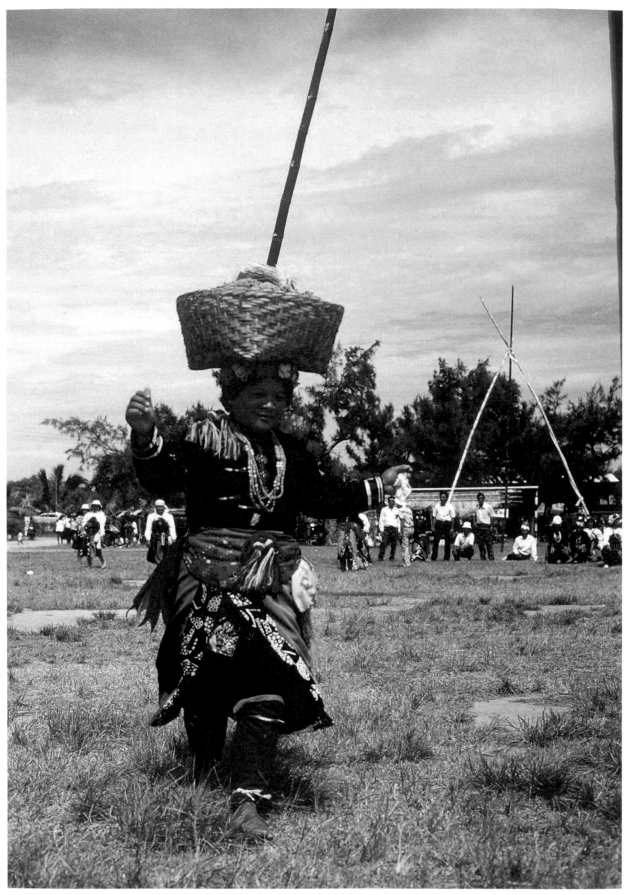

豐年祭的婦女頭頂小米賽跑

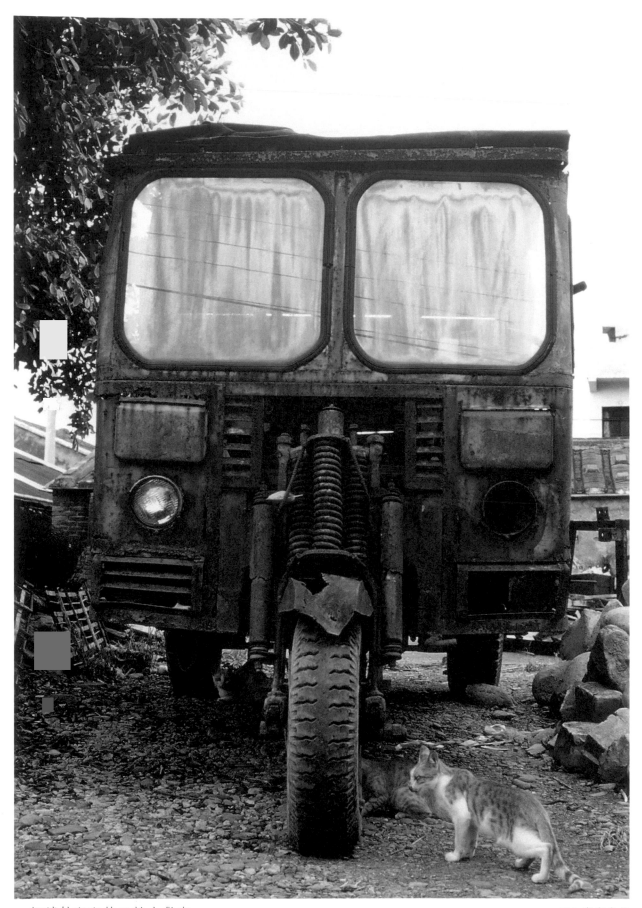

一輛鏽蝕斑斑的三輪小貨車

1992 臺東卑南

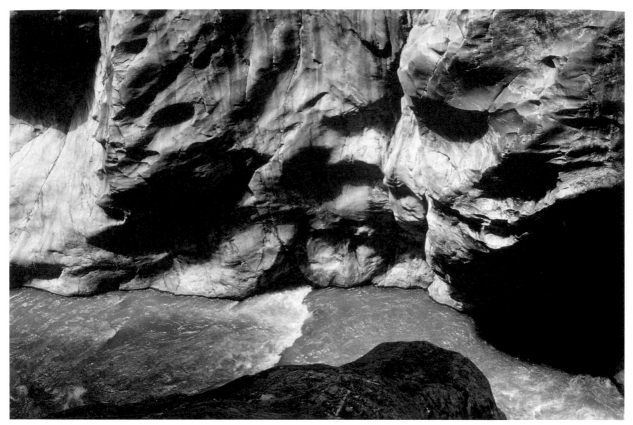

流水轟鳴的立霧溪峽谷 1992 花蓮太魯閣

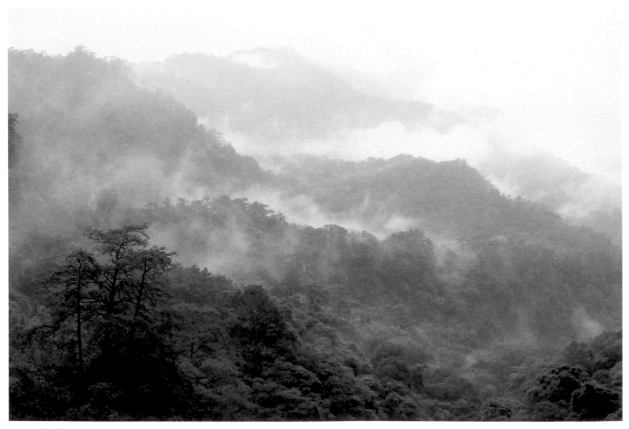

層巒疊翠雲霧飄渺 1992 花蓮太魯閣

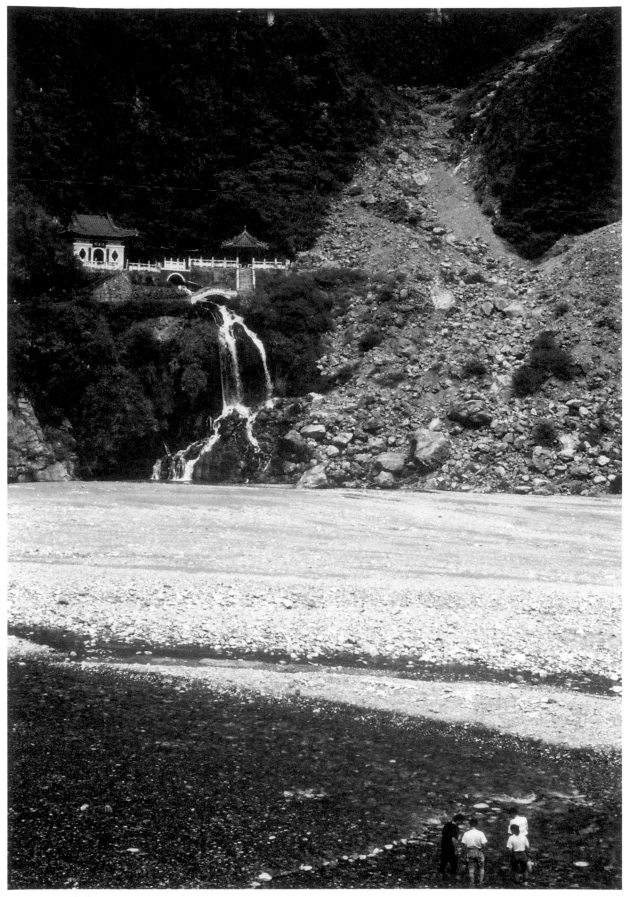

長春祠下戲水的人群

1992 花蓮太魯閣

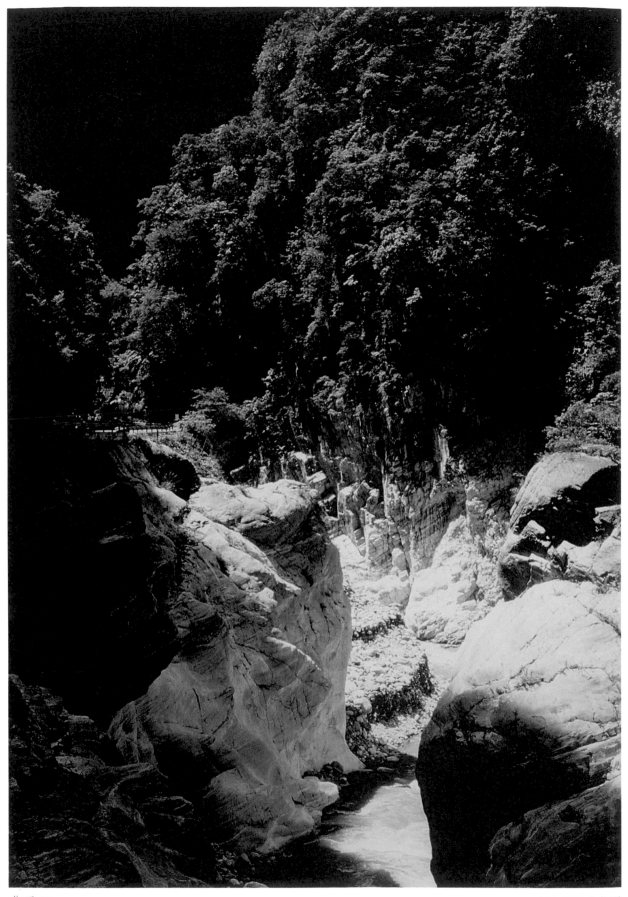

燕子口

1992 花蓮太魯閣

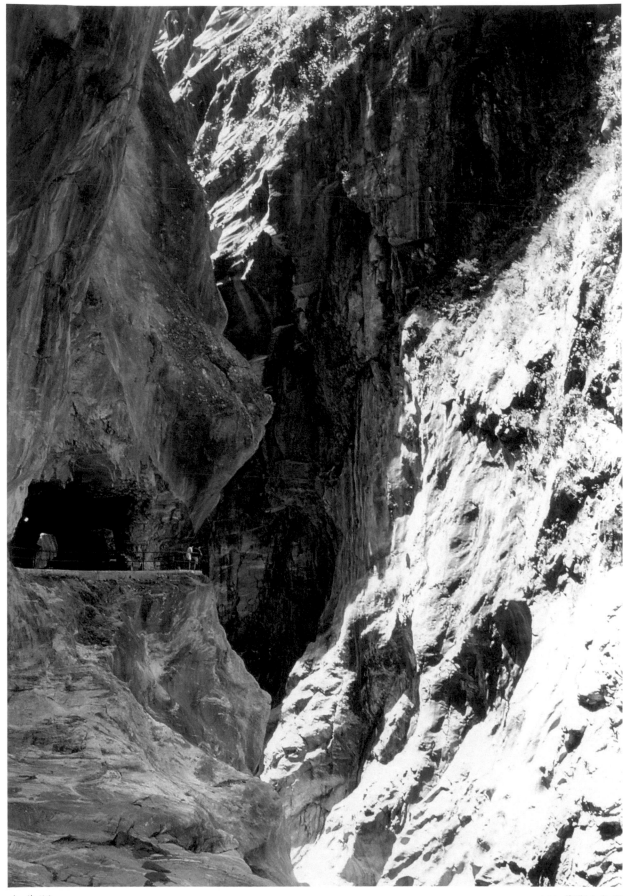

九曲洞

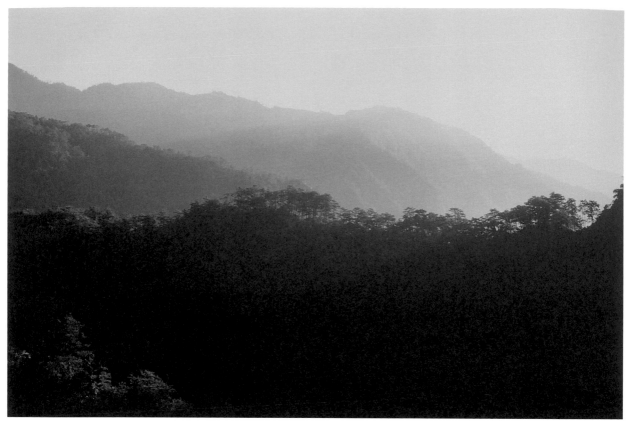

晨光斜射在朦朧的山林 1992 花蓮太魯閣

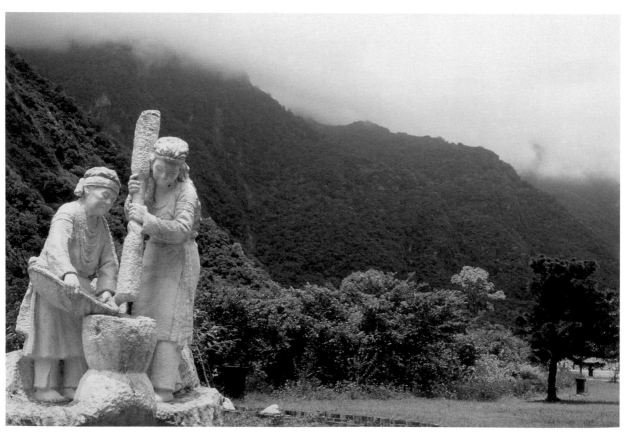

布洛灣山谷的原住民雕塑 1992 花蓮太魯閣

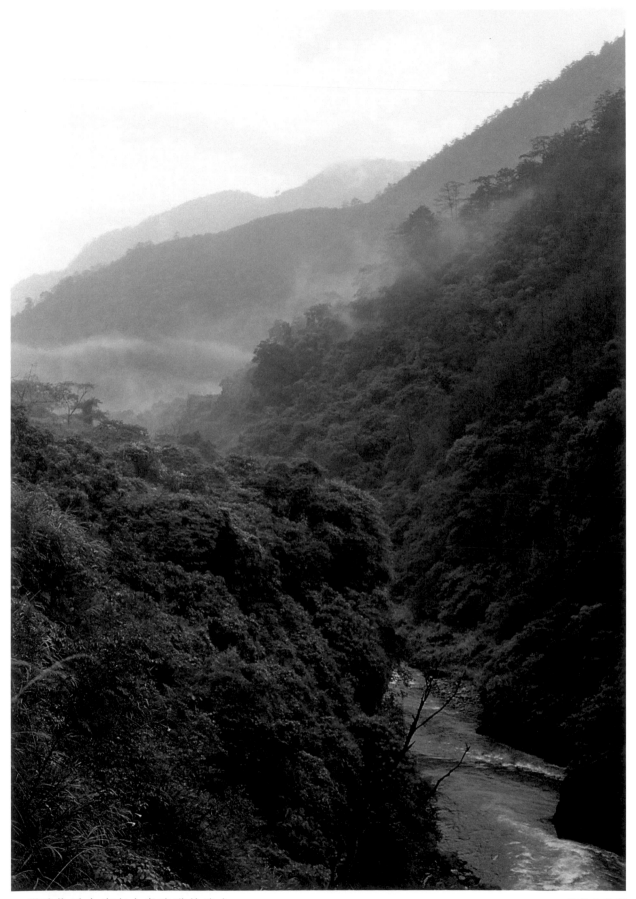

一灣碧綠溪水流向山嵐迷濛的遠方

1992 花蓮太魯閣

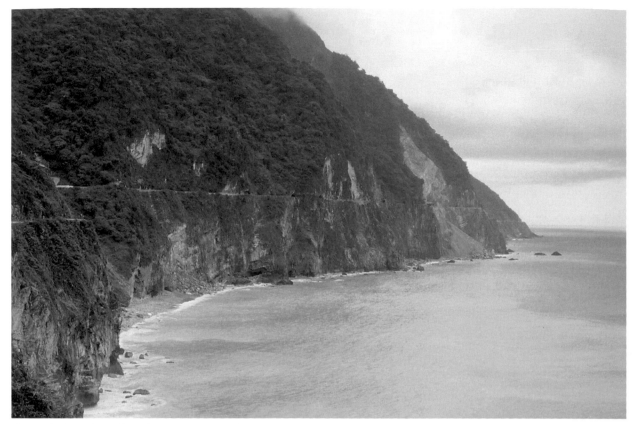

太平洋的波濤在此有如一灣藍色的夢幻　　　　　　　　　　　　　　1992 花蓮清水斷崖

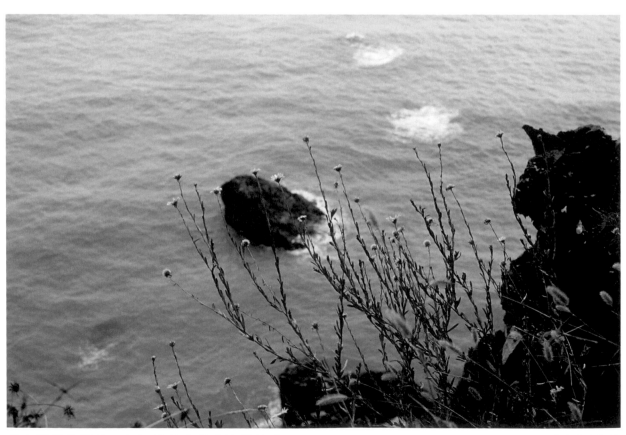

長在峭壁的野花一年四季靜看著大海的波浪　　　　　　　　　　　　1992 花蓮清水斷崖

130

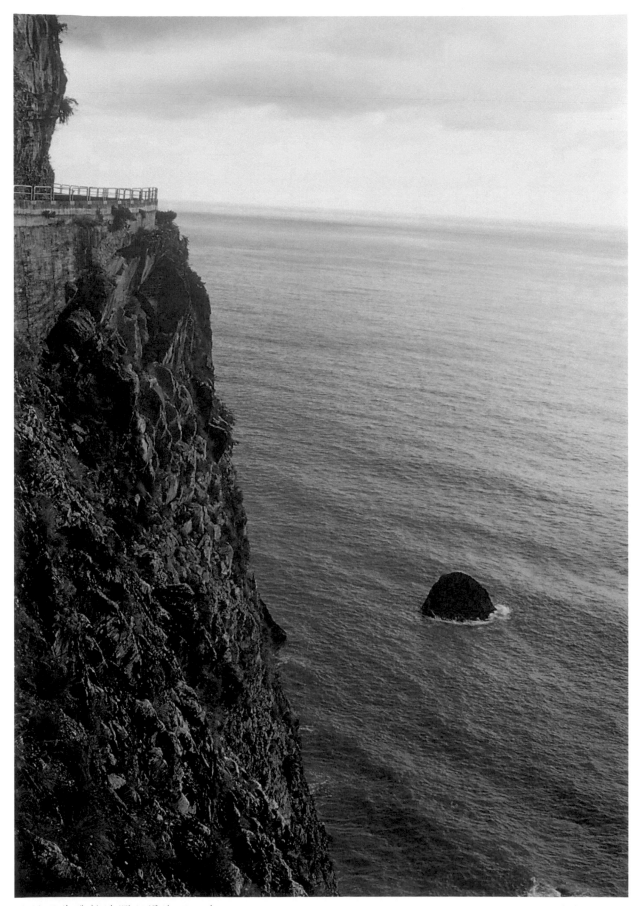

駐足于此眺望波瀾迴盪海天一色

1992 花蓮清水斷崖

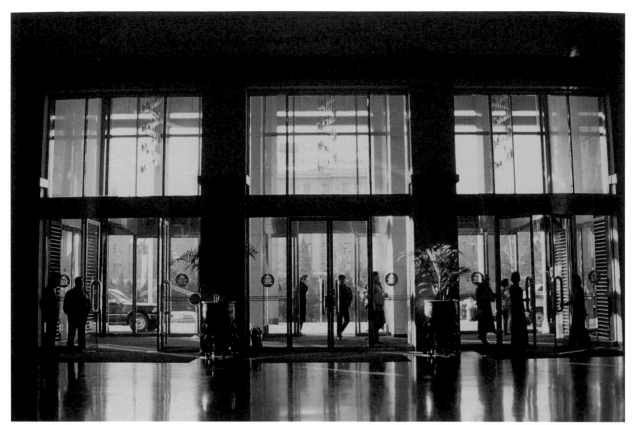

冬日的北京大飯店大廳 1992 北京

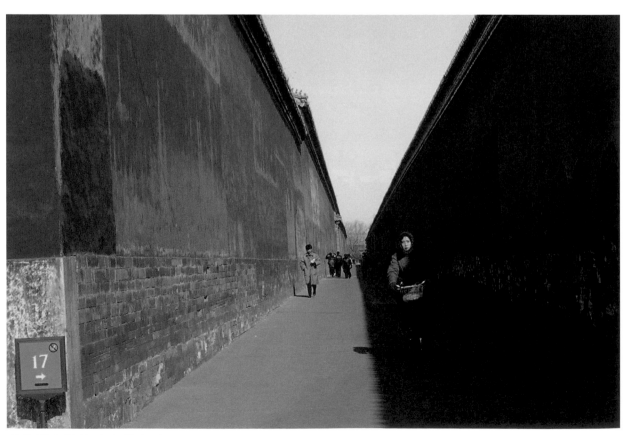

紫禁城內騎腳踏車的女子 1992 北京

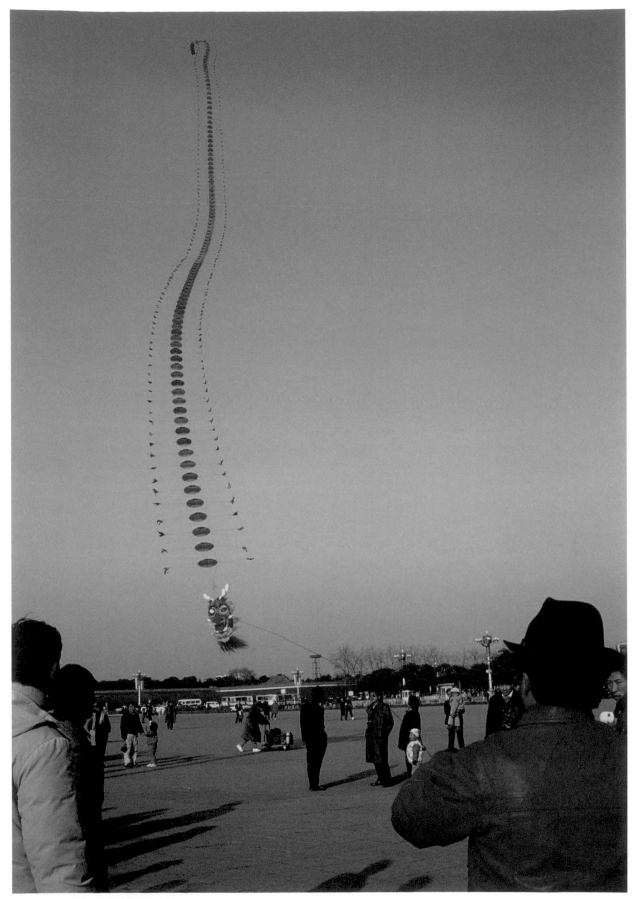

天安門廣場上放風箏一條龍　　　　　　　　　　　　　　　　　　　　　　　1992 北京

133

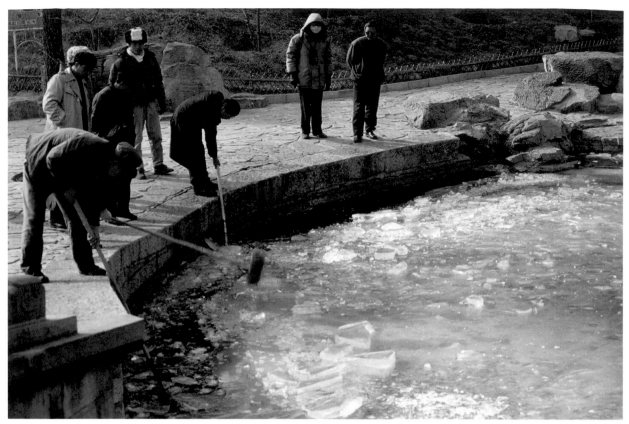

敲破湖岸邊上的結冰避免擠壞路基　　　　　　　　　　　　　　　　　　1992 北京香山

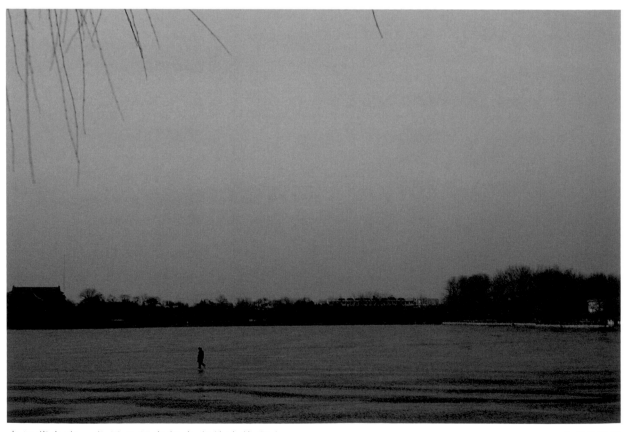

冬日暮色中一位男子獨自行走在結冰的湖上　　　　　　　　　　　　　　1992 北京昆明湖

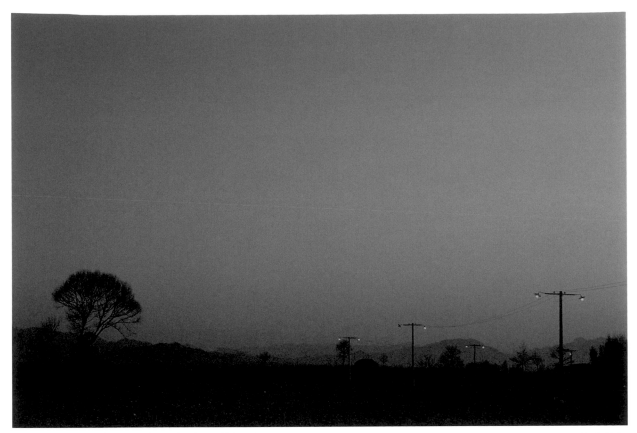

入夜之後北京郊區路上點起微弱的燈火　　　　　　　　　　　　　　　1992 北京郊區

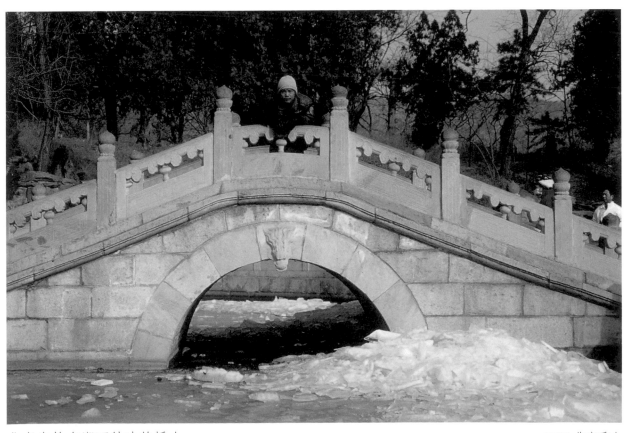

作者自拍在湖面結冰的橋上　　　　　　　　　　　　　　　　　　　　1992 北京香山

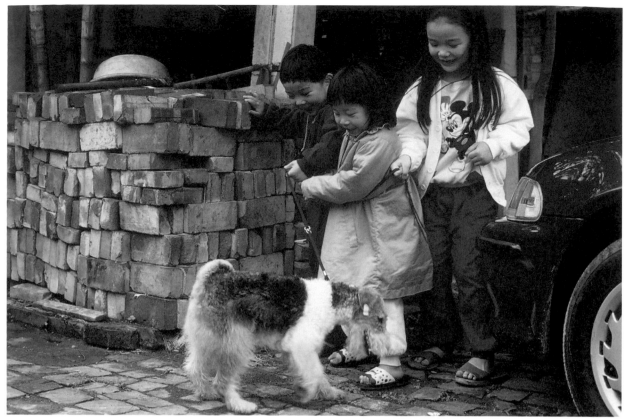

與狗玩樂的童年 1993 臺南學甲

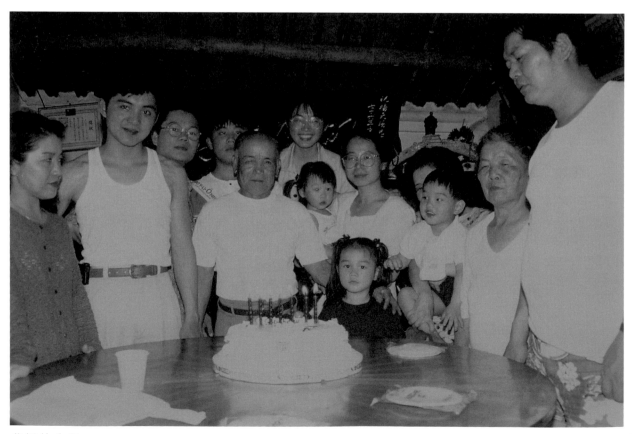

父親的生日 1993 臺南學甲

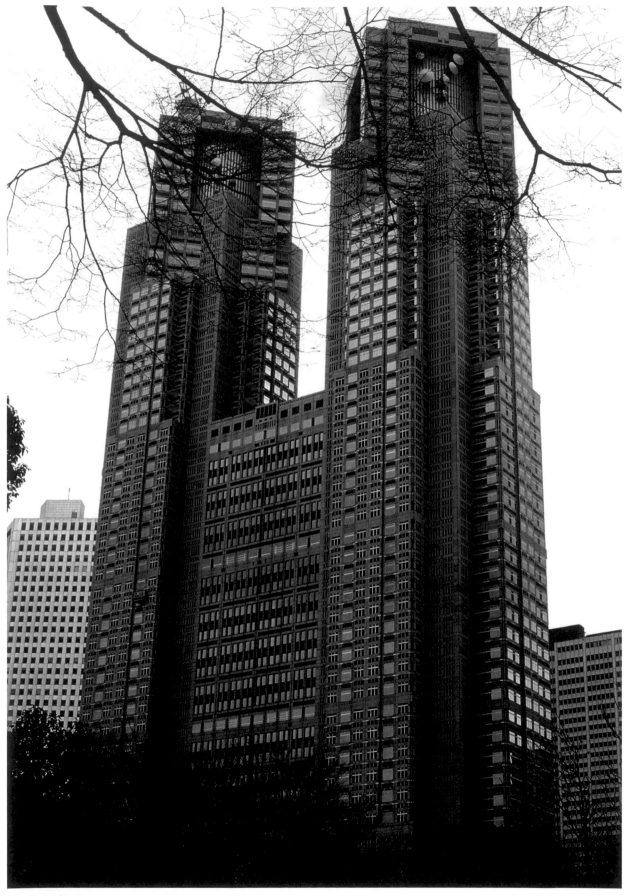

摩天大樓

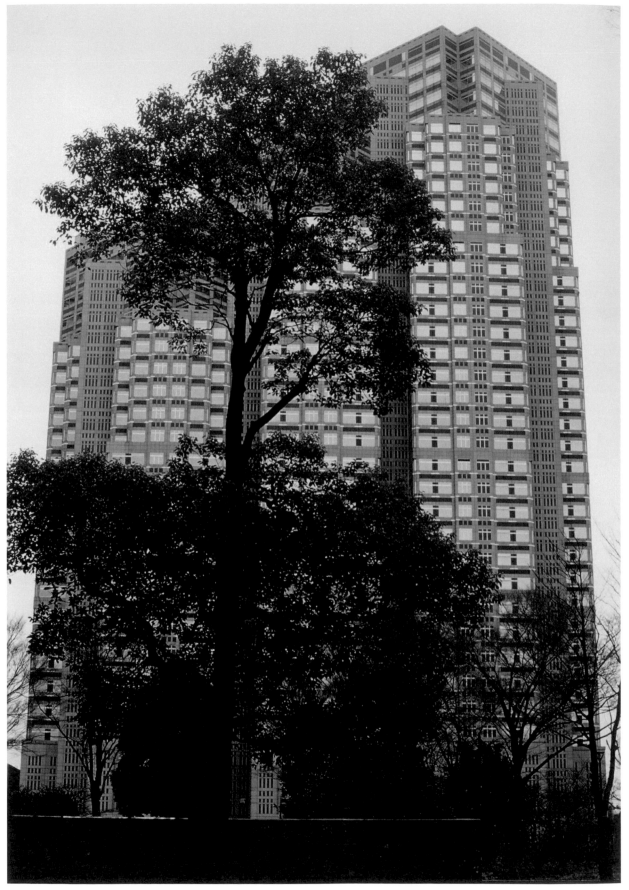

大樹與摩天大樓

1995 日本東京

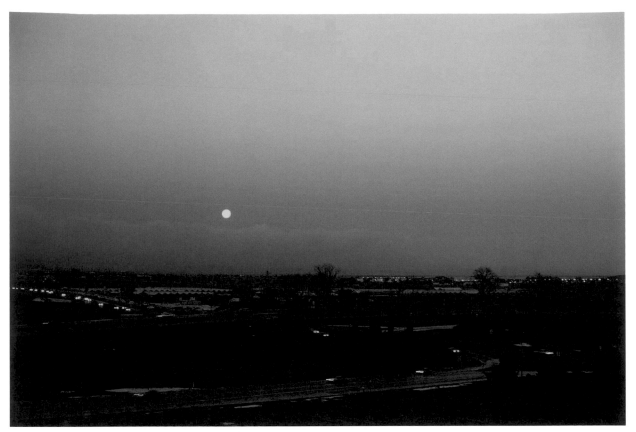

黎明之前一個出差旅人趕去搭飛機的路上　　　　　　　　　　　　1995 日本東京

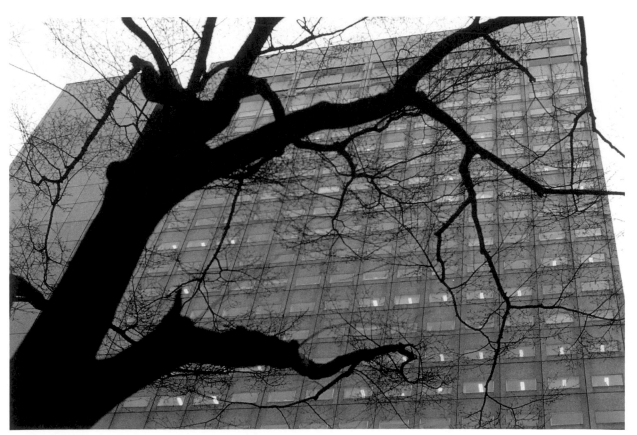

一棵高樓前的老樹等在春寒料峭中發芽　　　　　　　　　　　　1995 日本東京

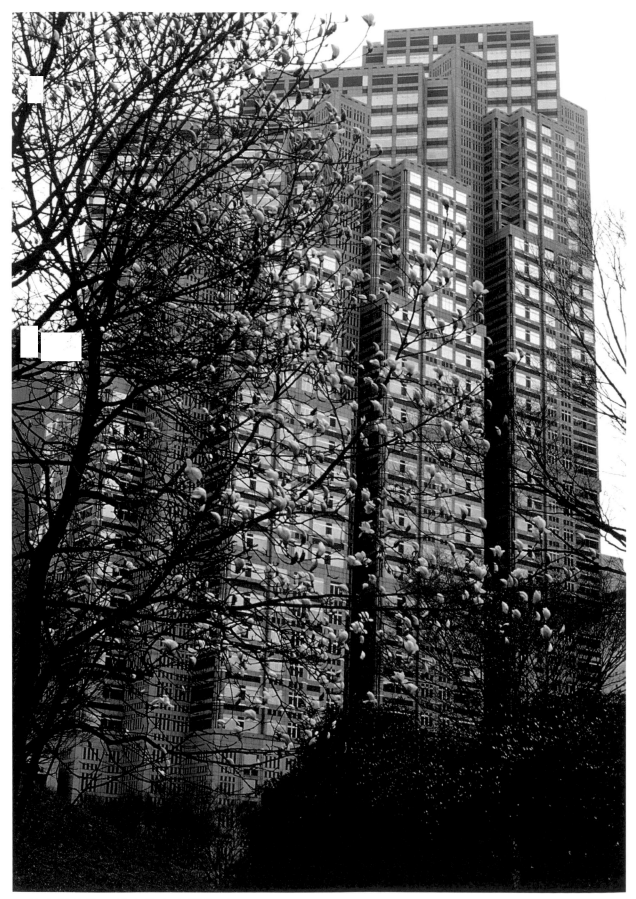

一棟大廈前的玉蘭在早春中開花了

1995 日本東京

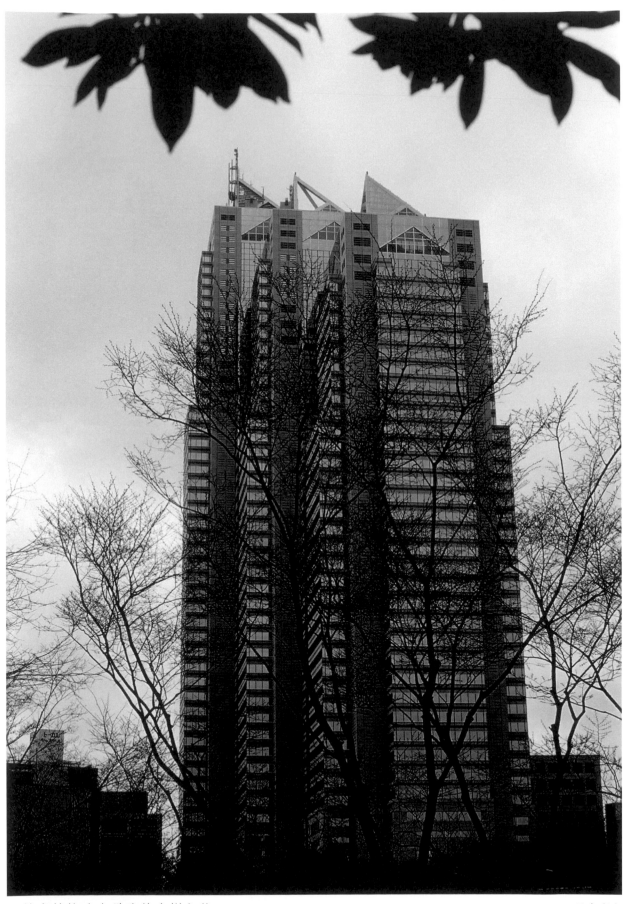

一棟高樓掩映在稀疏的大樹之後

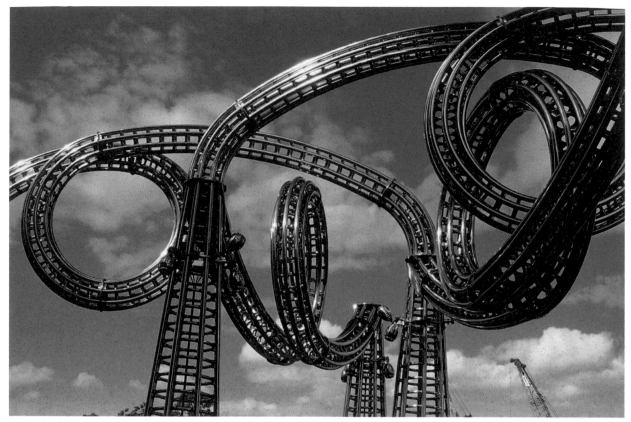

仰望空中的鋼鐵藝術景觀建築　　　　　　　　　　　　　　　　　　1995 日本東京

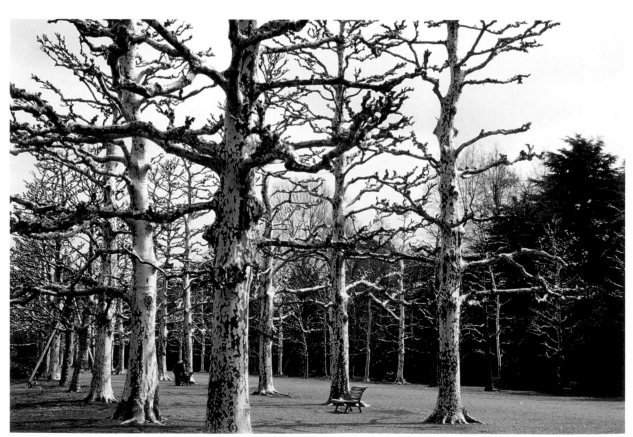

早春公園裡靜謐的梧桐樹林　　　　　　　　　　　　　　　　　　　1995 日本東京

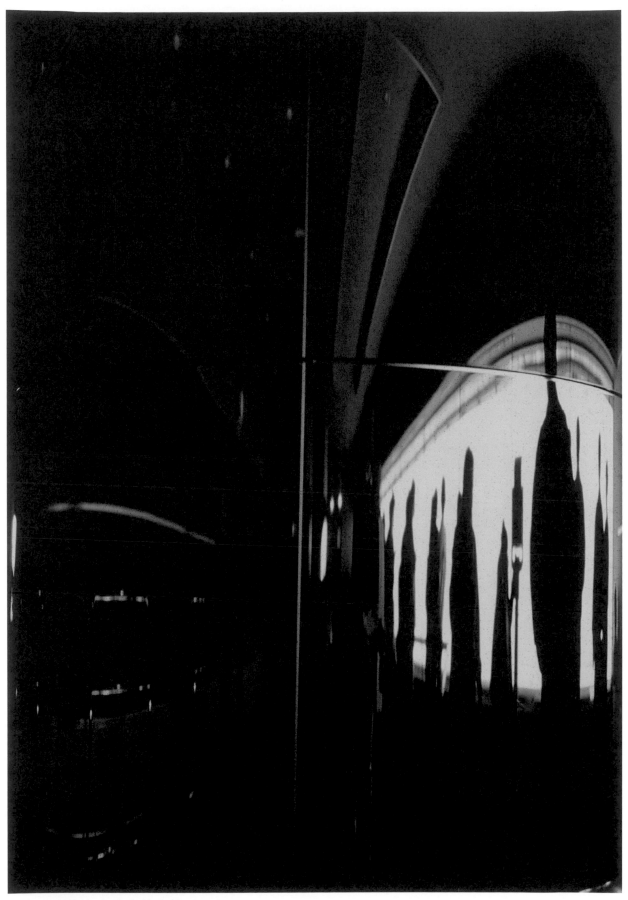

一群上班族在大廈內的身影（一）　　　　　　　　　　　　　1995 日本東京

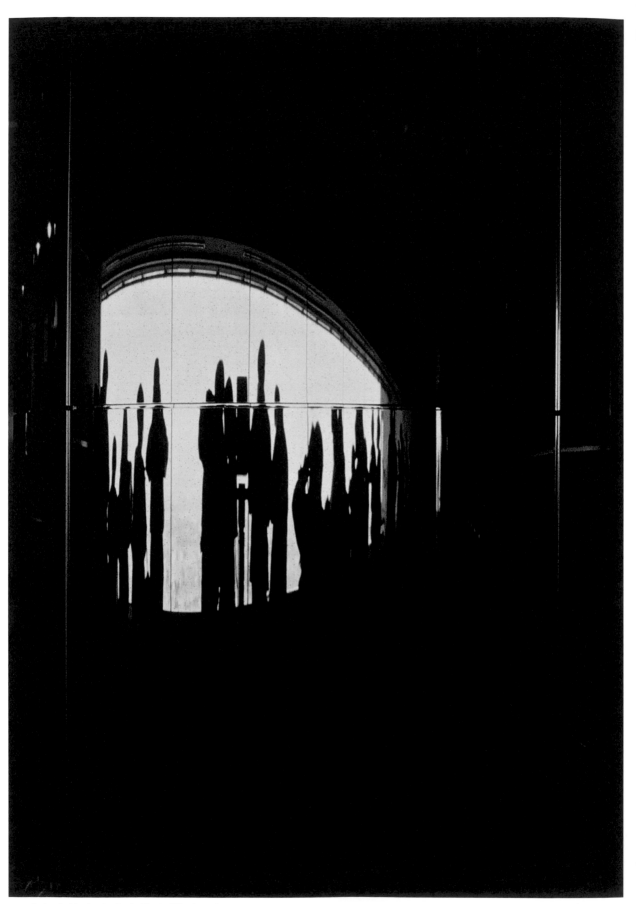

一群上班族在大廈內的身影（二）

1995 日本東京

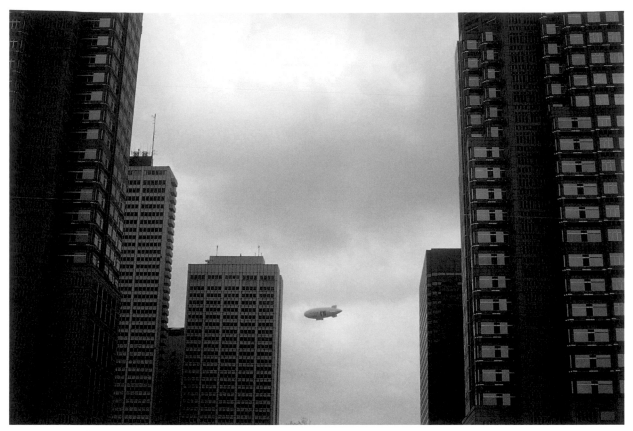

飛船飛過一片高樓大廈的上空 1997 新加坡

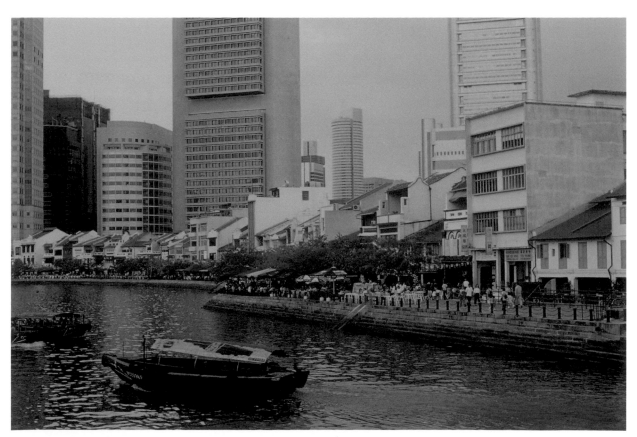

小船駛過新加坡河 1997 新加坡

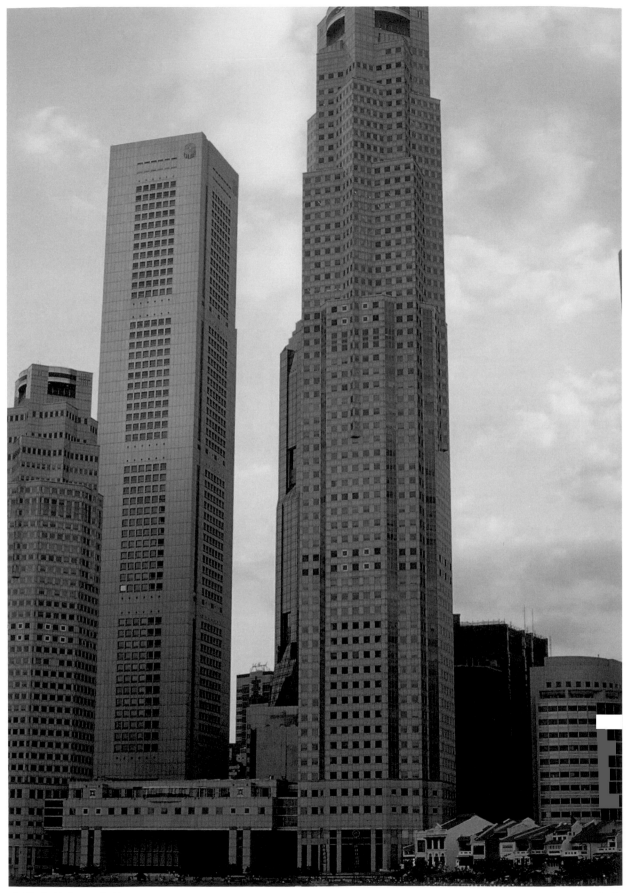

黃昏中的摩天大樓

1997 新加坡

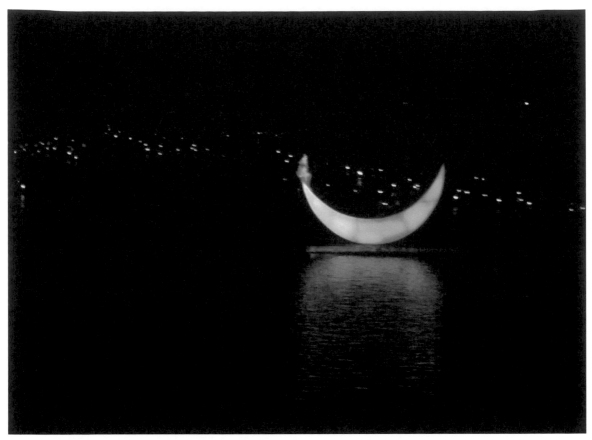

月亮上的仙女是張藝謀印象灕江的開場白 2006 廣西陽朔

溶洞裡的燈光五彩繽紛有如幻境 2006 廣西陽朔

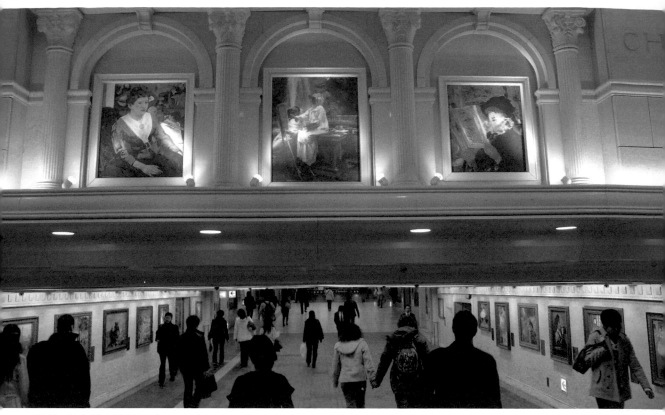

裝飾油畫的地鐵車站 2006 日本東京

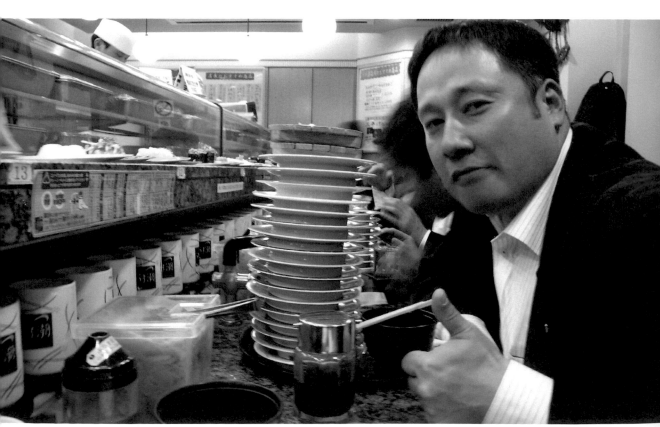

吃了十七盤迴轉壽司的日本人山豬（綽號）先生 2006 日本東京

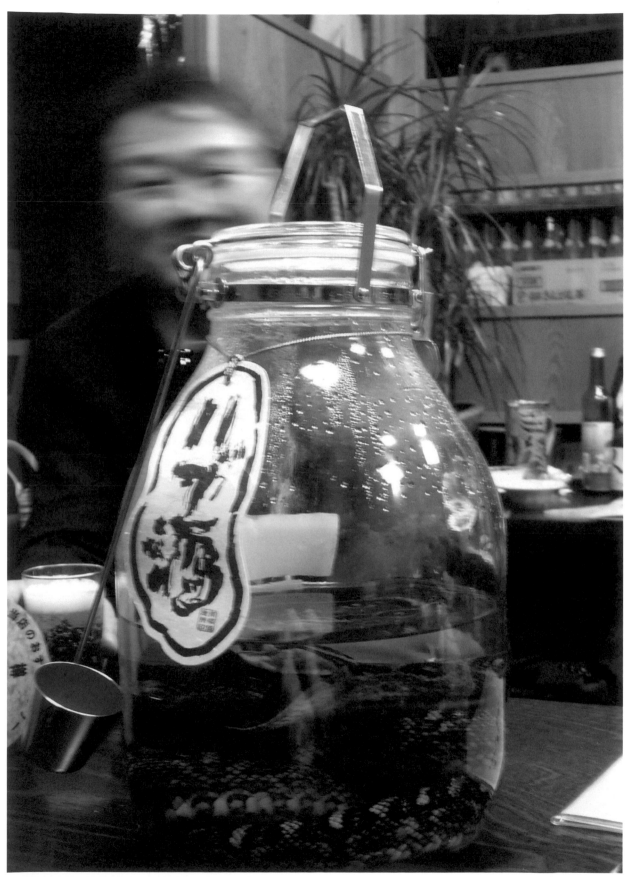

對著蛇酒一直搖頭表示無法接受的日本人

山城的清晨滿天雲彩泛著霞光 2006 雲南麗江

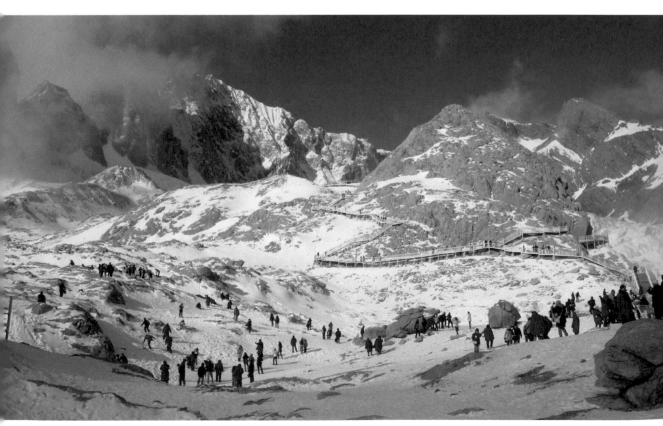

冬日的玉龍雪山天空湛藍，白雪皚皚 2006 雲南麗江

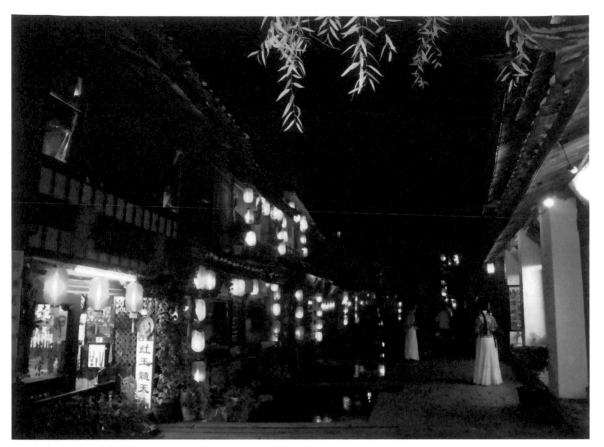

古鎮晚上的街景　　　　　　　　　　　　　　　　　　　　　2006 雲南麗江

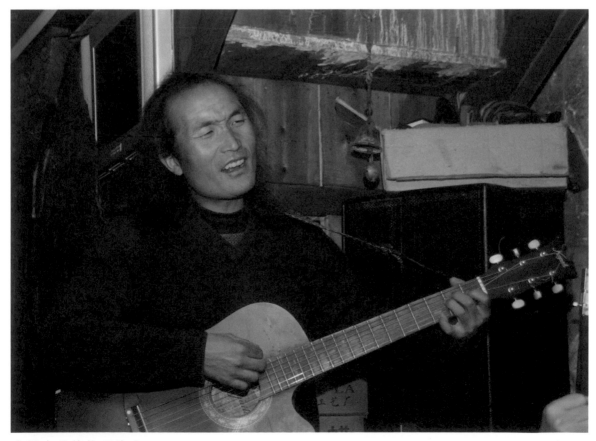

自彈自唱的納西族人　　　　　　　　　　　　　　　　　　　2006 雲南麗江

有美女廣告圖案的金龜車 2006 美國加州

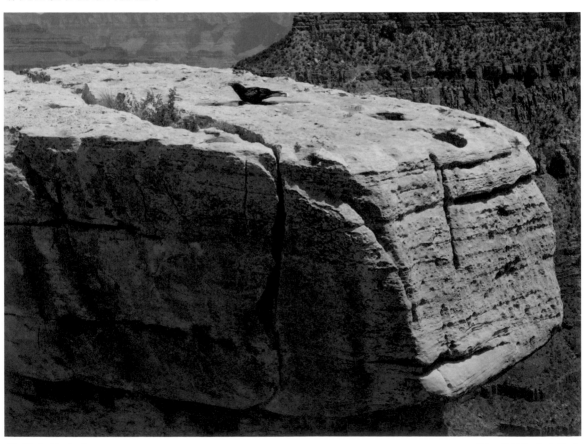

巨岩上的烏鴉 2006 美國科羅拉多大峽谷

銅雕 2006 美國內華達州

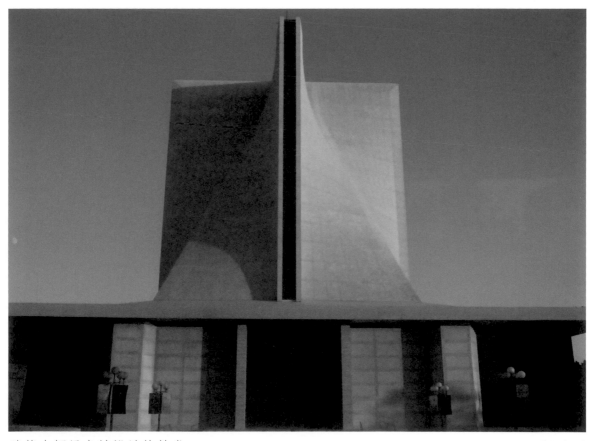

建築大師貝聿銘設計的教堂 2006 美國加州

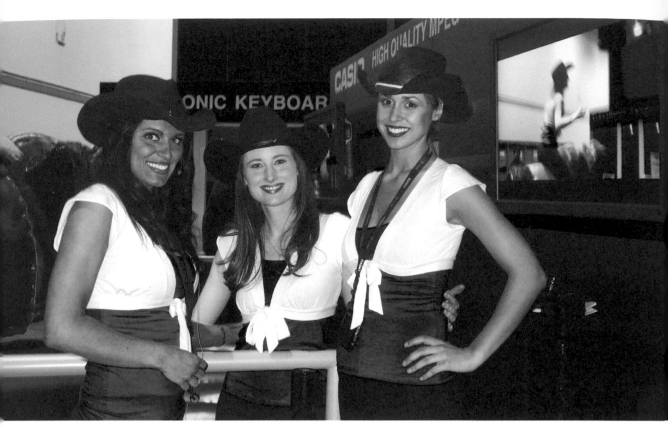

消費電子展上的三位女牛仔　　　　　　　　　　　　　　　　　2006 美國拉斯維加斯

賭城的夜景　　　　　　　　　　　　　　　　　　　　　　　2006 美國拉斯維加斯

玩布偶的小男孩 2006 美國洛杉磯

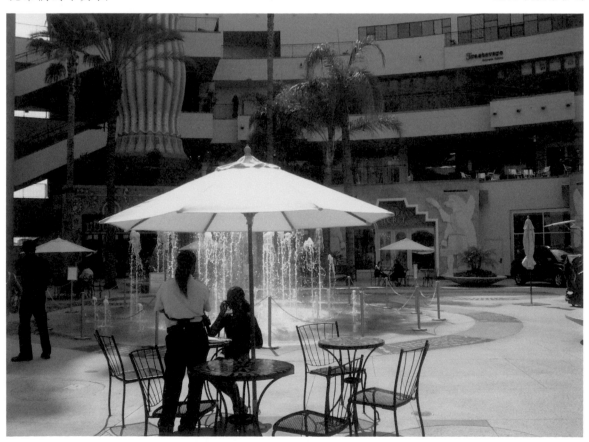

廣場上的噴水池 2006 美國洛杉磯

餐廳一隅深夜等候飛機的旅客疲倦了

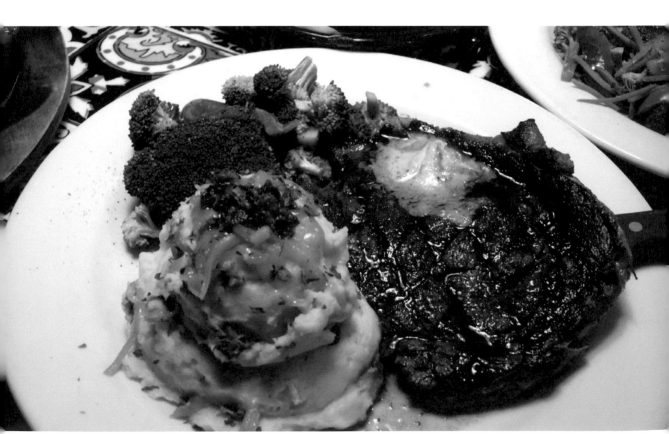

典型的高熱量美國食物芝士薯泥牛排

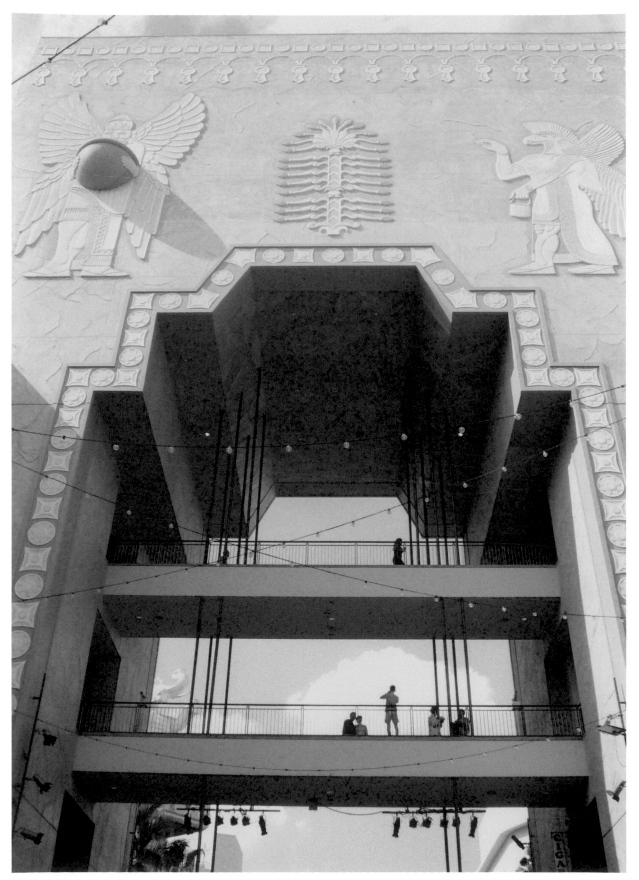

站在高樓建築上的人群

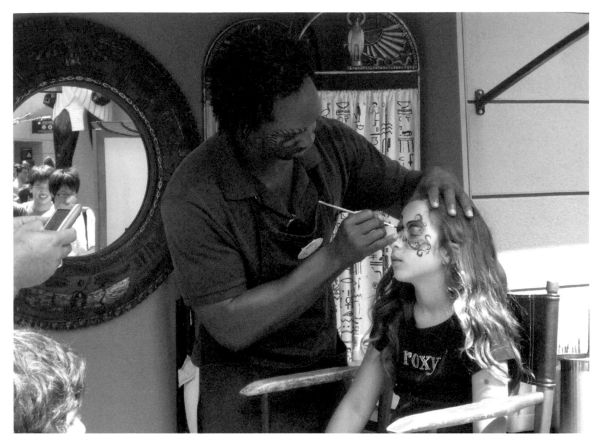

化彩妝的小女孩 2006 美國洛杉磯

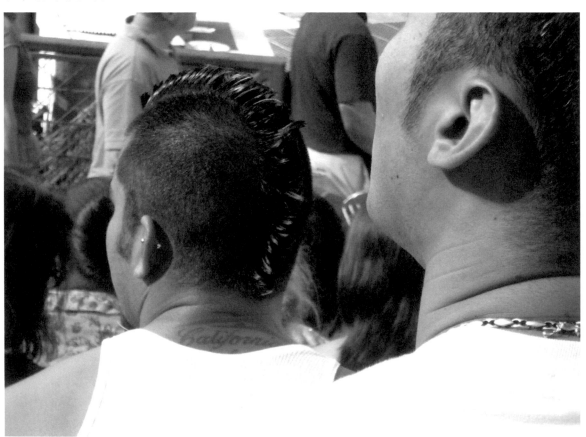

剃龐克頭戴耳環的男子 2006 美國洛杉磯

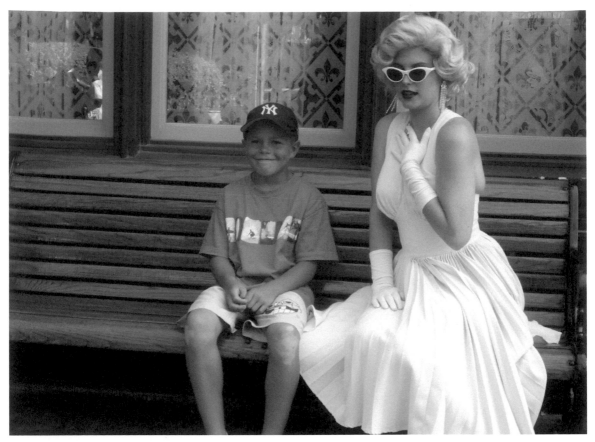

靦腆的小男孩和妖嬈的夢露

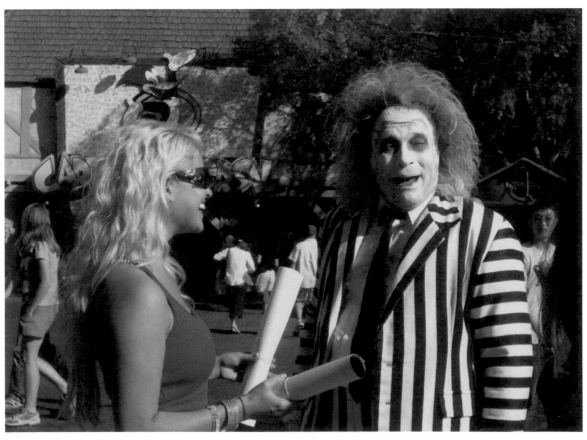

美女！當心吸血鬼我來了

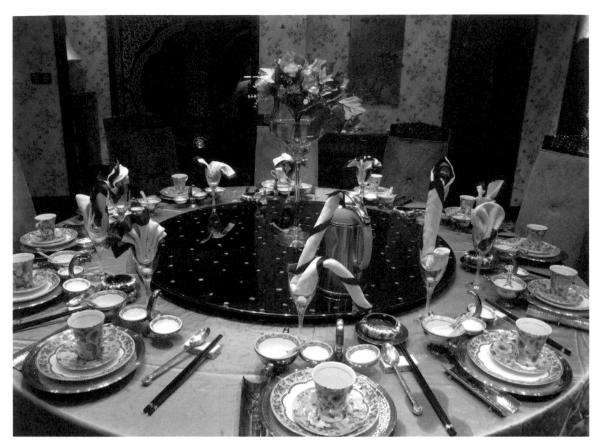

好福記餐廳的包廂古色古香 2007 江蘇常州

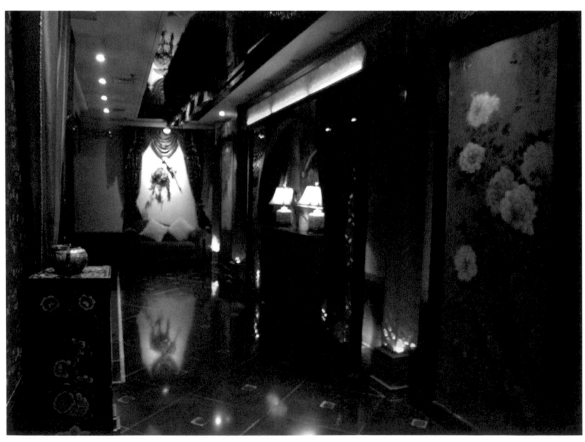

好福記餐廳的走廊富麗雅致 2007 江蘇常州

天門山下清澈的溪流裡裸身戲水的男孩令人羨慕　　　　　　　　　　2007 湖南張家界

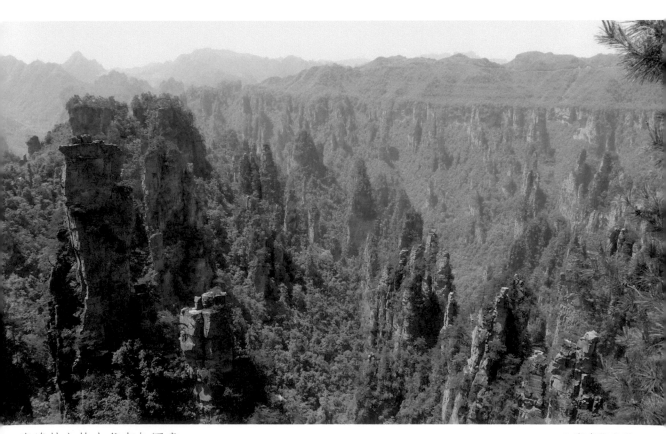

奇峰林立的山谷有如國畫　　　　　　　　　　　　　　　　　　　　2007 湖南張家界

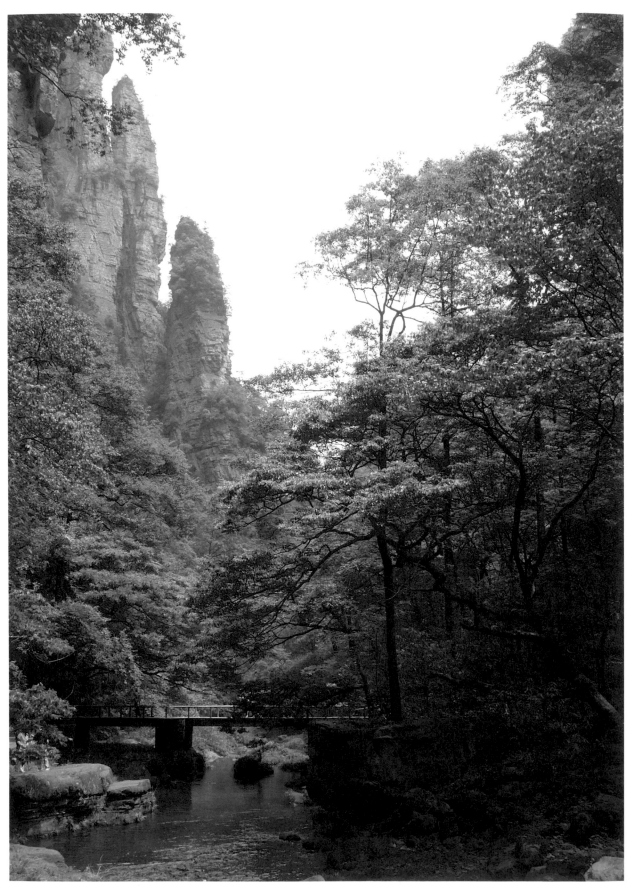

站在橋上眺望遠山巍峨而溪水流過腳底靜謐無聲

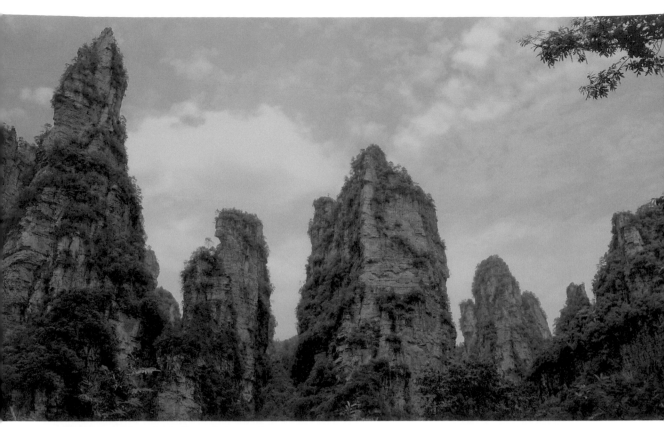

怪石嶙峋皺摺斑駁，山峰聳立直插雲霄 　　　　　　　　　　　　　2007 湖南張家界

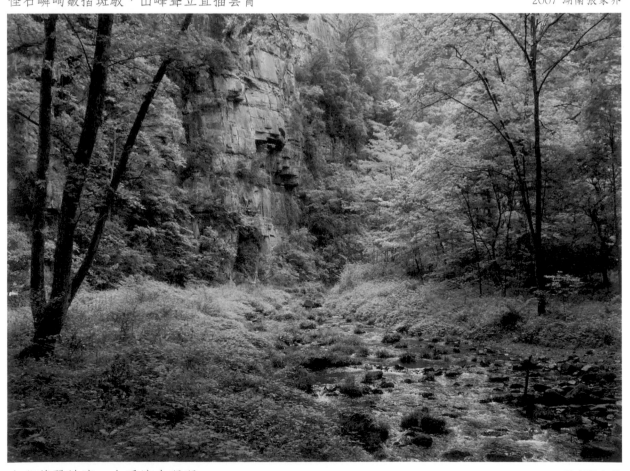

山谷蒼翠欲滴，小溪流水潺潺 　　　　　　　　　　　　　　　　2007 湖南張家界

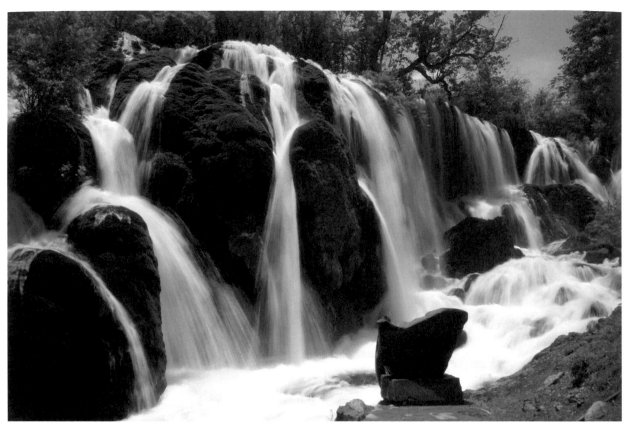

飛瀑流泉宛如綾絹水袖 2007 四川九寨溝

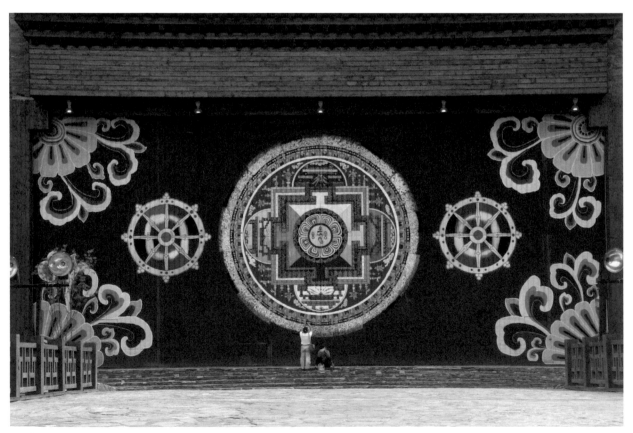

巨大的藏族傳統壁畫 2007 四川九寨溝

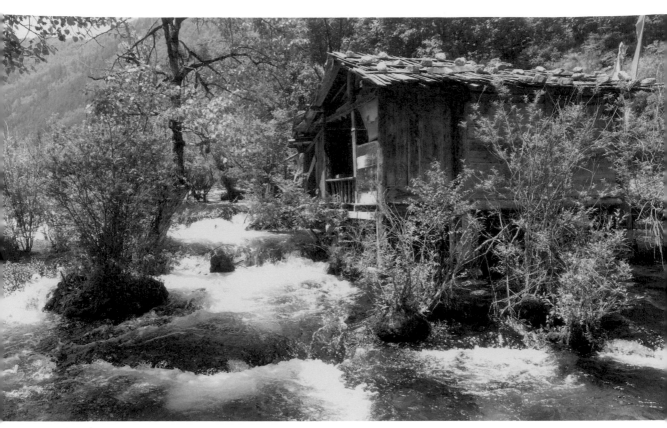

水是九寨溝的靈魂 2007 四川九寨溝

背負著厚重行囊的藏族人行走在山中小路 2007 四川九寨溝

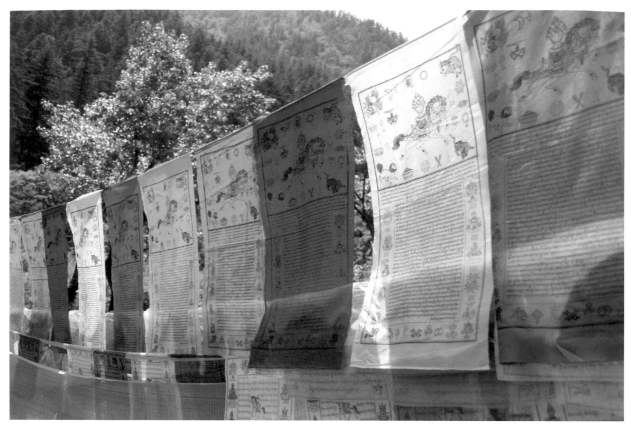

五彩經幡承載著藏族的精神信仰 2007 四川九寨溝

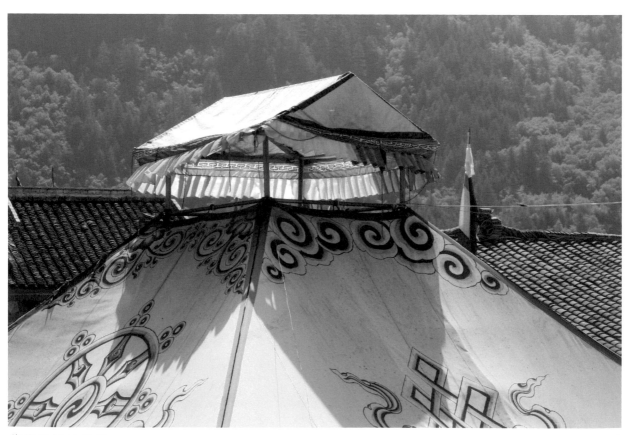

藏族風格的帳篷 2007 四川九寨溝

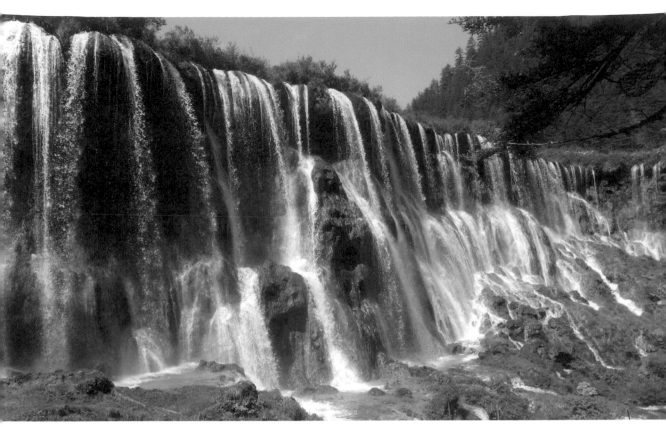

疑似雲河落九天 2007 四川九寨溝

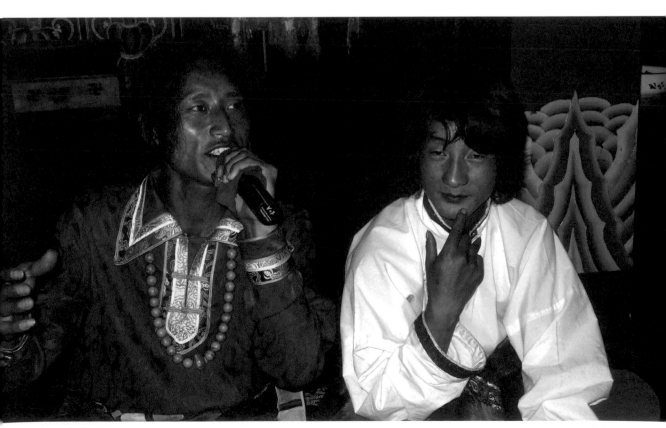

唱歌的藏族人 2007 四川九寨溝

藏族人席地而坐有一種天人合一的從容　　　　　　　　　　2007 四川九寨溝

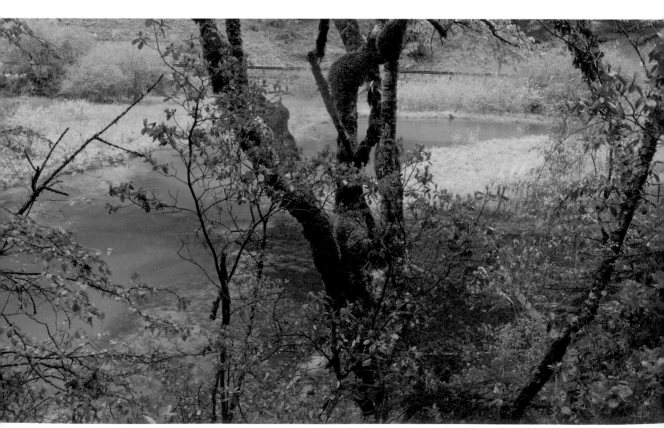

春天的花開配上孔雀藍的流水宛如人間仙境　　　　　　　　2007 四川九寨溝

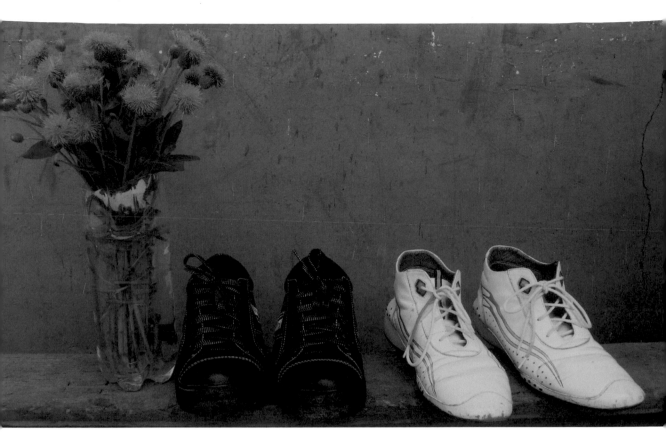

鞋子與花 2007 湖南沅江

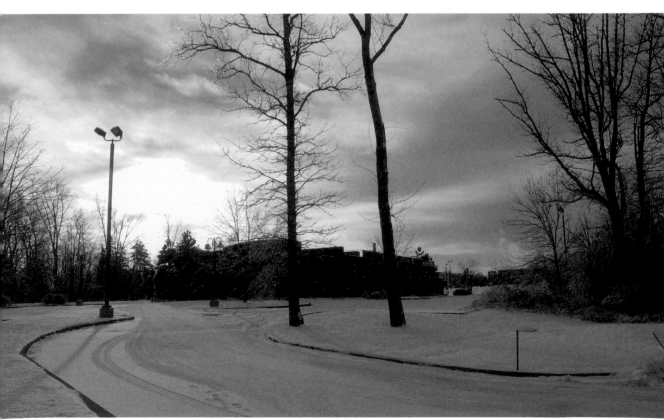

冬日的早晨走在小鎮的路上寂靜無聲 2007 美國堪薩斯

街上的模特廣告瞅著嫵媚的眼神 2007 美國

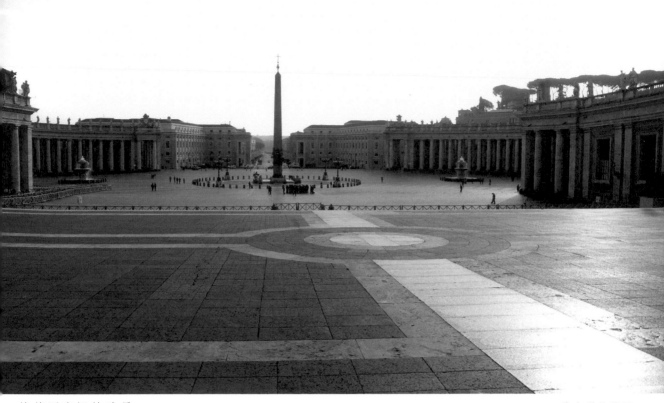

梵蒂岡廣場的清晨 2007 義大利梵蒂岡

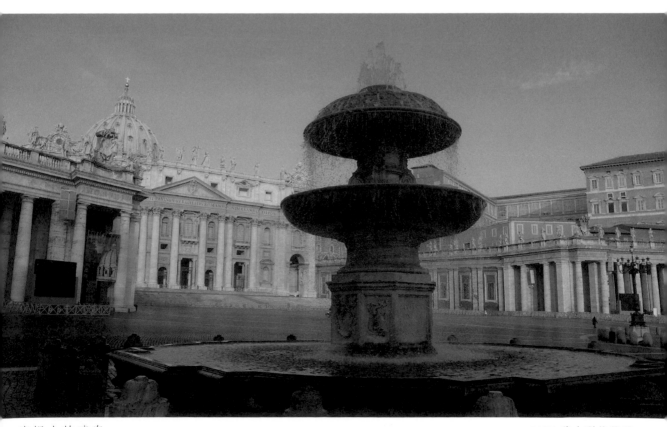

廣場上的噴泉 2007 義大利梵蒂岡

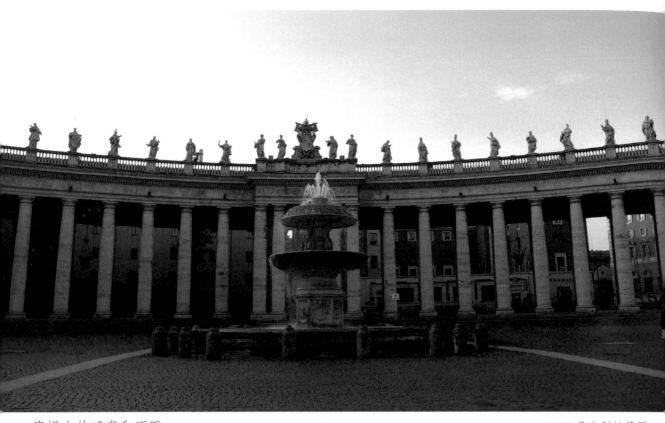

廣場上的噴泉和石雕 2007 義大利梵蒂岡

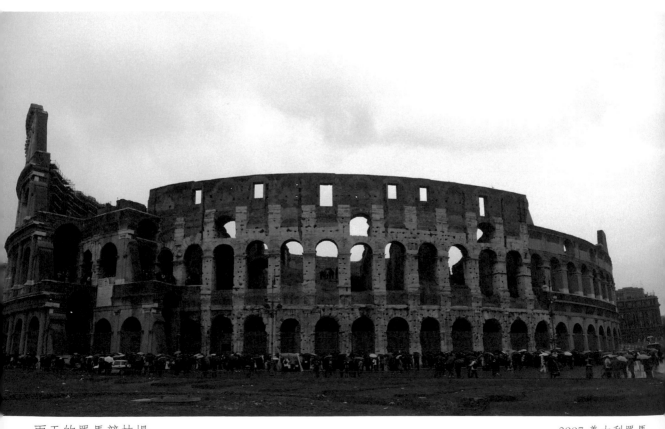

雨天的羅馬競技場 2007 義大利羅馬

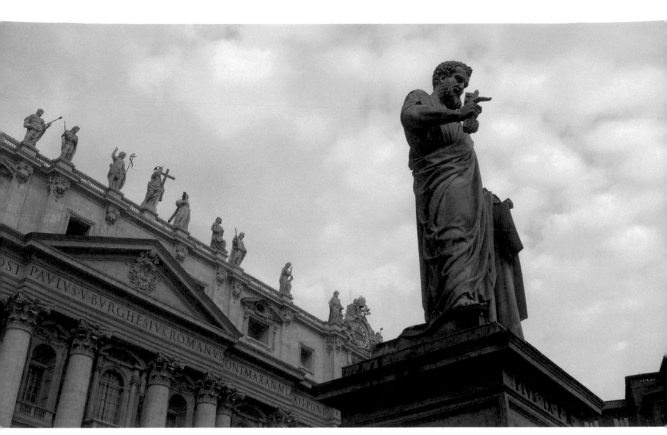

廣場上的雕像 2007 義大利羅馬

屋前的花開 2007 義大利弗羅倫斯

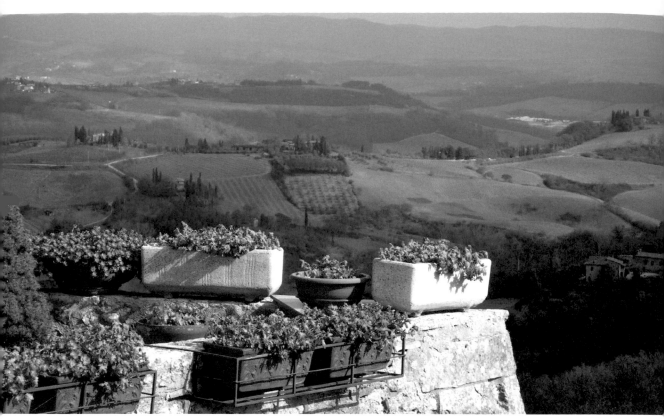

從種花的陽臺上眺望田野風光 　　　　　　　　　　　　　　2007 義大利弗羅倫斯

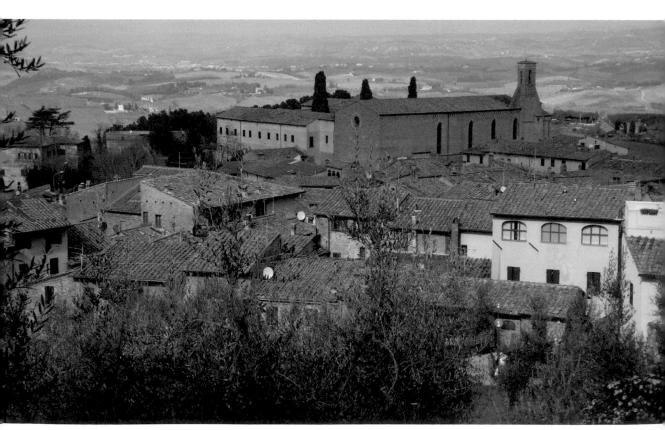

赭紅色的傳統建築前種著橄欖樹 　　　　　　　　　　　　　2007 義大利弗羅倫斯

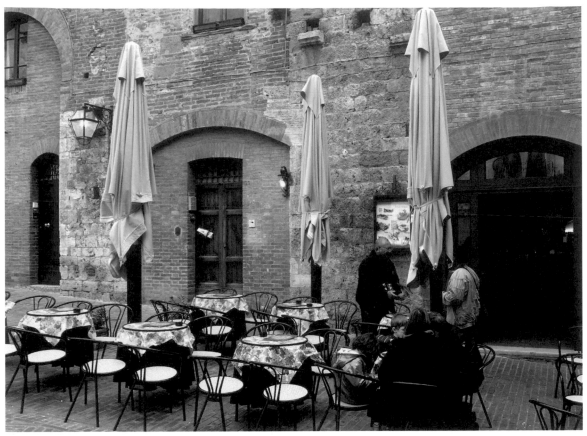

悠閒的露天咖啡館非常適合旅人歇腳　　　　　　　2007 義大利弗羅倫斯

古堡一角　　　　　　　　　　　　　　　　　　　2007 義大利弗羅倫斯

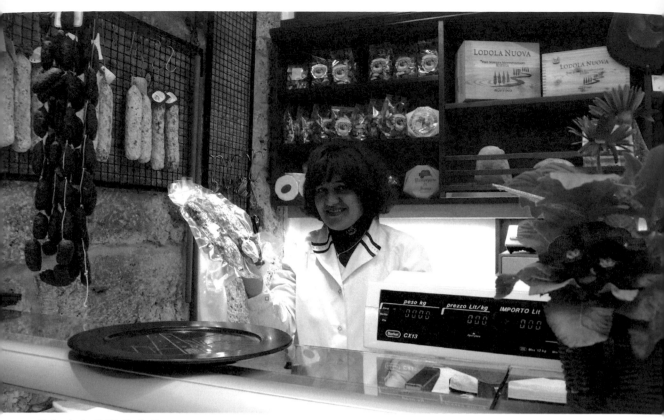

賣山豬肉香腸的店員 2007 義大利弗羅倫斯

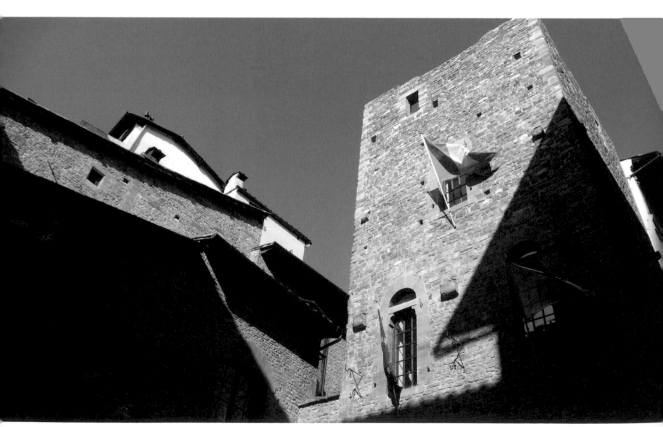

天氣晴朗古堡一隅光影掩映 2007 義大利弗羅倫斯

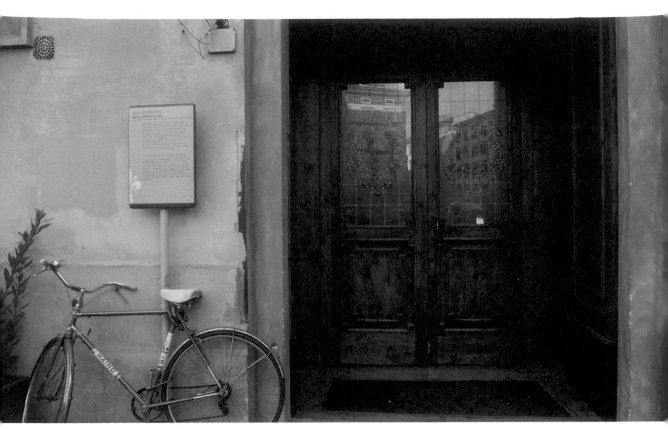

門前的光景有一種簡約之美 2007 義大利弗羅倫斯

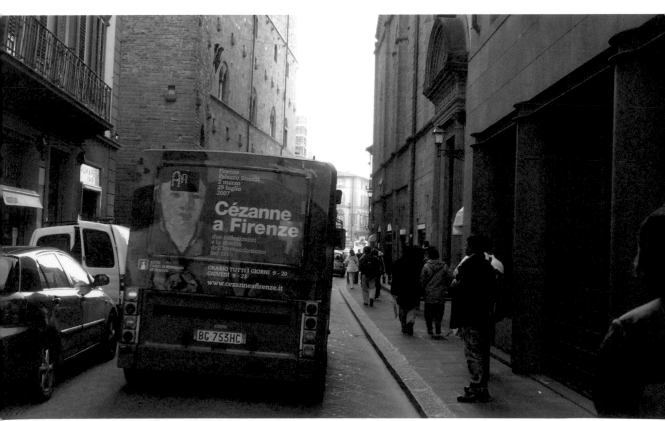

公車背後的廣告也有文藝復興的氛圍 2007 義大利弗羅倫斯

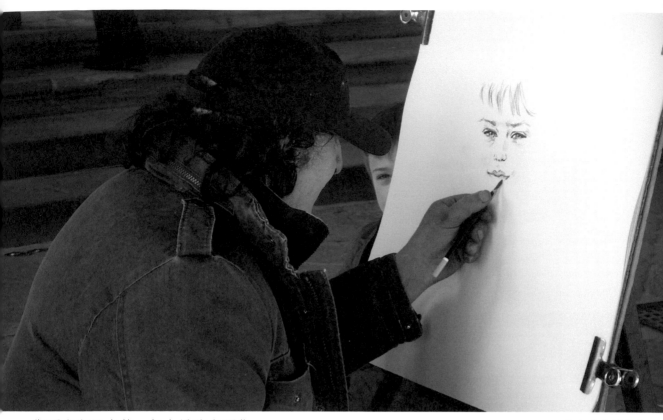

街頭畫家正在替一個小男孩畫頭像　　　　　　　　　　　　　　　　　　　　2007 義大利弗羅倫斯

門前一隅是靜靜的時光流淌　　　　　　　　　　　　　　　　　　　　　　　2007 義大利弗羅倫斯

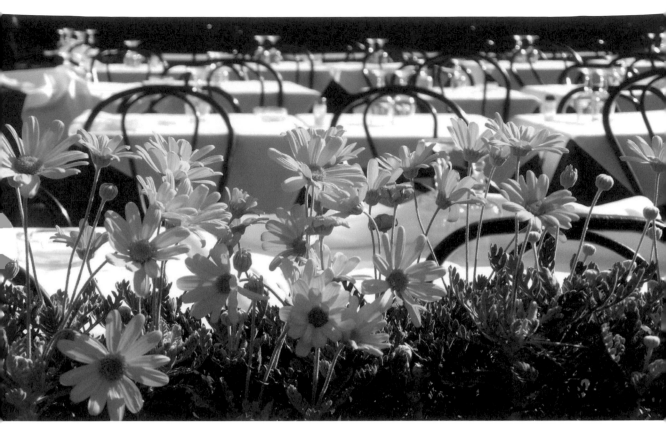

露天的餐廳雅座旁菊花盛開亮麗 　　　　　　　　　　　　2007 義大利弗羅倫斯

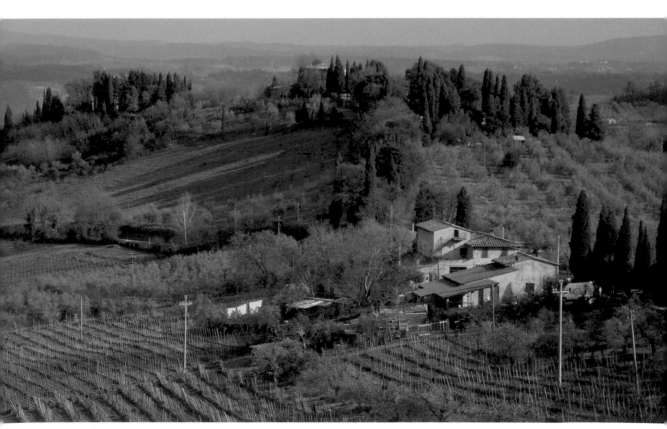

葡萄園分佈於靜謐的山谷之中 　　　　　　　　　　　　　2007 義大利弗羅倫斯

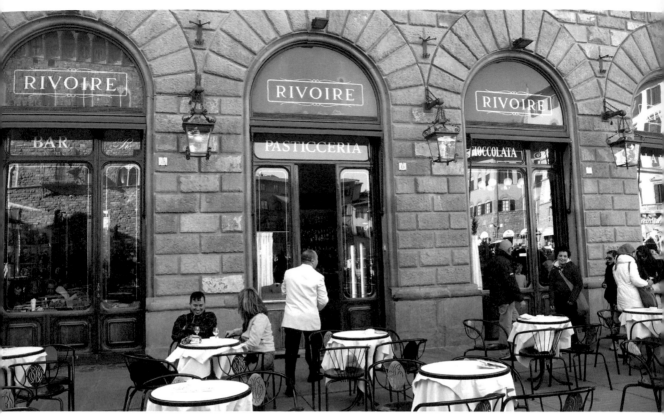

在街邊喝一杯露天咖啡或葡萄酒安頓疲勞的雙腳　　　　　　　　　　2007 義大利弗羅倫斯

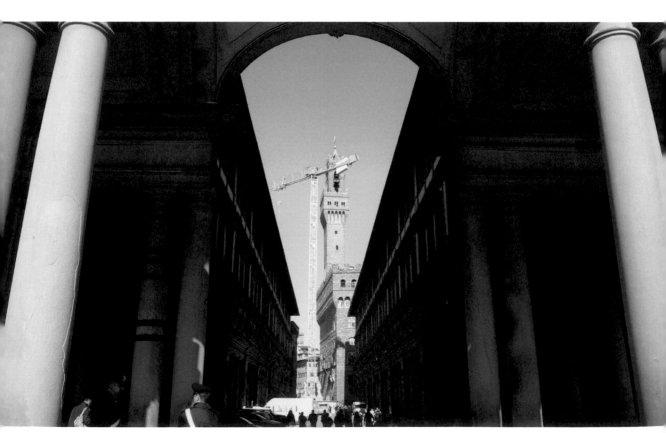

古蹟整修中　　　　　　　　　　　　　　　　　　　　　　　　　2007 義大利弗羅倫斯

街上的時尚廣告有著濃厚的義大利風格　　　　　　　　　　　　　　2007 義大利弗羅倫斯

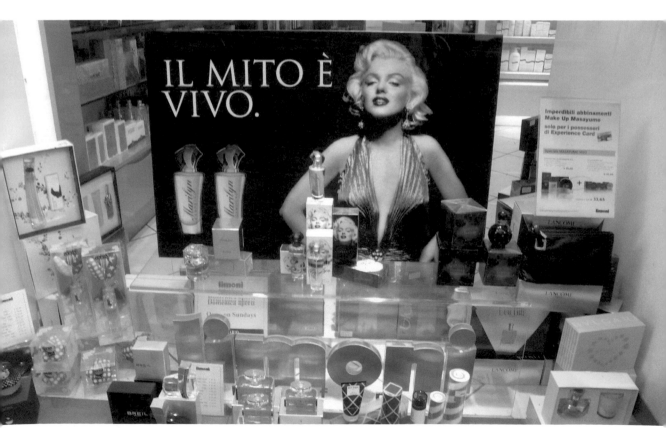

殞沒多年的夢露又在時尚香水中復活了　　　　　　　　　　　　　　2007 義大利羅倫斯

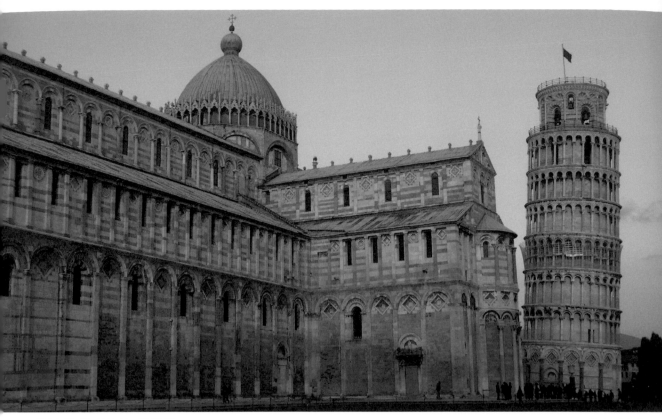

落日餘暉下的比薩斜塔 2007 義大利比薩

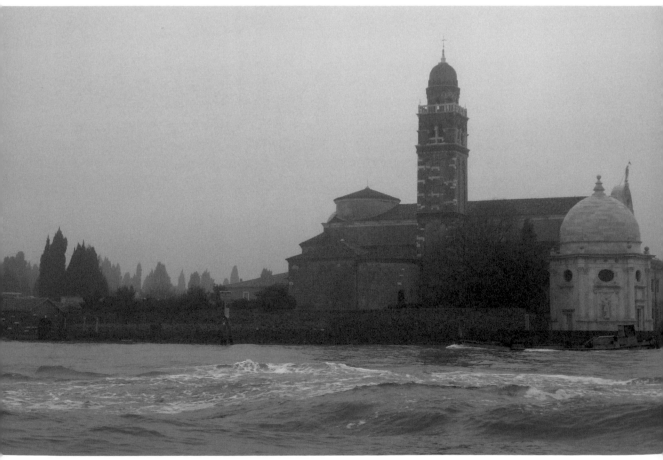

起霧的海港被包圍在起伏的波濤之中 2007 義大利威尼斯

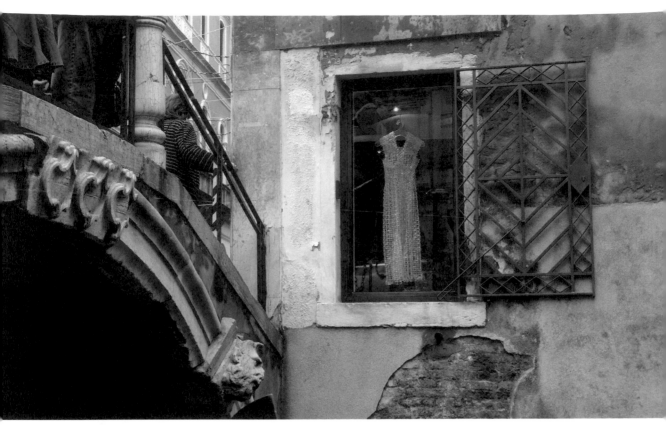

玻璃製的洋裙藝術品展示在燈光微暗的窗邊　　　　　　　　2007 義大利威尼斯

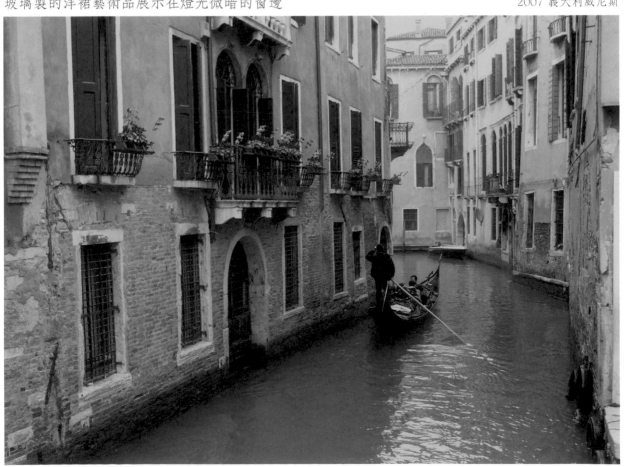

小船悠遊在水城蜿蜒的巷弄裡　　　　　　　　　　　　　2007 義大利威尼斯

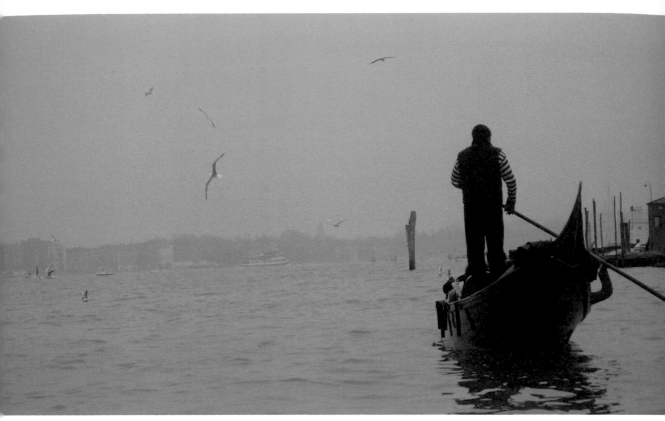

漫天飛舞的海鷗和港岸邊的擺渡人 　　　　　　　　　　　　　　　　　　　2007 義大利威尼斯

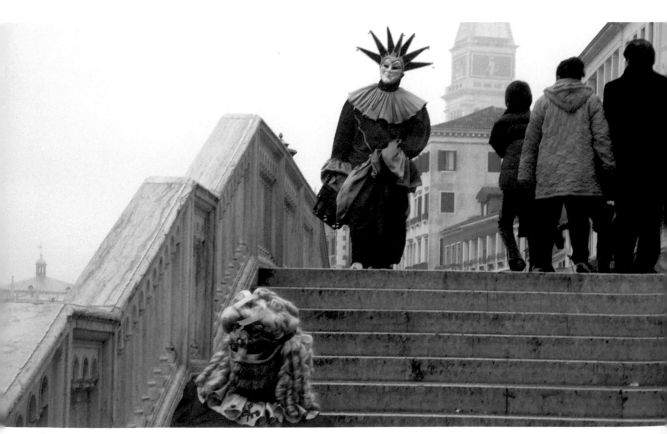

戴面具的街頭藝人 　　　　　　　　　　　　　　　　　　　　　　　　　　2007 義大利威尼斯

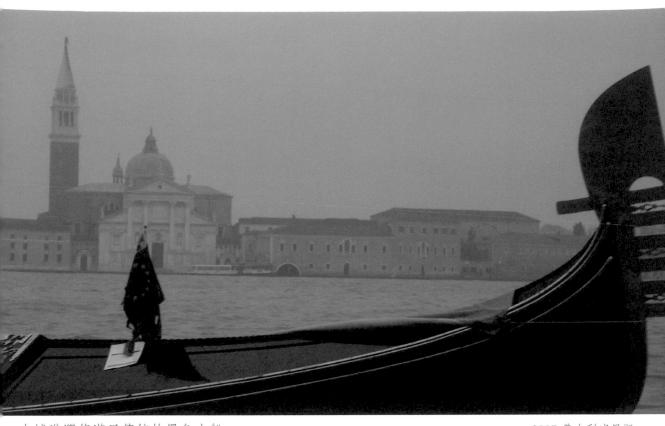

水城港灣停滿了傳統的黑色小船 2007 義大利威尼斯

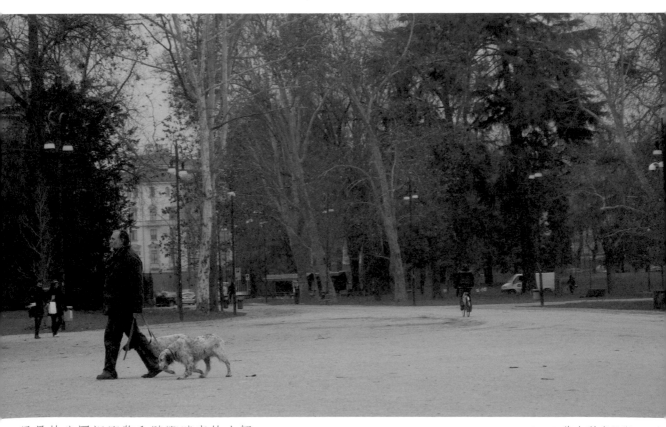

早晨的公園裡溜狗和騎腳踏車的人們 2007 義大利威尼斯

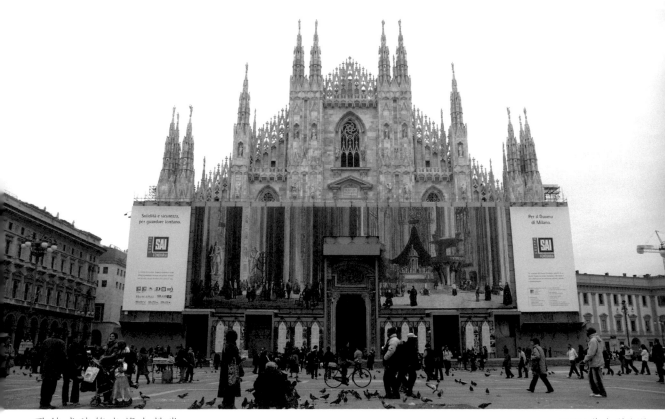

歌德式建築米蘭大教堂　　　　　　　　　　　　　　　　　　2007 義大利米蘭

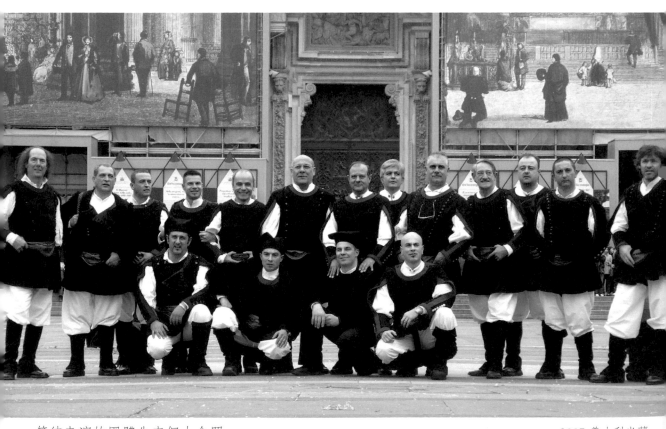

等待表演的團體先來個大合照　　　　　　　　　　　　　　　2007 義大利米蘭

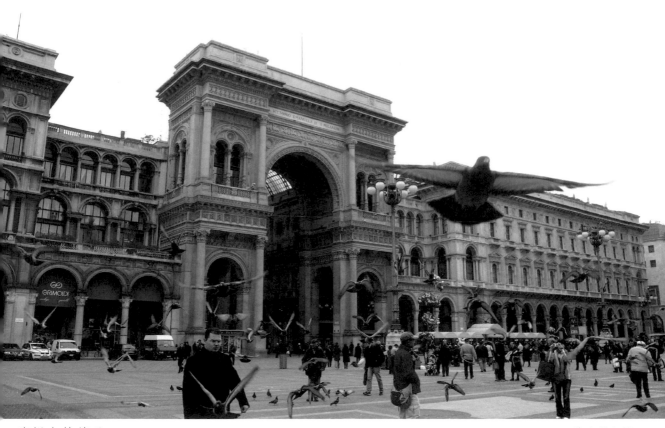

廣場上的鴿子 2007 義大利米蘭

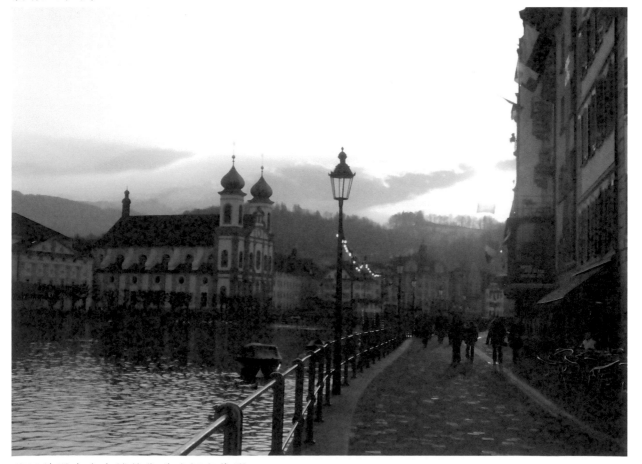

落日前漫步在山城的街道邊愜意悠閒 2007 瑞士盧森

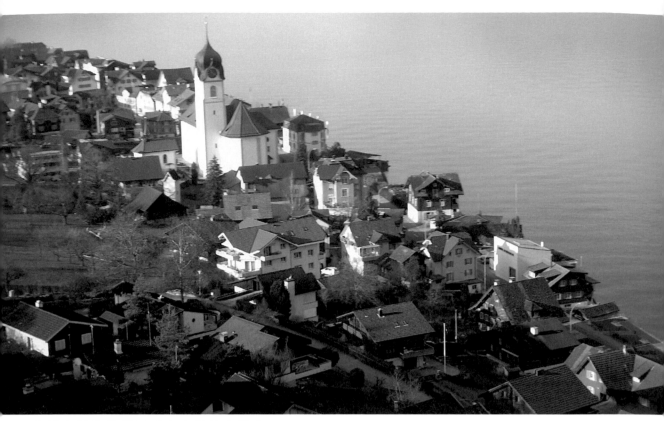

山城小鎮彷彿還沉睡在清晨的湖岸邊　　　　　　　　　　　　　2007 瑞士盧森

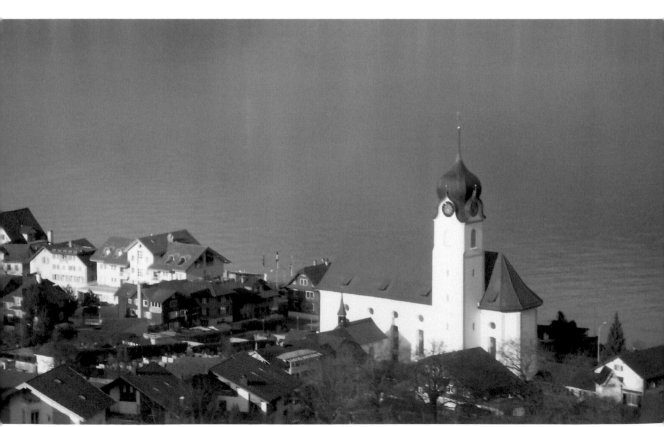

小教堂寧靜地佇立在湖光氤氳的岸邊　　　　　　　　　　　　　2007 瑞士盧森

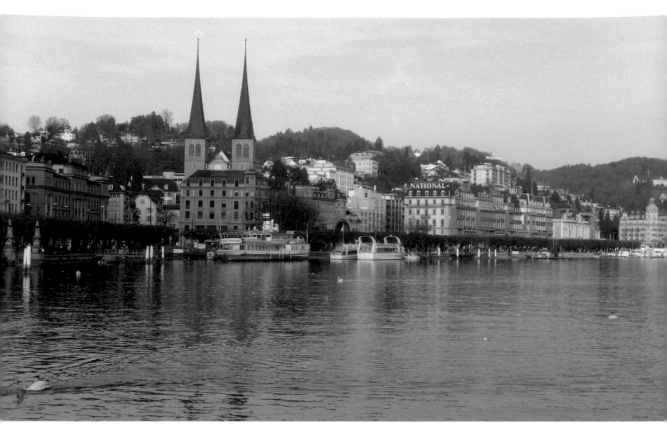

湖岸邊的山城白天鵝悠游在寬廣的水面　　　　　　　　　　　　　　2007 瑞士盧森

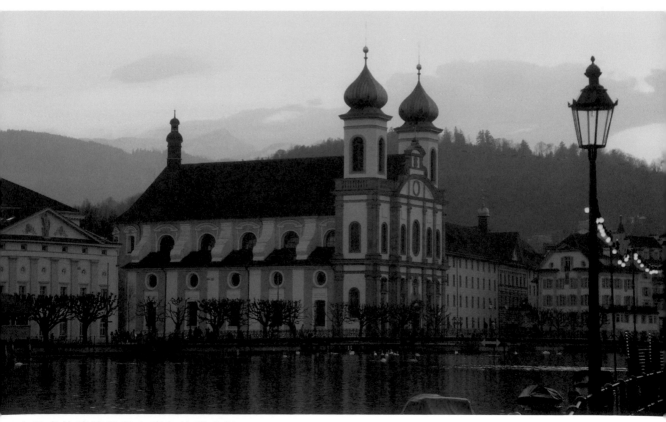

古堡式的建築浸印在暮色的霞光裡　　　　　　　　　　　　　　　　2007 瑞士盧森

小鎮隱匿於崇山峻嶺的山谷裡 2007 瑞士

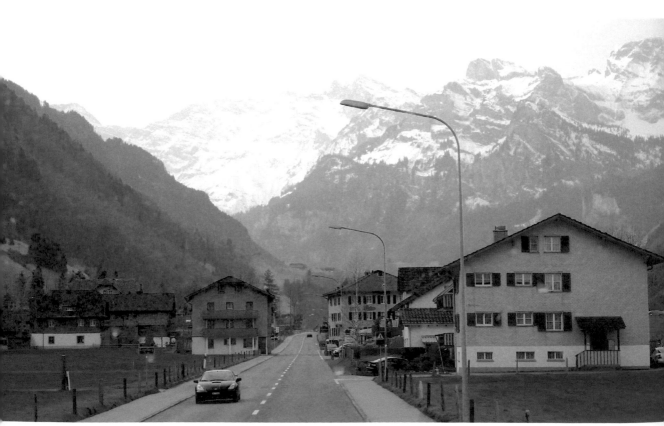

皚皚白雪之下的山城小鎮安靜得彷彿與世無爭 2007 瑞士

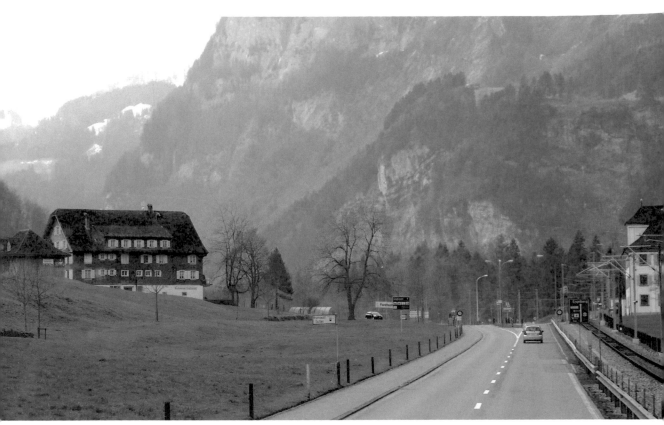

瑞士手錶精細的手工藝源於被崇山峻嶺包圍的環境 　　　　　　　　　2007 瑞士

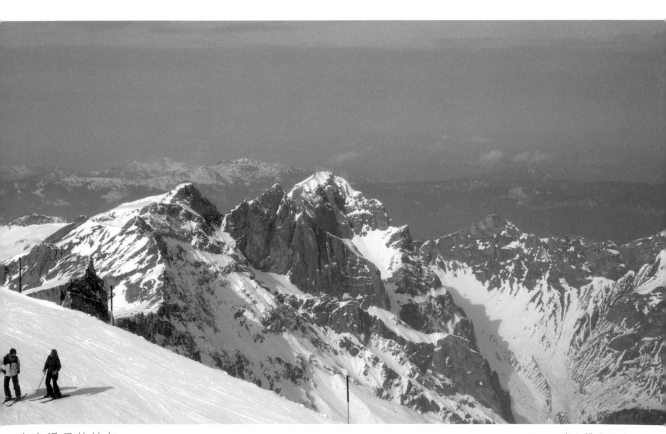

山上滑雪的情侶 　　　　　　　　　　　　　　　　　　　　2007 瑞士鐵力士山

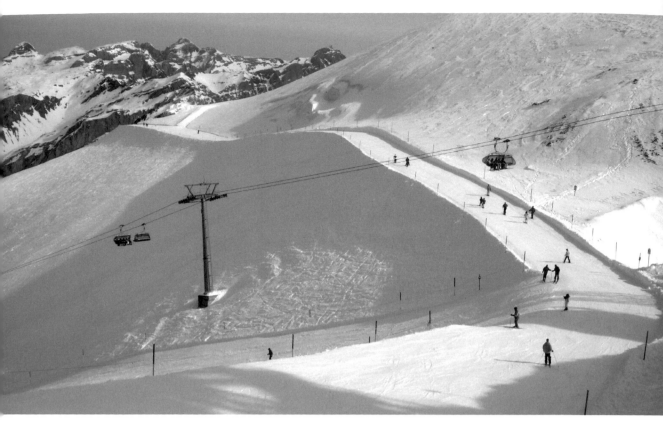

山上滑雪的人群 2007 瑞士鐵力士山

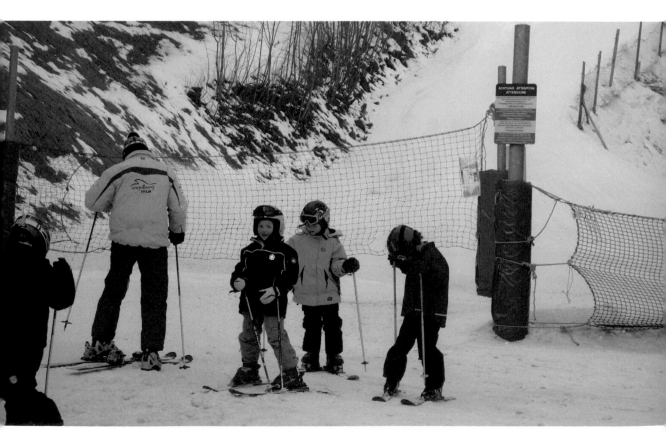

一群正在訓練滑雪的小孩 2007 瑞士

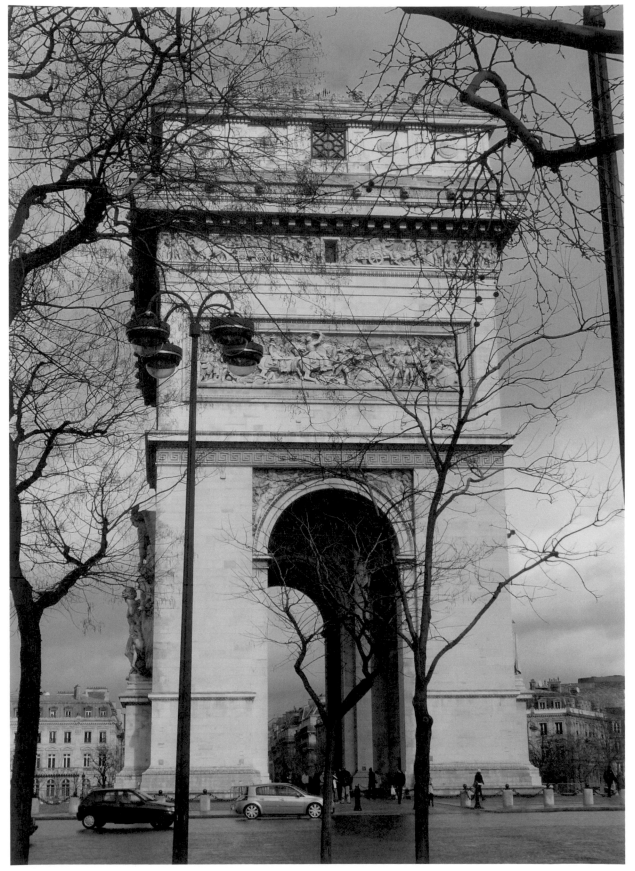

凱旋門

2007 法國巴黎

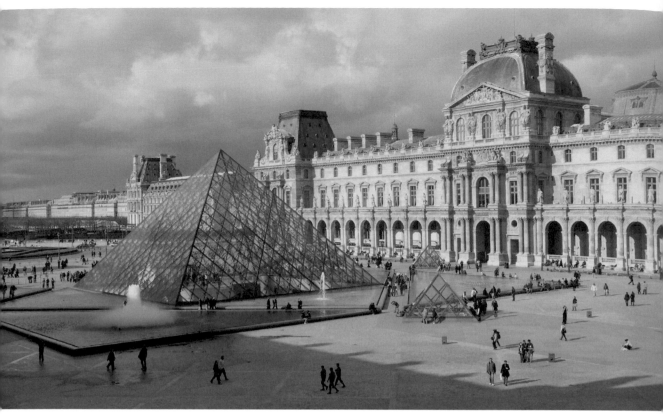

建築大師貝聿銘設計的金字塔位於羅浮宮廣場　　　　　　　　　2007 法國巴黎

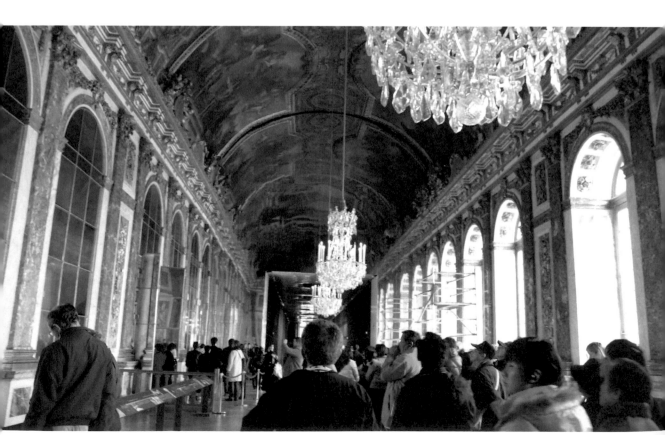

凡爾賽宮的長廊上頭充滿了繪畫和浮雕　　　　　　　　　　　2007 法國巴黎

冬日的街景　　　　　　　　　　　　　　　　　　　　　　　　2007 法國巴黎

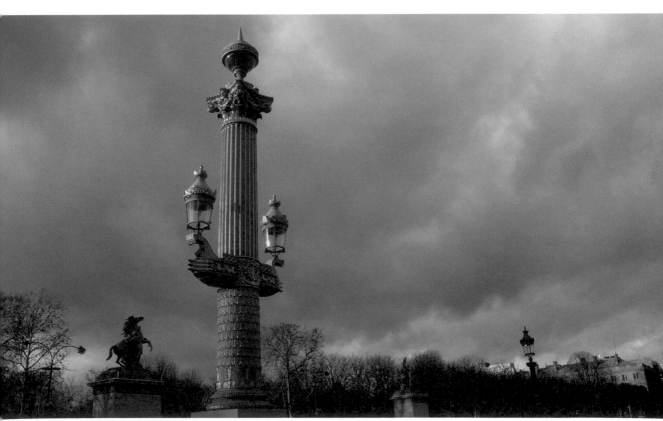

冬日的街景　　　　　　　　　　　　　　　　　　　　　　　　2007 法國巴黎

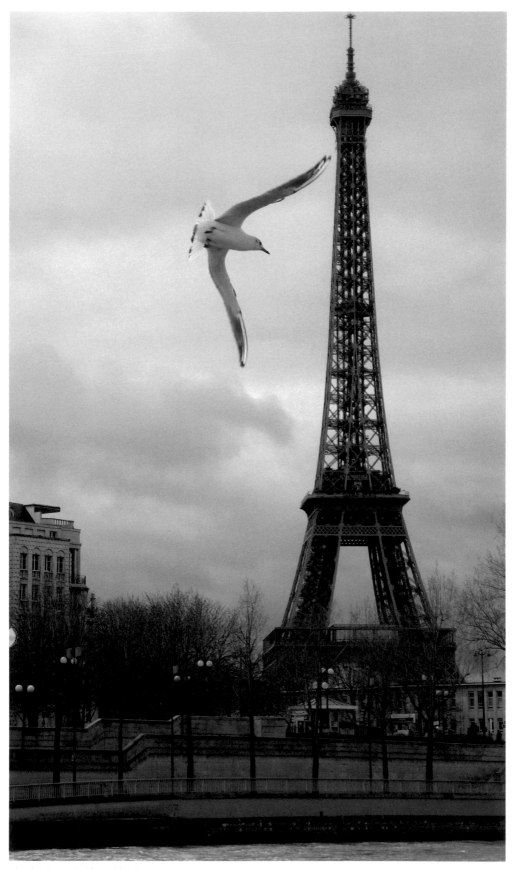

海鷗飛過艾菲爾鐵塔

2007 法國巴黎

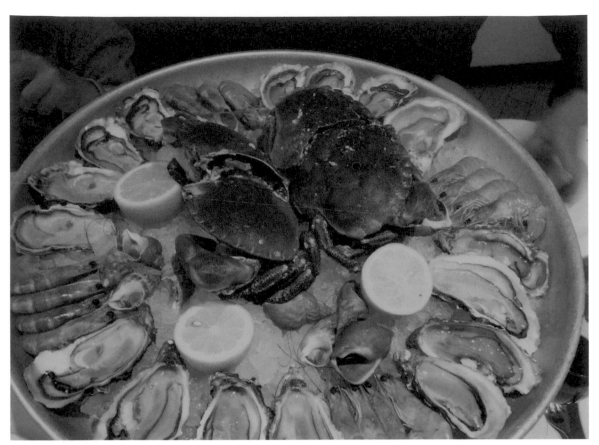

法式海鮮冷盤配白葡萄酒最好

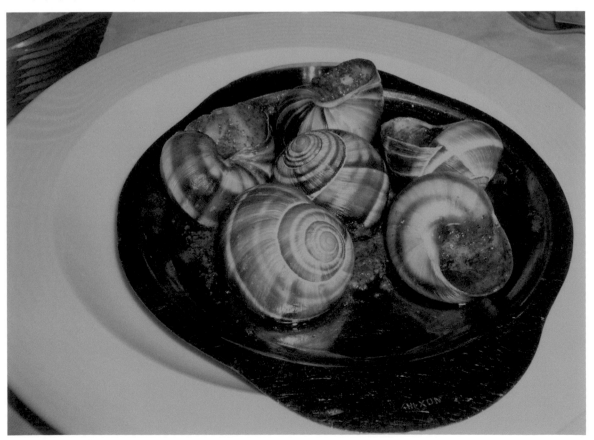

香草醬焗烤蝸牛是一道著名的法國名菜

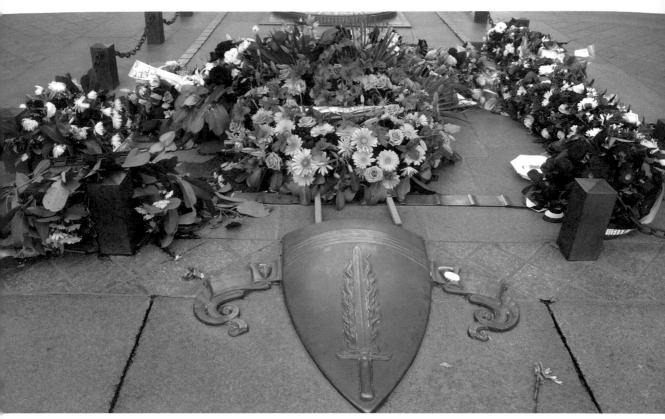

民眾獻花悼念過往的英烈 　　　　　　　　　　　　　　　　　2007 法國巴黎

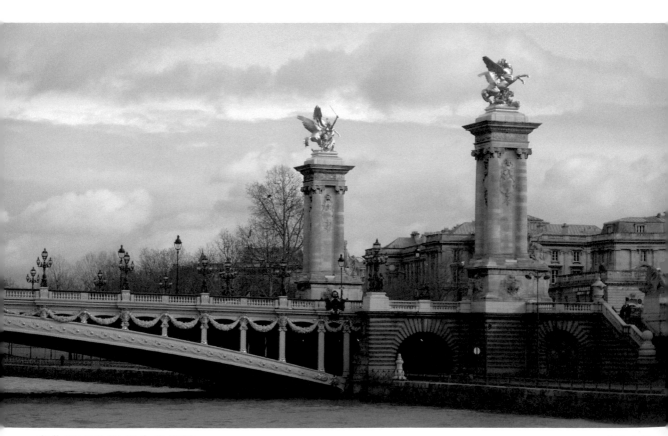

塞納河畔的雕塑金碧輝煌 　　　　　　　　　　　　　　　　　2007 法國巴黎

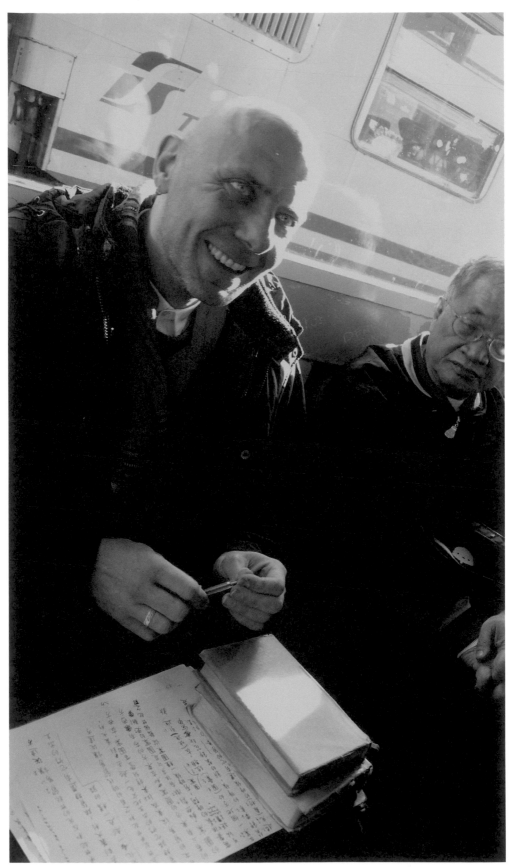

在火車上遇到正在學中文的老外　　　　　　　2007 法國里昂

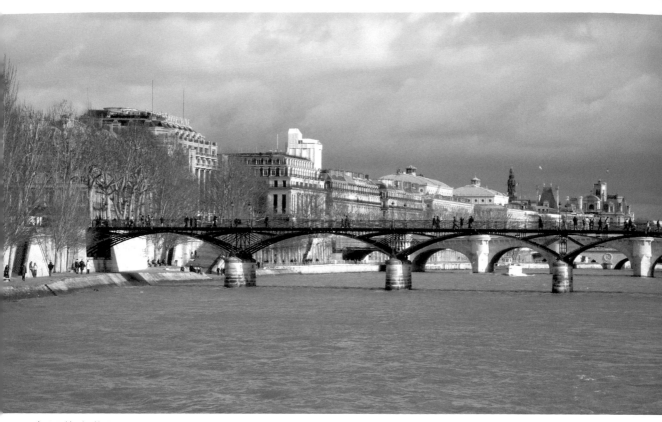

冬日的塞納河 2007 法國巴黎

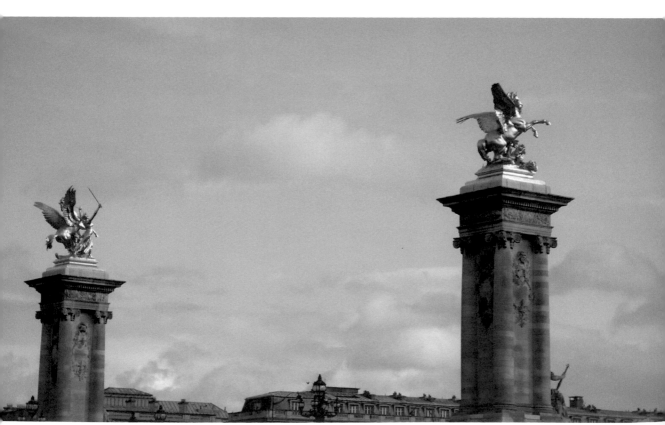

塞納河畔的雕塑映著天光閃耀奪目 2007 法國巴黎

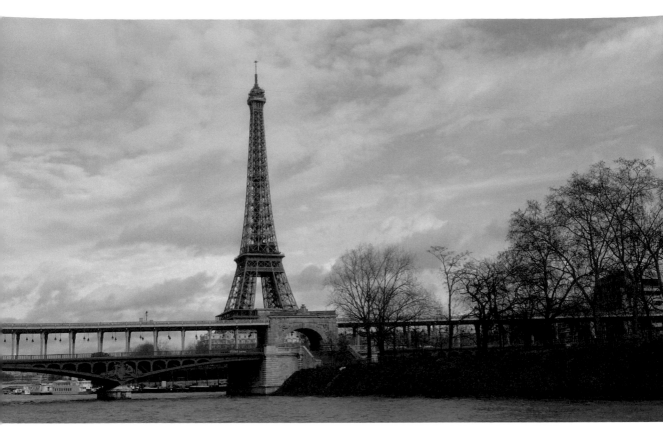

從塞納河上眺望艾菲爾鐵塔　　　　　　　　　　　　　　　　　　　　　2007 法國巴黎

行船塞納河上和橋上不相識的朋友打招呼　　　　　　　　　　　　　　　2007 法國巴黎

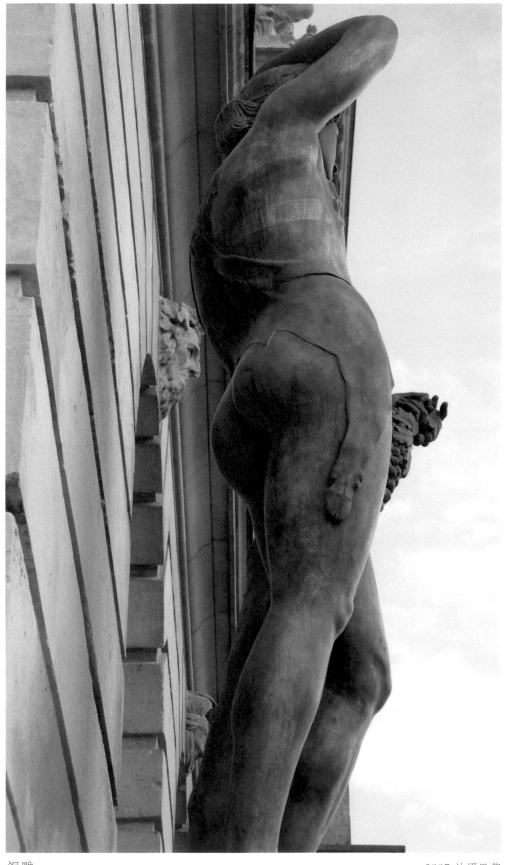

銅雕

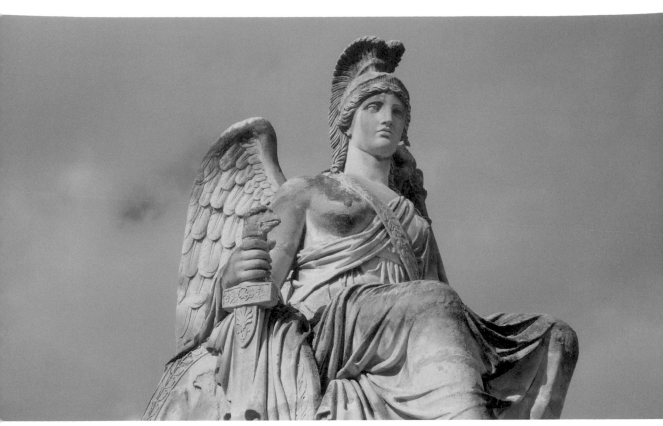

大理石雕（戰神雅典娜） 2007 法國巴黎

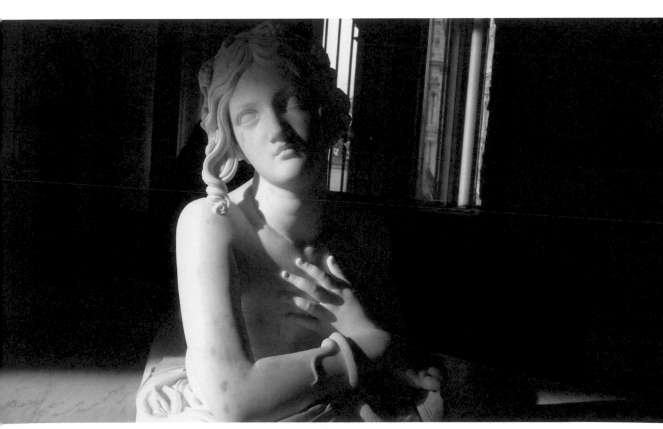

大理石雕 2007 法國巴黎

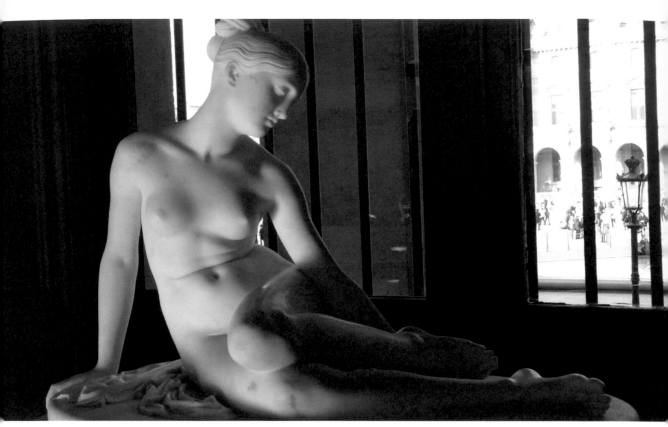

大理石雕 2007 法國巴黎

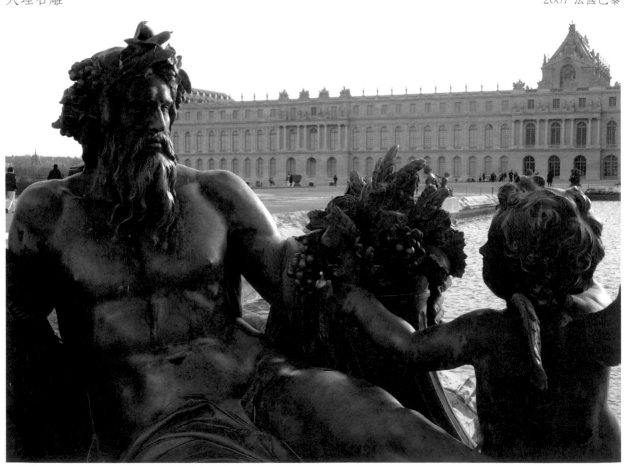

銅雕 2007 法國巴黎

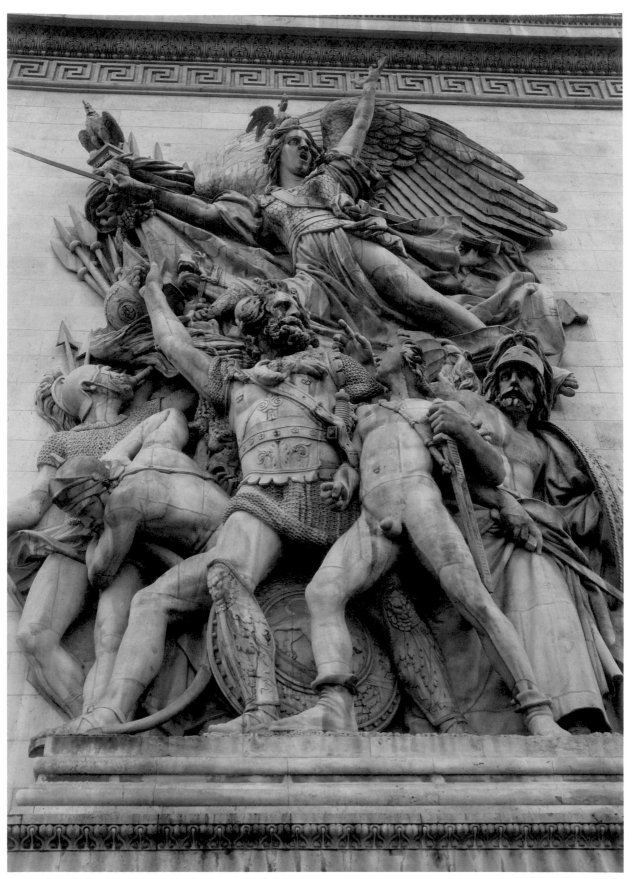

凱旋門上的大理石浮雕（拿破崙凱旋歸來）

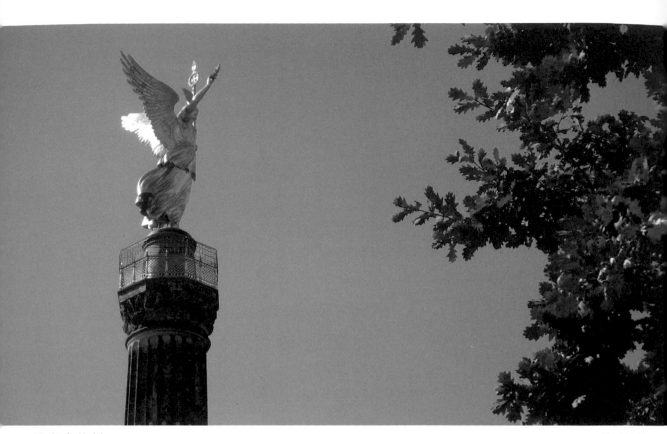

雕塑與橡樹　　　　　　　　　　　　　　　　　　　　　2007 德國柏林

樹下納涼的警察　　　　　　　　　　　　　　　　　　　2007 德國柏林

雕塑 2007 德國

傳統建築 2007 德國

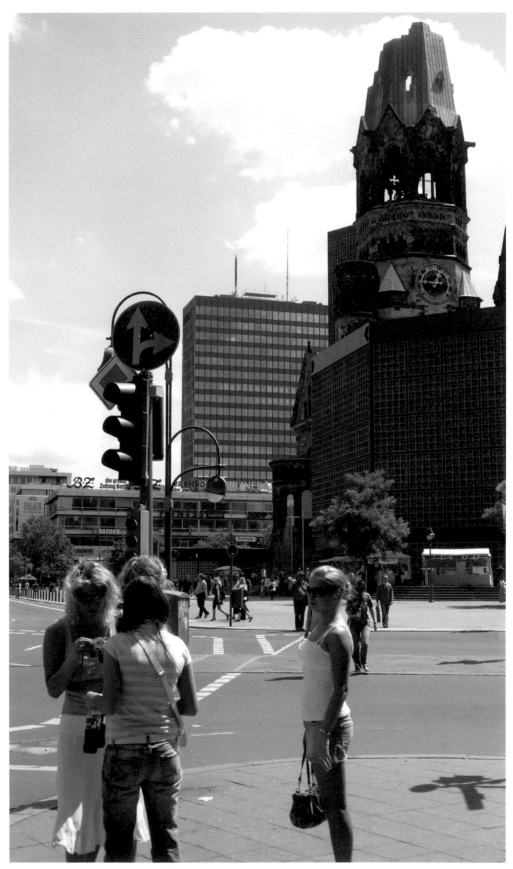

二戰砲火遺跡仍屹立在現代城市裡

2007 德國柏林

橡樹結果了　　　　　　　　　　　　　　　　　　2007 德國柏林

悼念逝世者　　　　　　　　　　　　　　　　　　2007 德國柏林

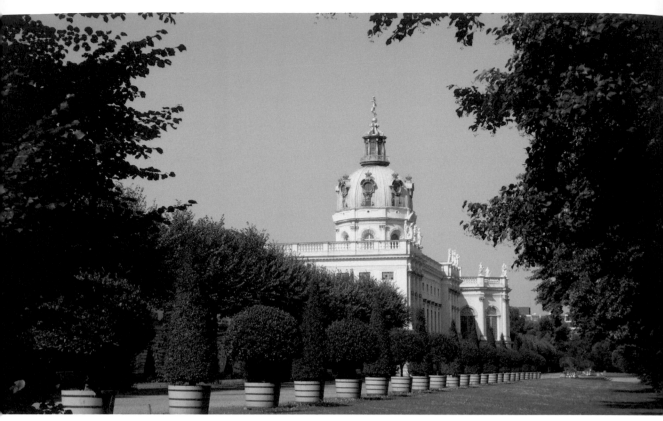

藍天下的古建築 2007 德國慕尼黑

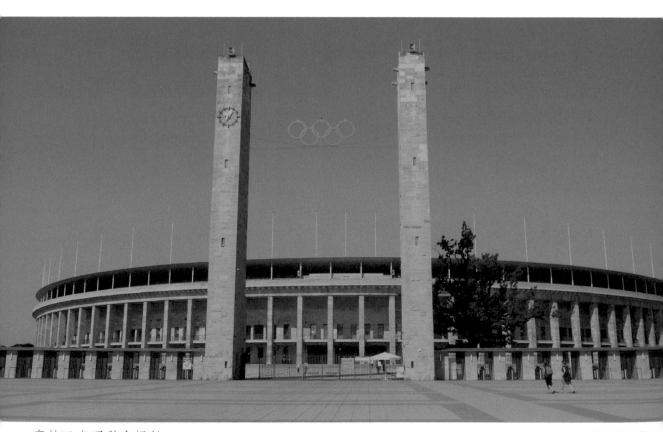

奧林匹克運動會場館 2007 德國慕尼黑

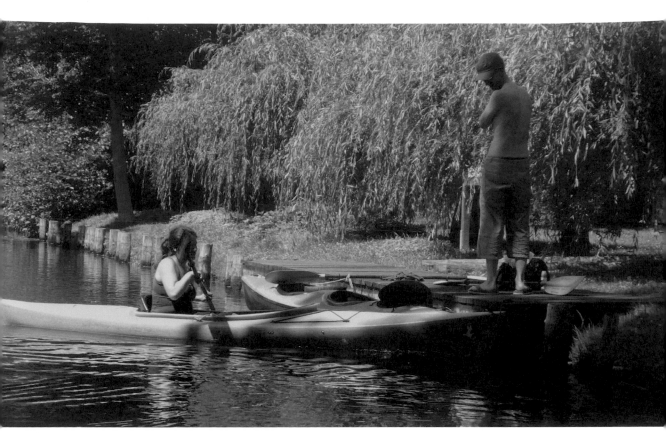

獨木舟準備出發　　　　　　　　　　　　　　　　　　　　2007 德國

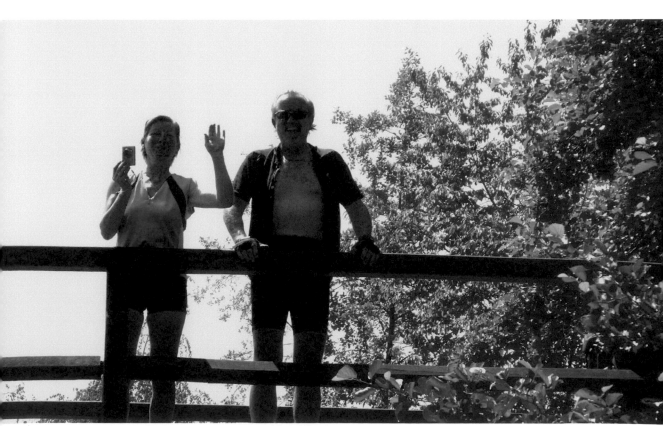

相逢自是有緣， 行船河上和橋上的旅人打個招呼　　　　　2007 德國

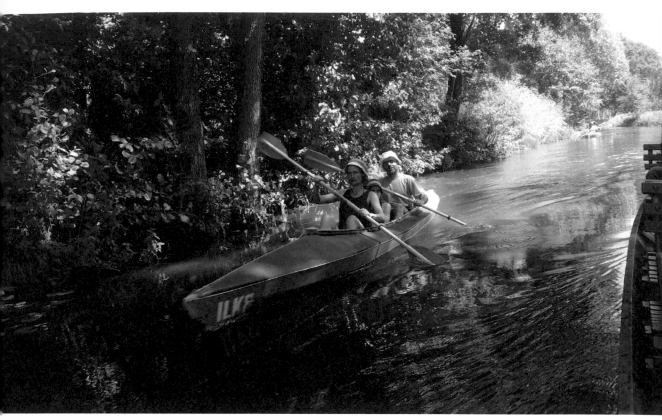

紅男綠女划著獨木舟穿梭在大樹掩映的河上 2007 德國

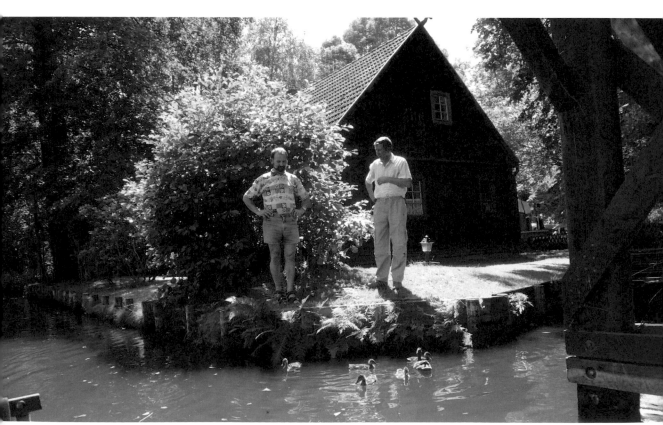

悠閒的民居門前大人聊天小鴨戲水 2007 德國

木屋前的白楊樹

梧桐樹下的花窗

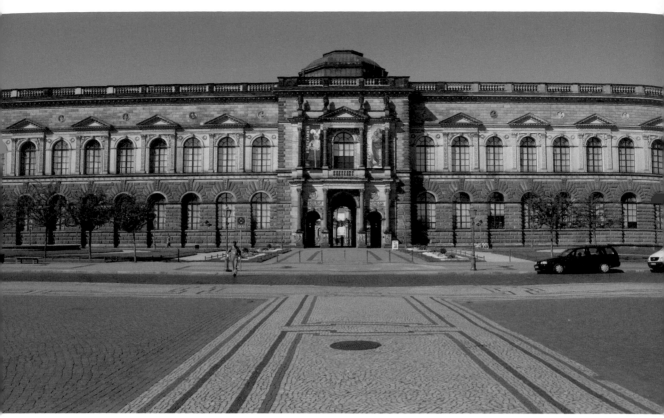

古建築博物館 2007 德國

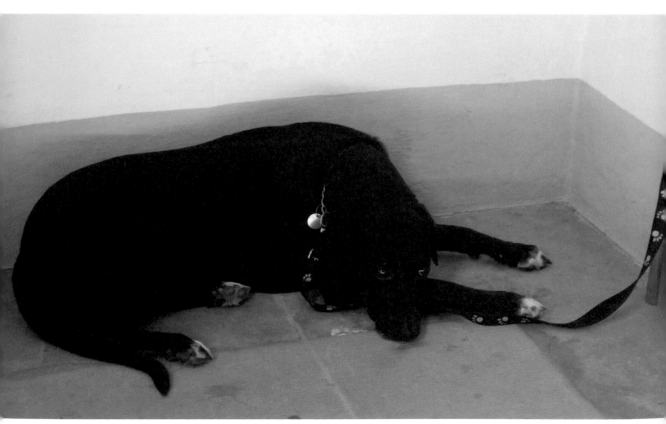

神情帶著憂鬱的黑狗 2007 德國

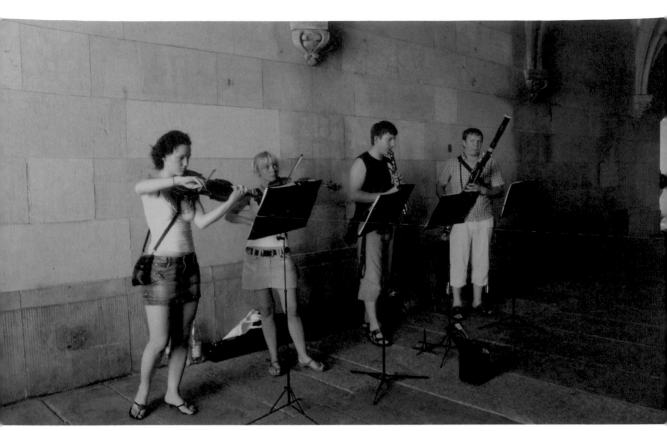

街頭藝人樂團四人組 2007 德國

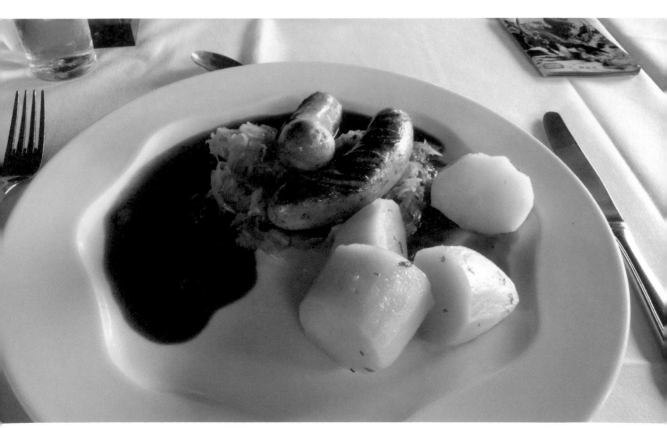

德國傳統名菜肉腸配酸菜 2007 德國

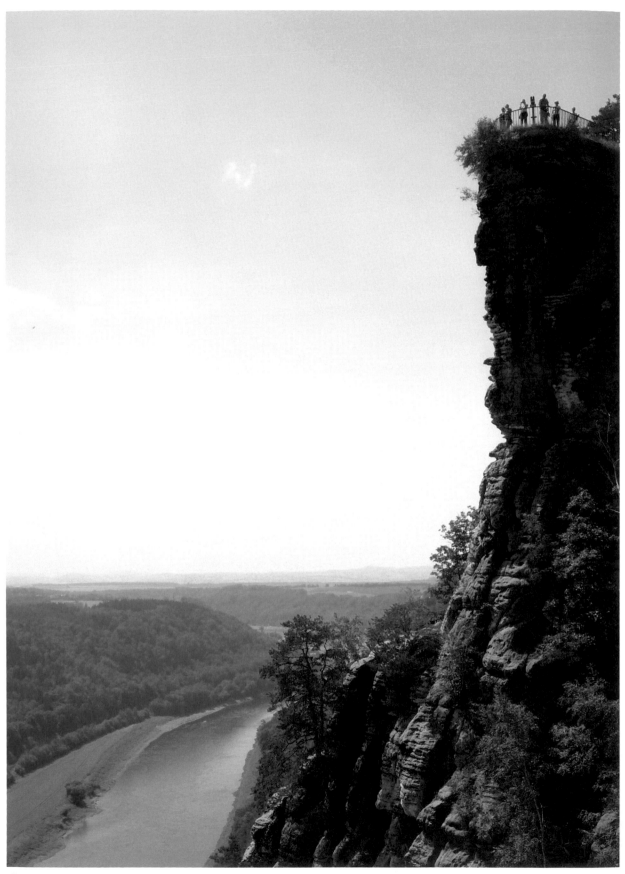

崖頂上看風景的人群

2007 德國

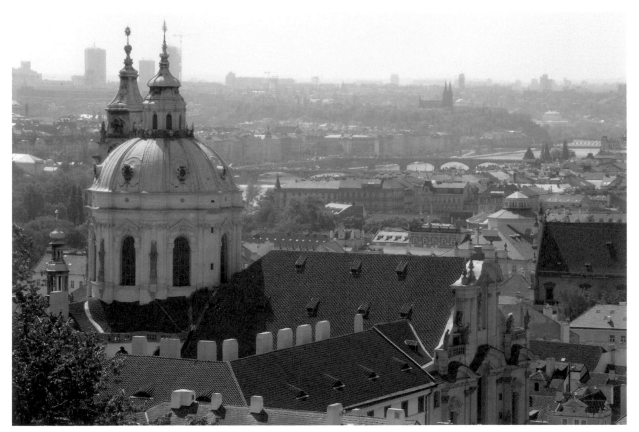

伏爾塔瓦河畔的古典建築 2007 捷克布拉格

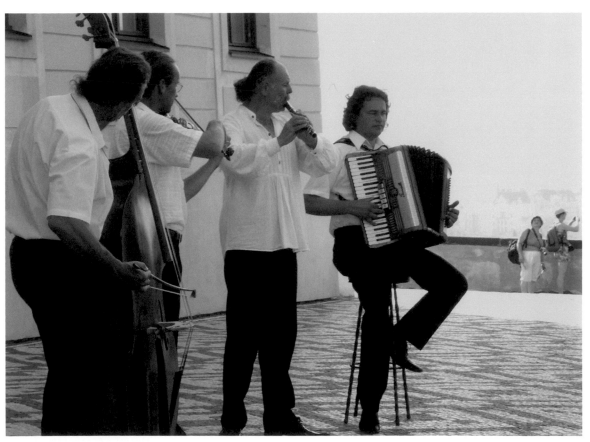

街頭藝人管弦樂四人組 2007 捷克布拉格

餐桌上的葡萄酒杯 2007 捷克布拉格

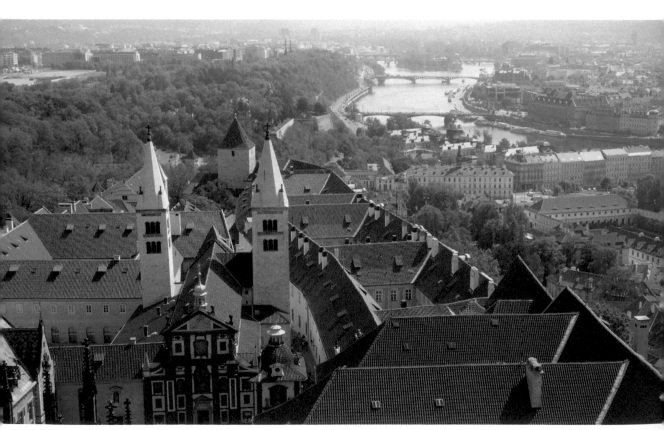

從高處眺望伏爾塔瓦河 2007 捷克布拉格

大理石浮雕（禱告的十字軍戰士）　　　　　　　2007 捷克布拉格

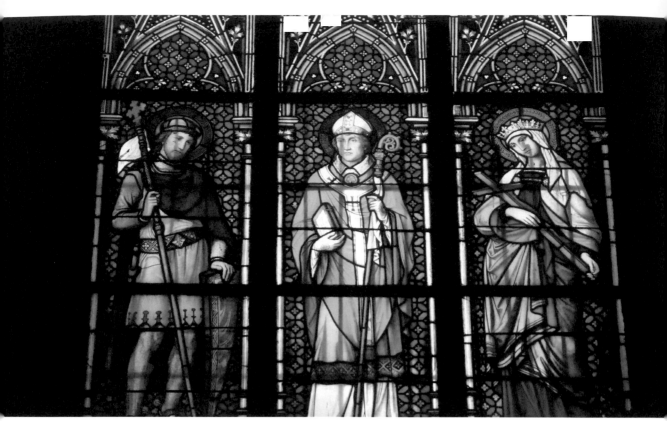

教堂裡的玻璃彩繪 2007 捷克布拉格

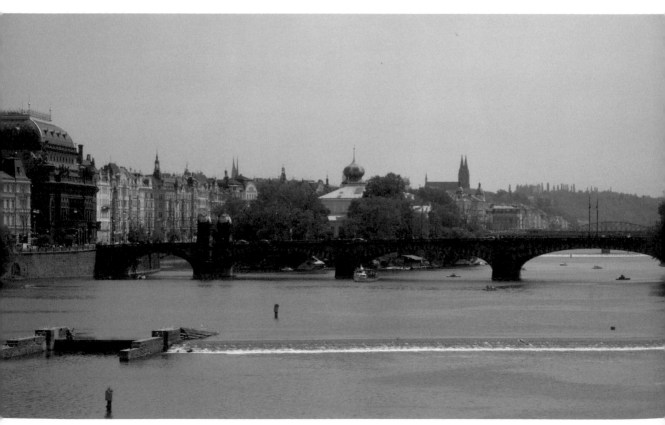

貫穿首都布拉格的伏爾塔瓦河 2007 捷克

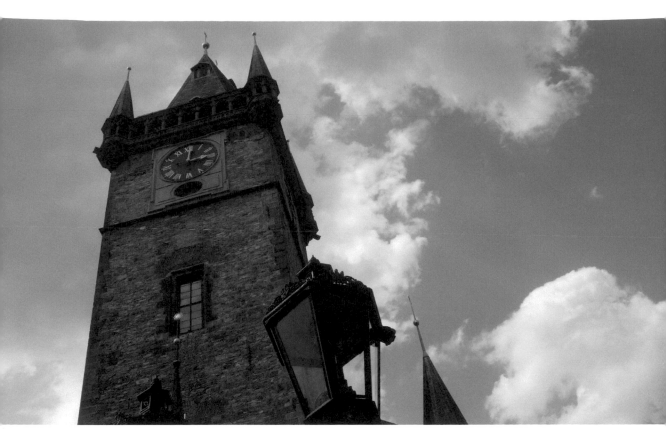

鐘塔 2007 捷克

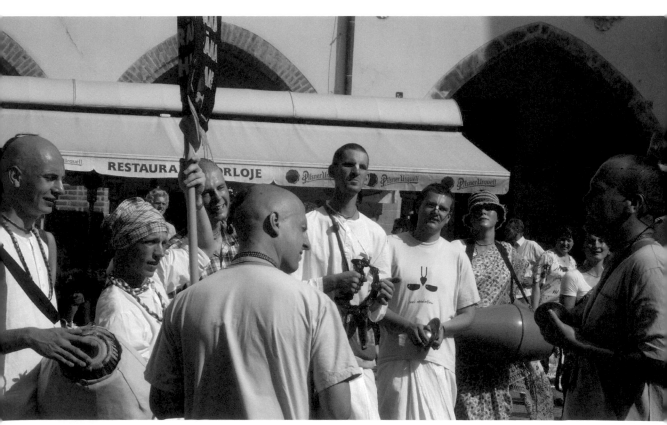

節日的表演團體 2007 捷克

城市裡的古典建築 2007 捷克

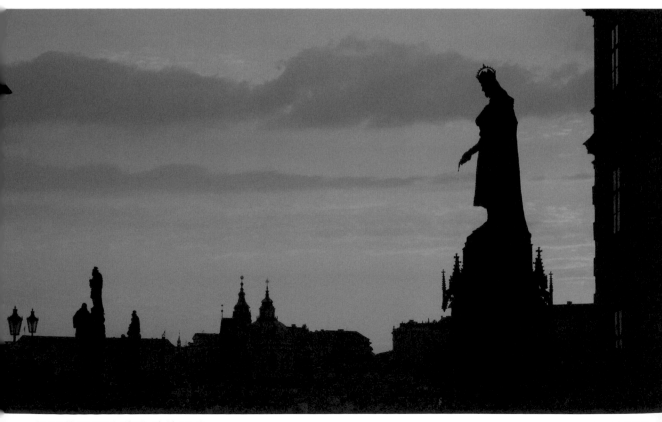

屋頂的雕塑映著黃昏的霞光 2007 捷克

尖尖的古建築屋頂掛滿了天邊的雲彩 2007 捷克

布拉格的暮色令人如癡如醉 2007 捷克

雕塑 2007 捷克

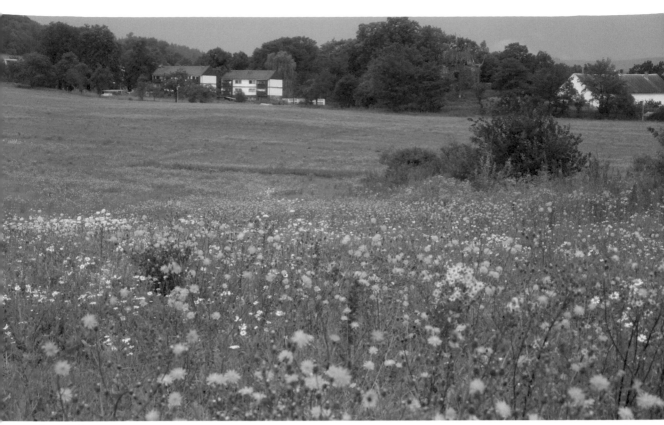

開滿菊花的田野 2007 捷克

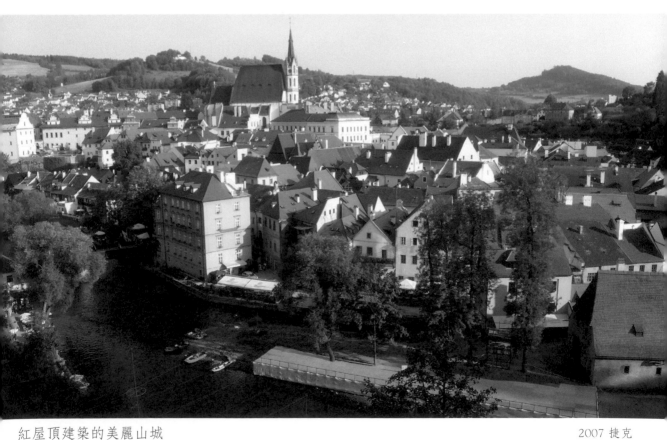

紅屋頂建築的美麗山城 2007 捷克

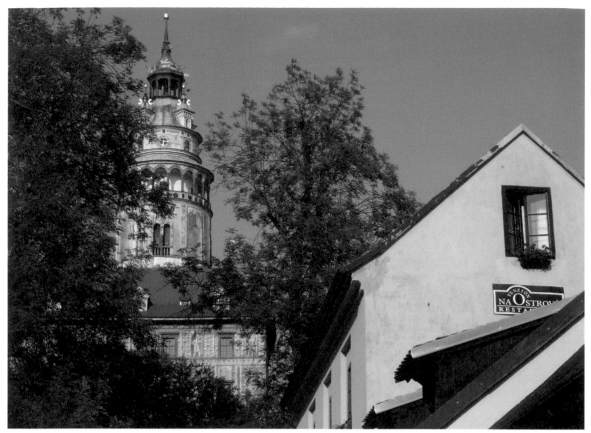

古建築的屋頂　　　　　　　　　　　　　　　　　　　　　　　　2007 捷克

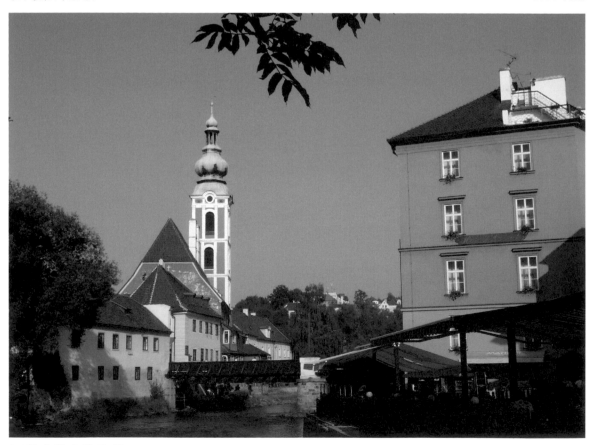

河岸邊的尖塔建築　　　　　　　　　　　　　　　　　　　　　　2007 捷克

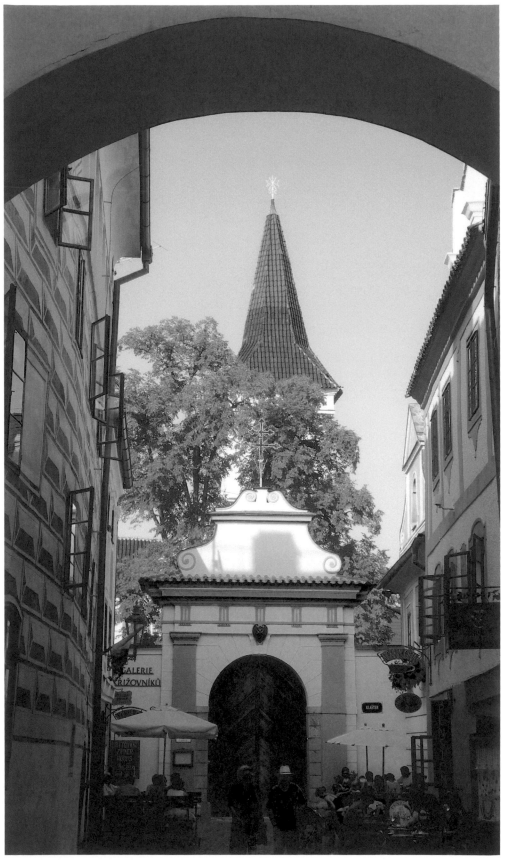

山城一隅　　　　　　　　　　　　　　　　　　　　2007 捷克

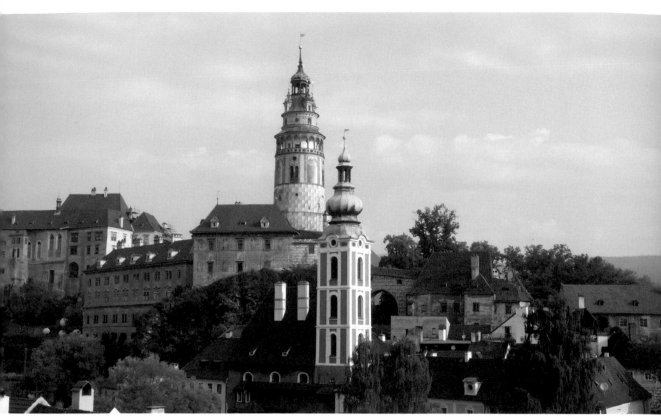

古典的尖塔建築 2007 捷克

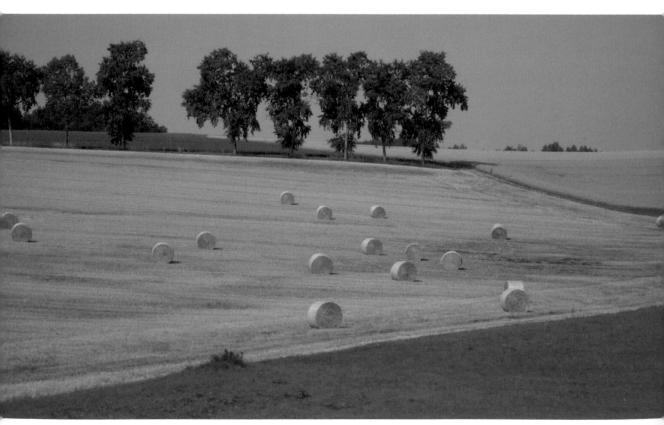

田間捲成圓筒的牧草 2007 捷克

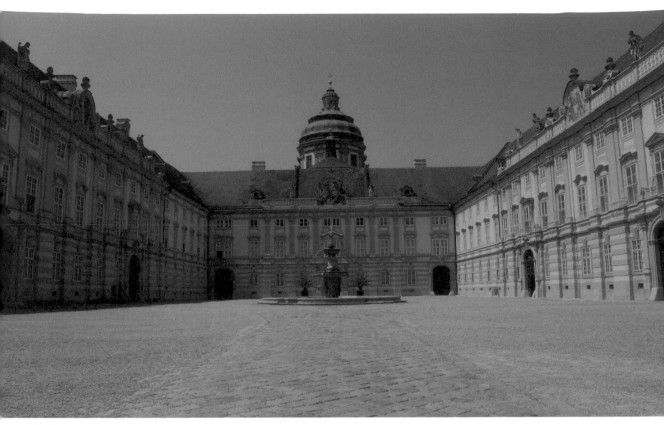

古代皇宮 2007 捷克

飯店的大堂櫃檯 2007 捷克

坐在教堂前面的人們

2007 捷克

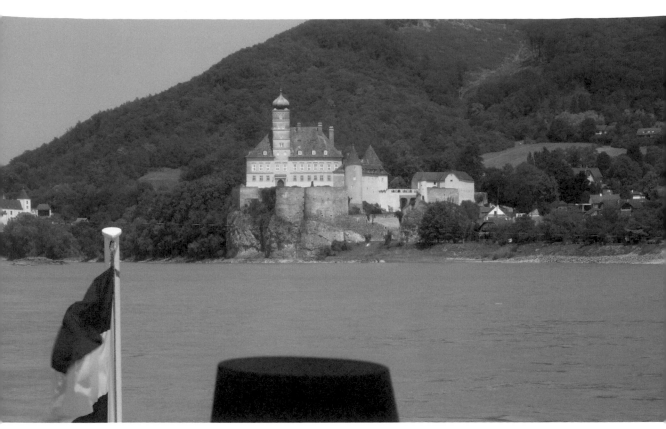

行船經過多瑙河岸邊的城堡 2007 奧地利

歇腳在多瑙河岸邊的單獨旅行者 2007 奧地利

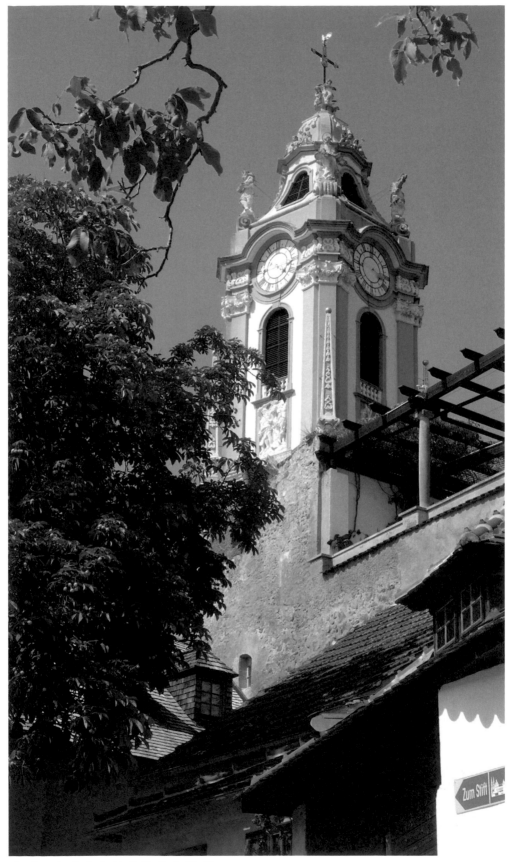

多瑙河岸邊古老教堂的藍色屋頂 2007 奧地利

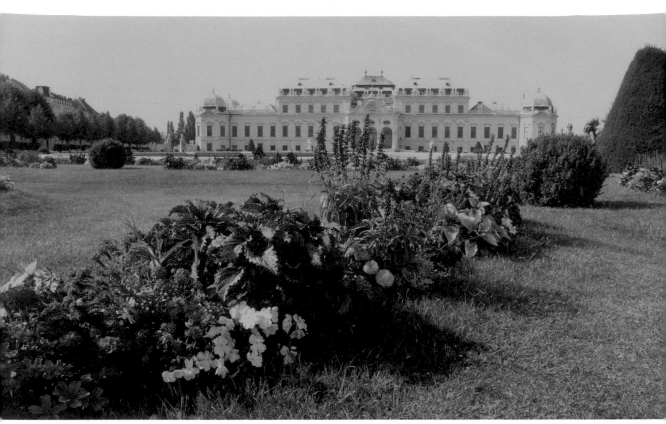

皇宮前的花圃 2007 奧地利維也納

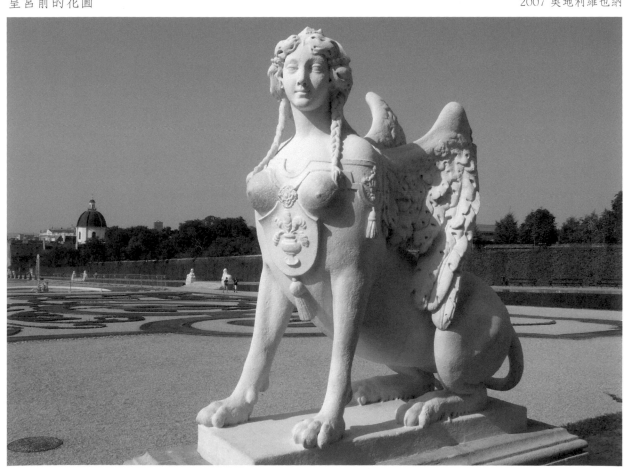

獅身人像石雕還帶著老鷹的翅膀 2007 奧地利維也納

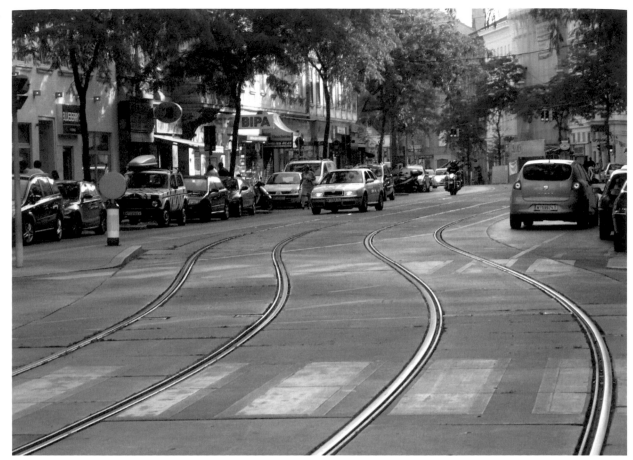

城市裡的電車軌道 2007 奧地利

晨曦中的公園 2007 奧地利

梧桐樹結果了 2007 奧地利

駛過山城的列車 2007 奧地利

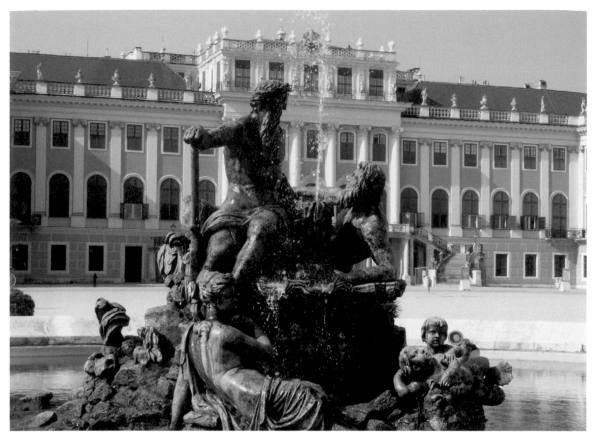

皇宮前的噴泉 2007 奧地利維也納

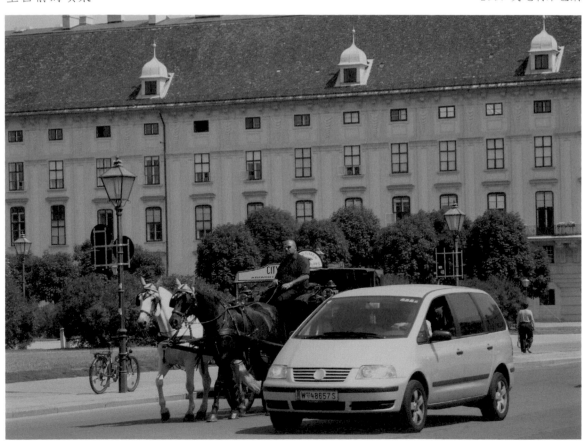

行走在路上的馬車和汽車 2007 奧地利維也納

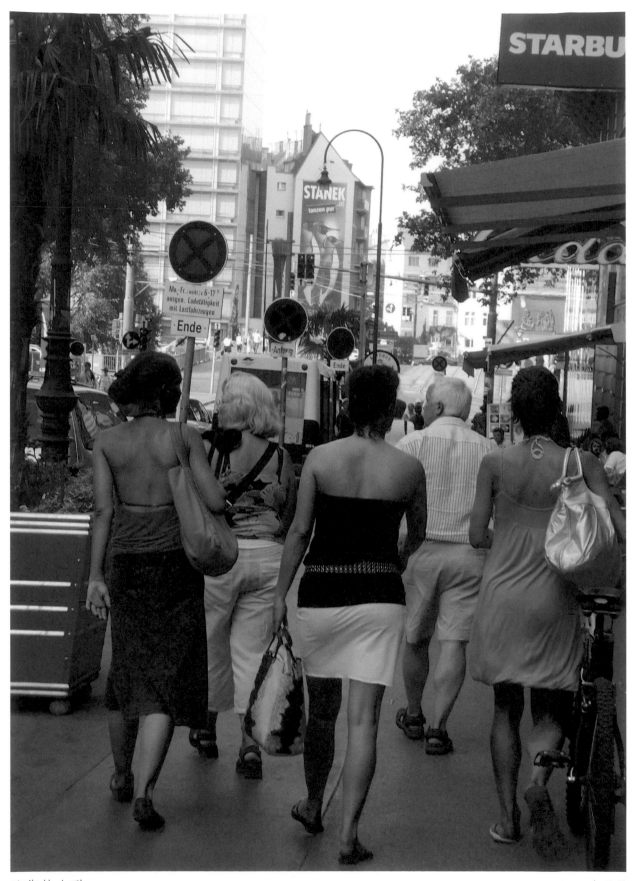

逛街的人群

2007 匈牙利

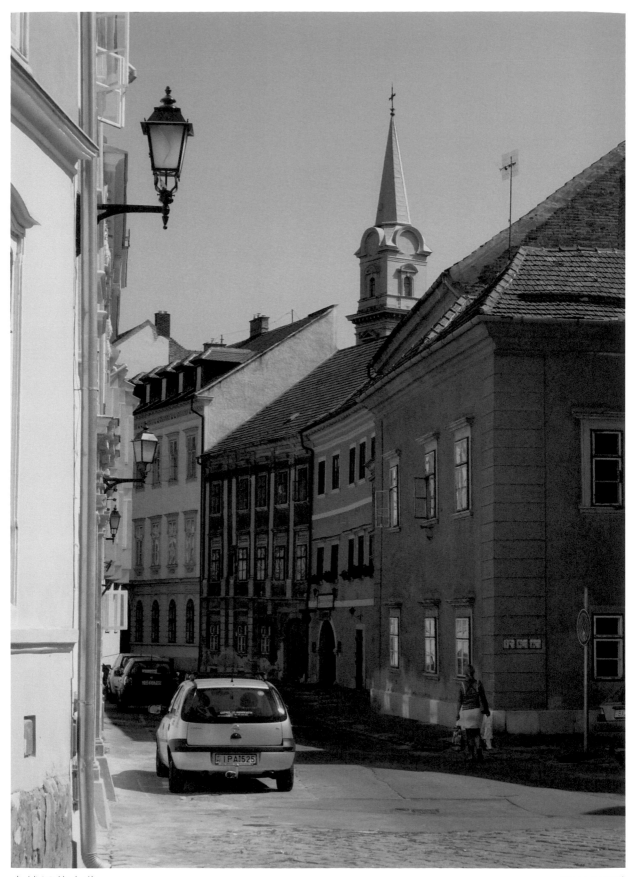

古城區的小巷

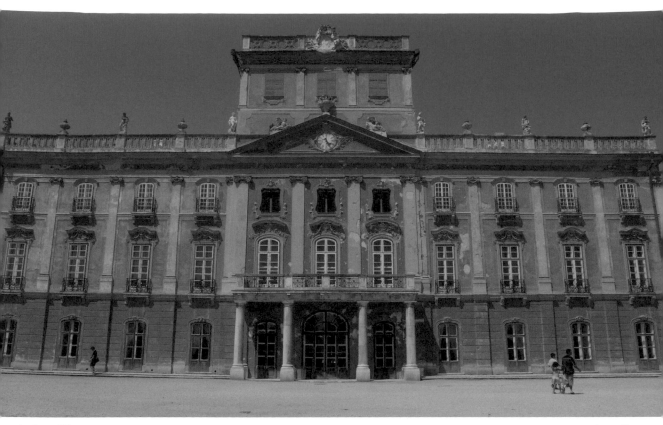

皇宮一隅 2007 匈牙利

賣辣椒的小販 2007 匈牙利

古城區的街道上 2007 匈牙利

街上的路燈 2007 匈牙利

藍色多瑙河穿越首都布達佩斯 2007 匈牙利

蒙古包造型的古堡 2007 匈牙利布達佩斯

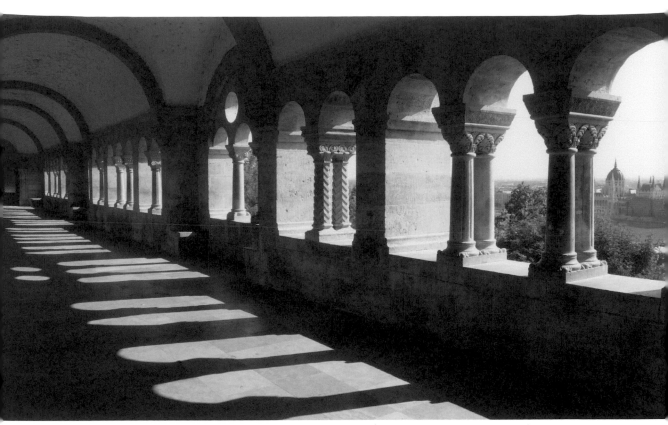

多瑙河畔的古堡建築　　　　　　　　　　　　　　　　　　　　2007 匈牙利布達佩斯

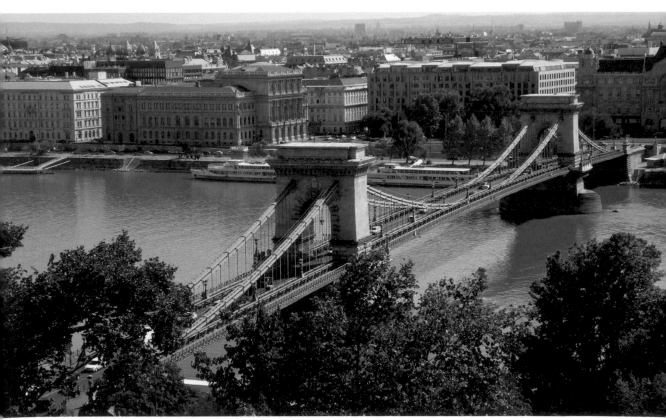

多瑙河兩岸由布達和佩斯兩座城市合併而成的匈牙利首都　　　　　2007 匈牙利布達佩斯

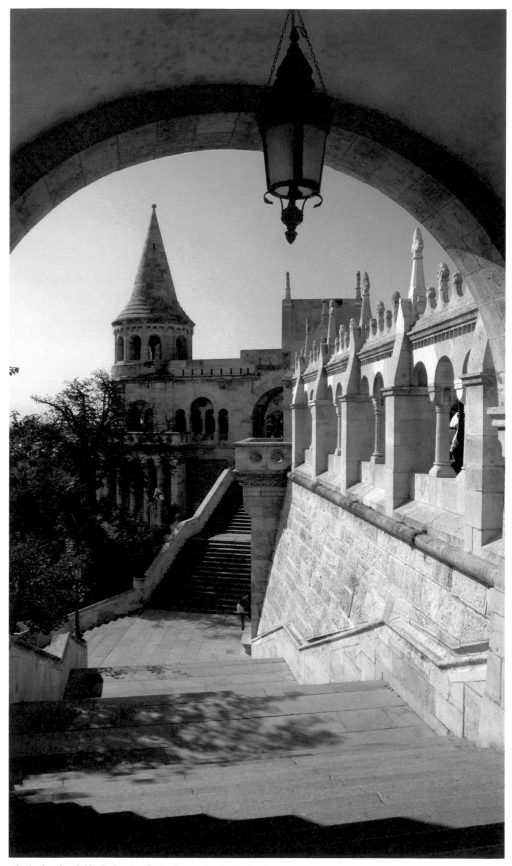

蒙古包造型的古堡有著東方歷史的烙印痕跡　　　　　　2007 匈牙利布達佩斯

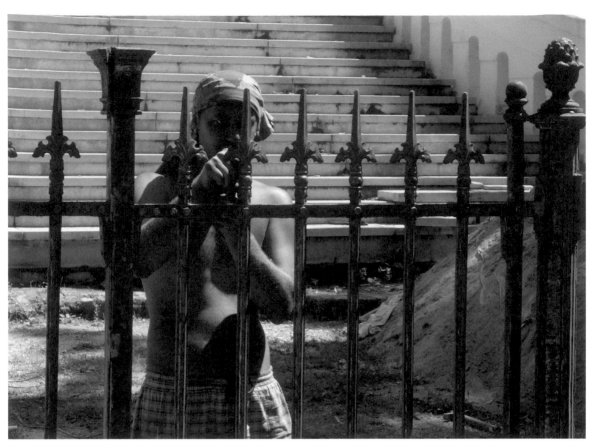

異議人士激動的眼神 　　　　　　　　　　　　　　　　　2007 匈牙利布達佩斯

古堡城牆留下二戰槍炮彈孔的痕跡 　　　　　　　　　　2007 匈牙利布達佩斯

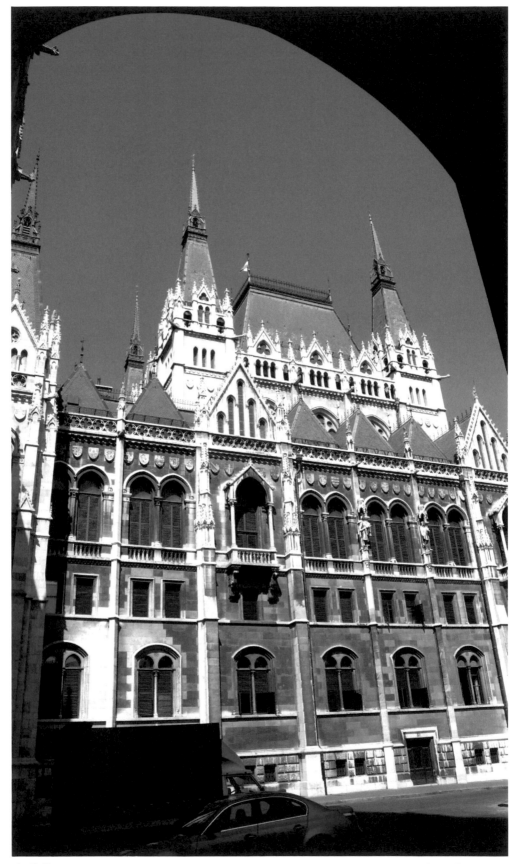

古建築

2007 匈牙利布達佩斯

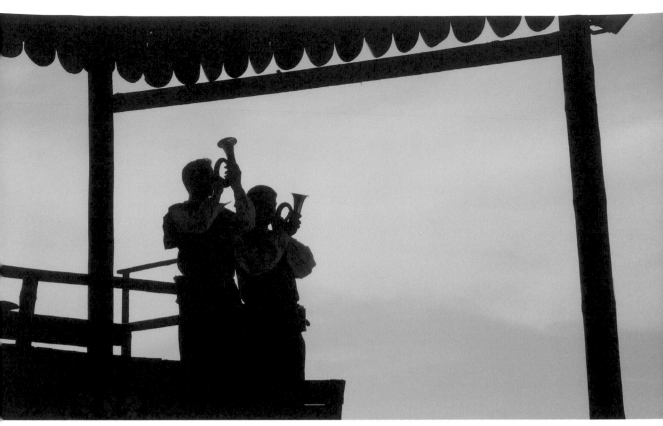

城堡上的號角手 2007 匈牙利布達佩斯

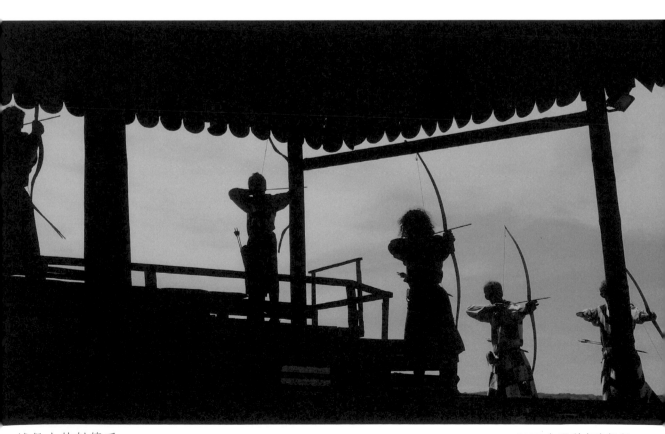

城堡上的射箭手 2007 匈牙利布達佩斯

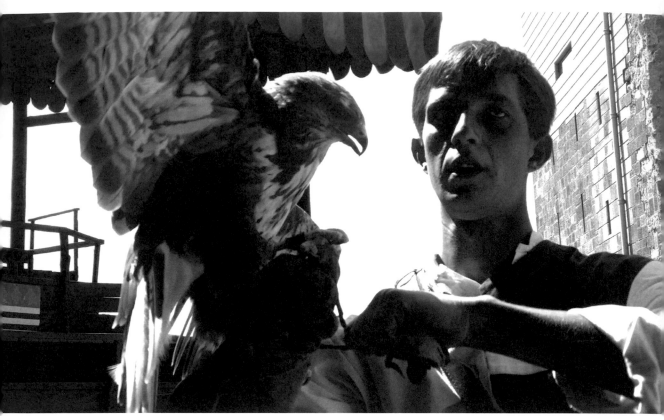

放鷹的表演者 2007 匈牙利布達佩斯

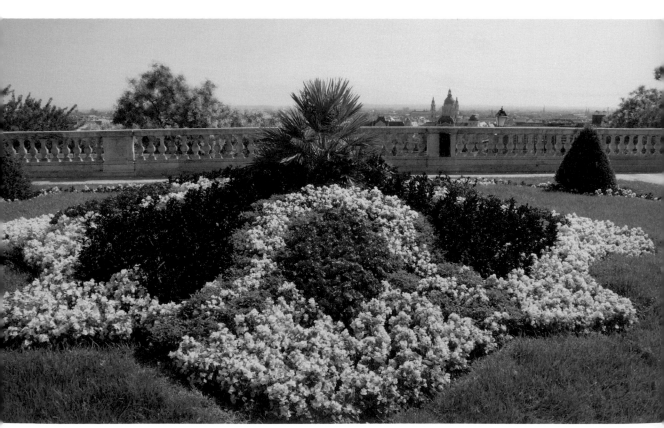

皇宮前勳章造型的花圃 2007 匈牙利布達佩斯

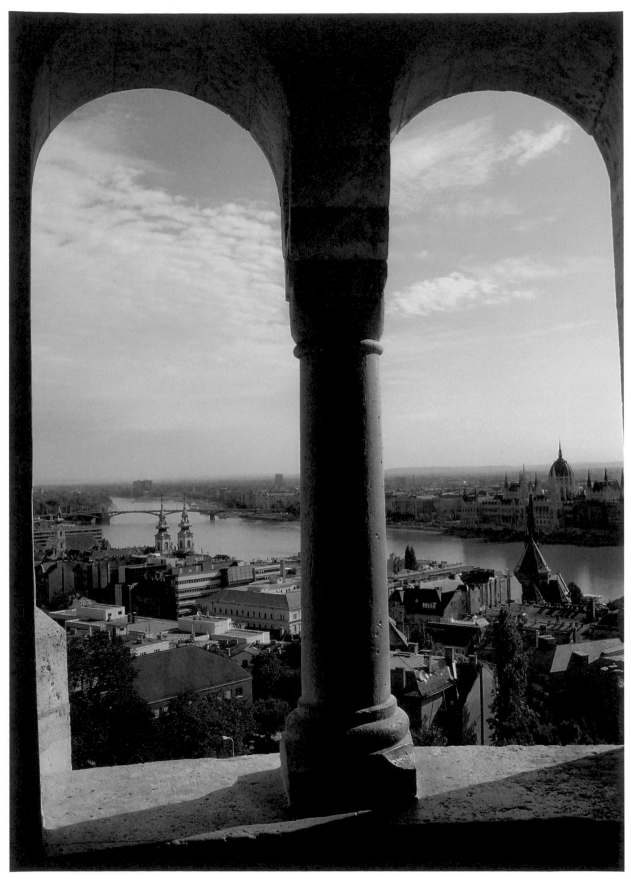

從古堡眺望藍色多瑙河

古堡的城牆上留下二戰槍炮彈孔的痕跡　　　　　　　　　　　　　2007 匈牙利布達佩斯

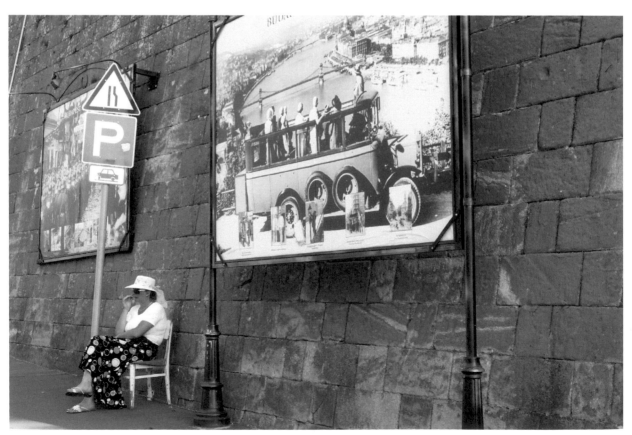

坐在椅上歇腳的女人　　　　　　　　　　　　　　　　　　　　　2007 匈牙利布達佩斯

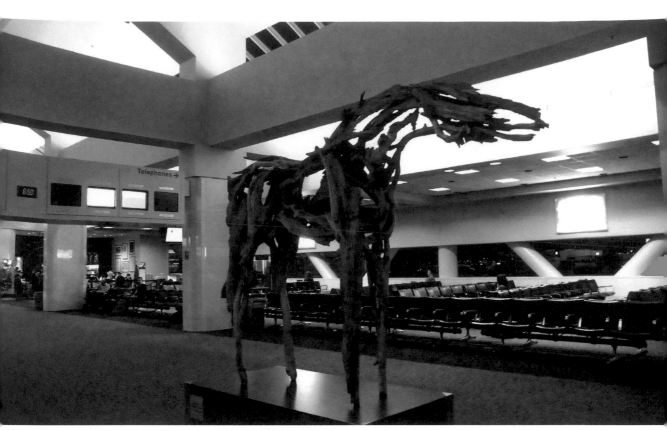

木雕 2008 美國

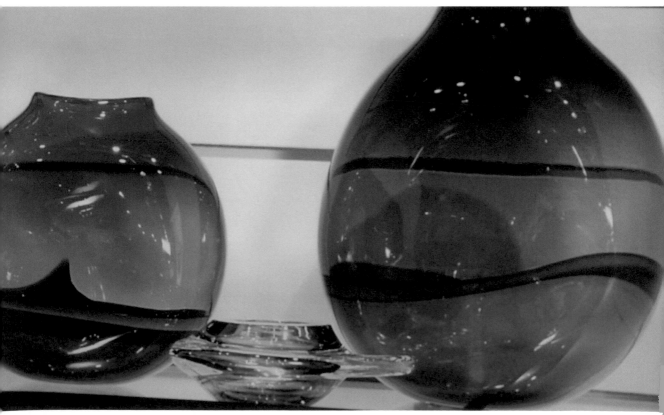

琉璃 2008 美國

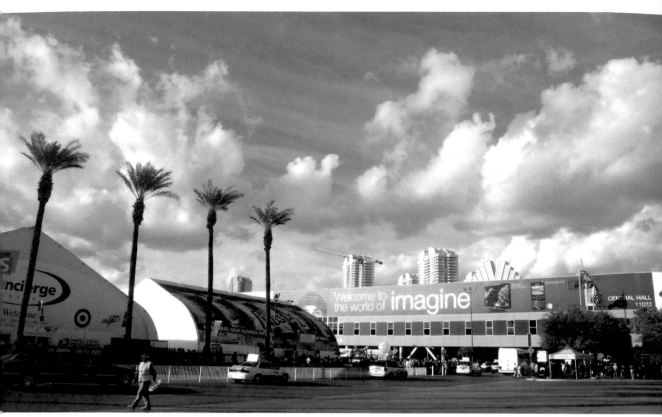

消費性電子產品展會場

機場大廳的響尾蛇雕塑

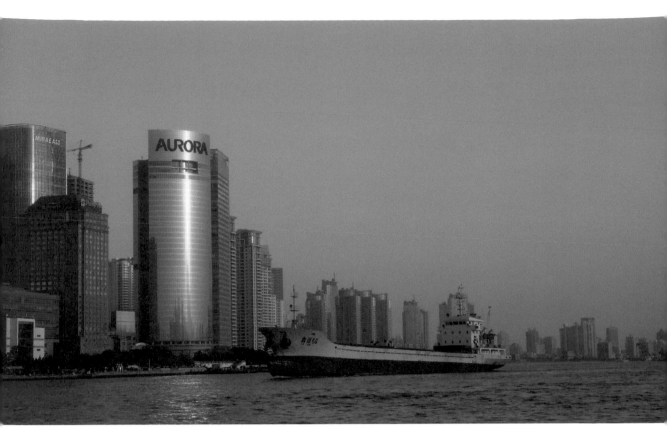

黃浦江上繁忙的海運見證上海的發展　　　　　　　　　　　　　　　　　　2008 上海

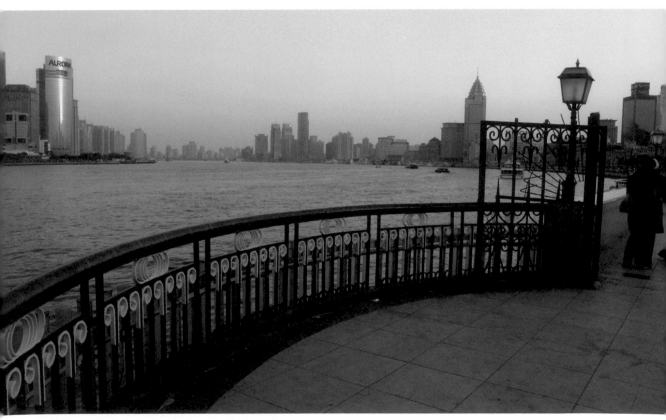

黃浦灘上高樓林立望著滔滔江水奔流而去　　　　　　　　　　　　　　　　2008 上海

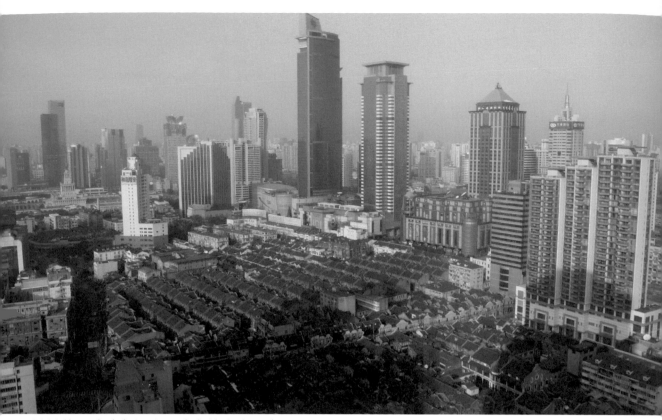

矮矮的平房被包圍在一片高樓大廈之中　　　　　　　　　　　　2008 上海

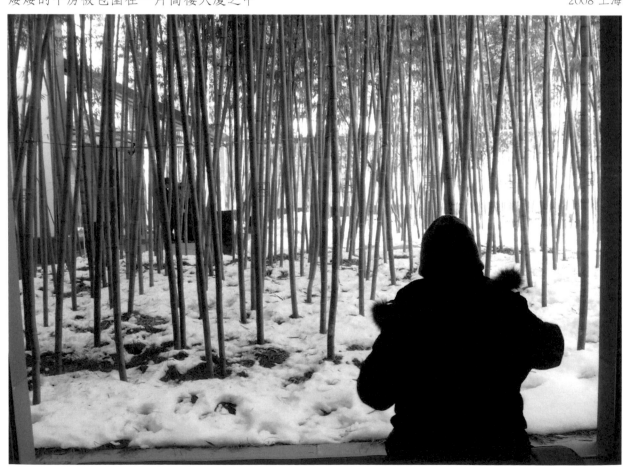

坐在窗前觀賞竹林的雪景　　　　　　　　　　　　　　　2008 蘇州博物館

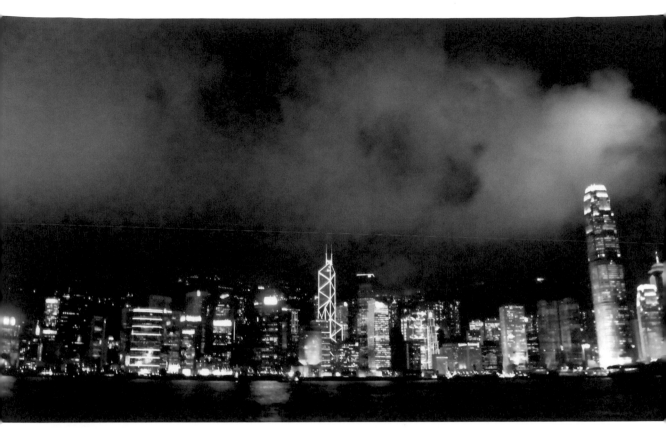

維多莉雅港的夜色 2008 香港

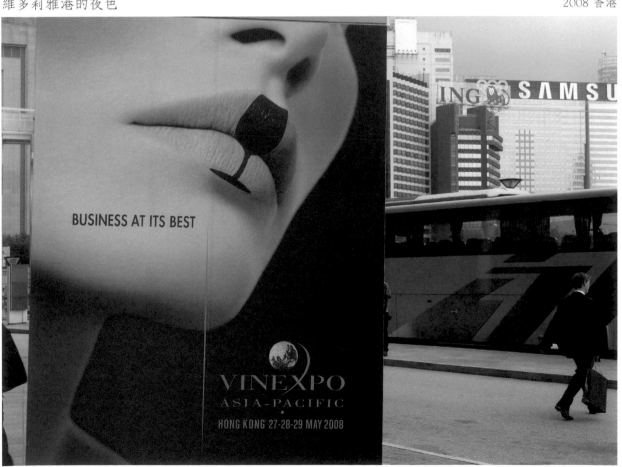

香港美酒展 2008 香港

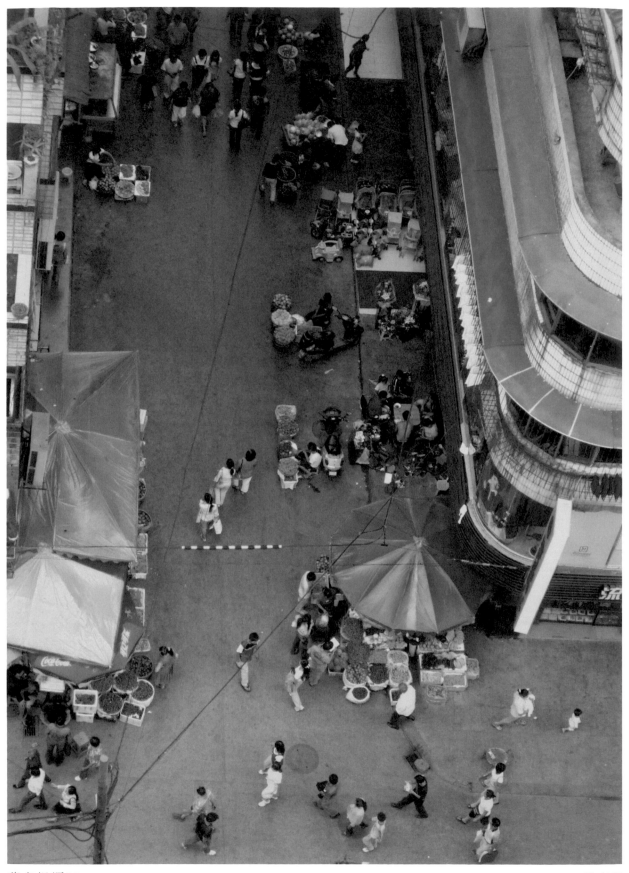

菜市場門口

2008 四川 宜賓

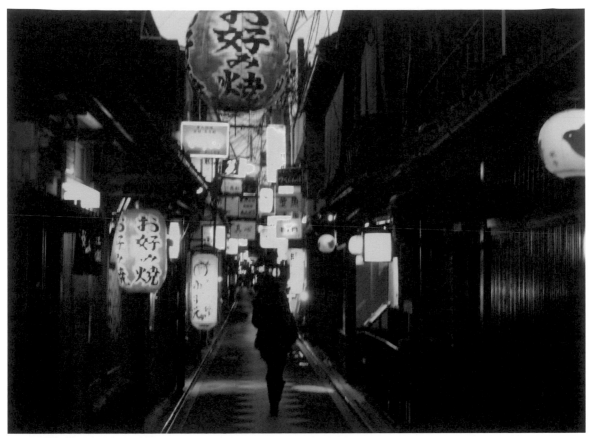

夜晚的街道 2009 日本鴨川

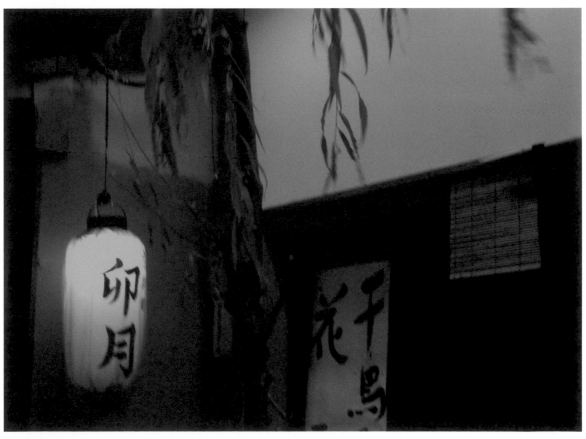

入暮的居酒屋 2009 日本鴨川

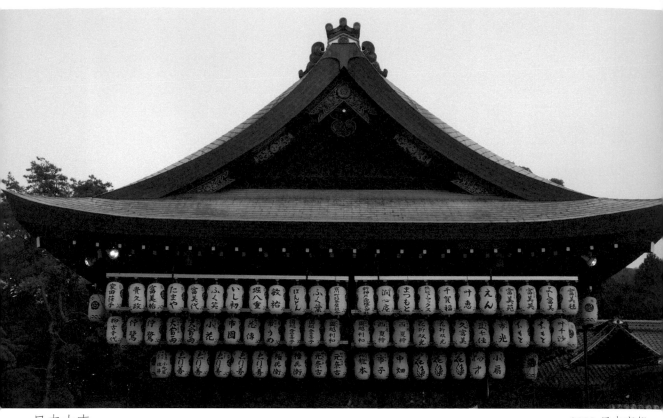

日本古寺　　　　　　　　　　　　　　　　　　　　　　　2009 日本京都

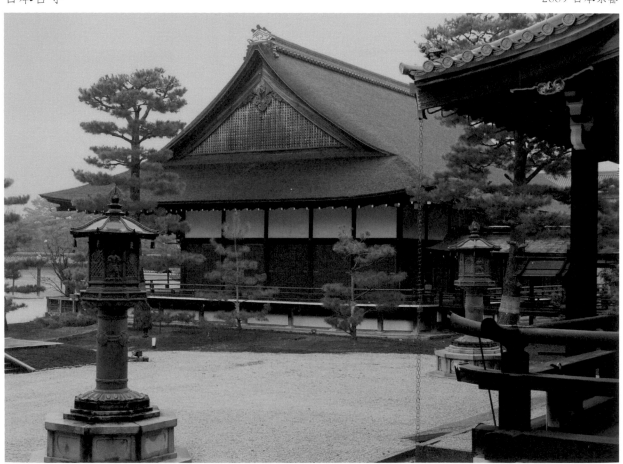

古寺的庭院　　　　　　　　　　　　　　　　　　　　　2009 日本京都

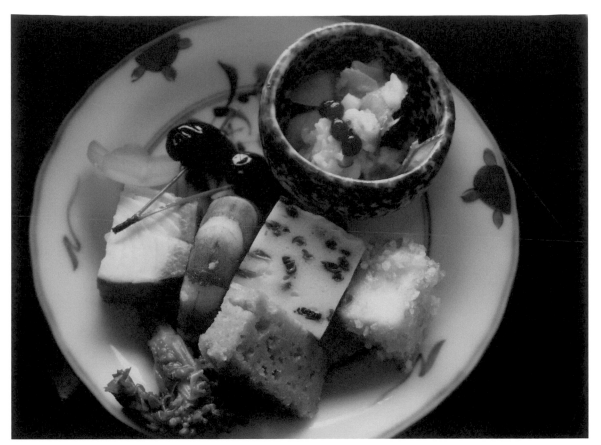

日本懷石料理的前菜 2009 日本京都

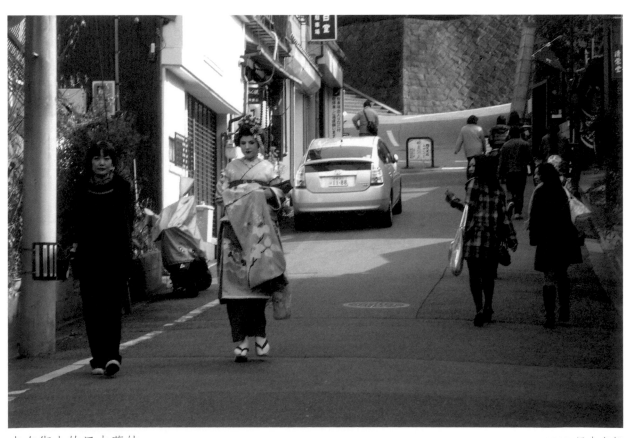

走在街上的日本藝妓 2009 日本京都

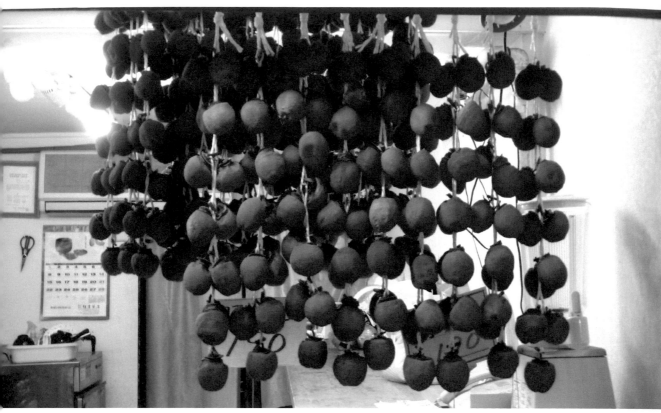

風乾的柿子 2009 日本京都

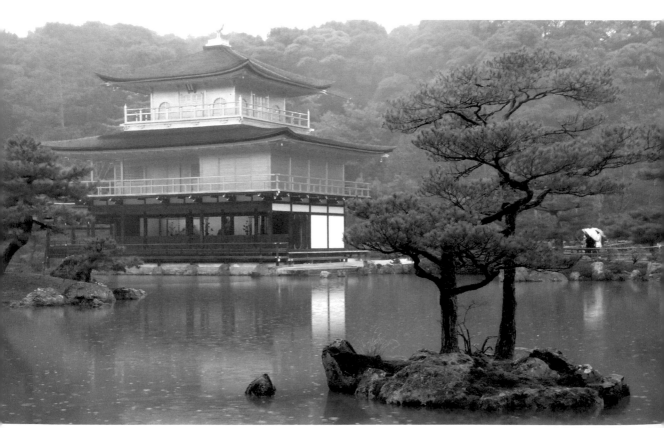

雨中的金閣寺 2009 日本京都

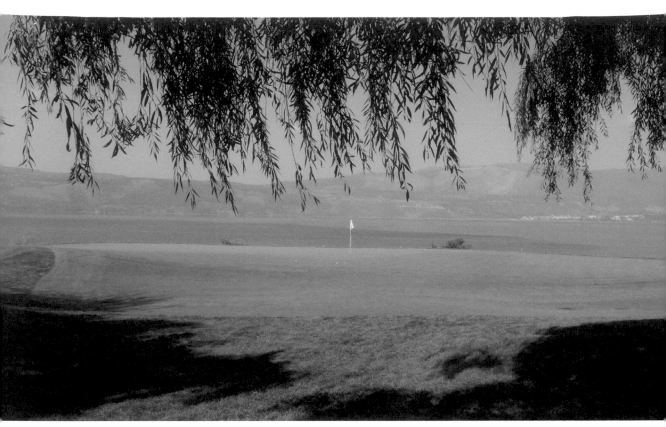

清晨的高爾夫球場 2009 雲南昆明

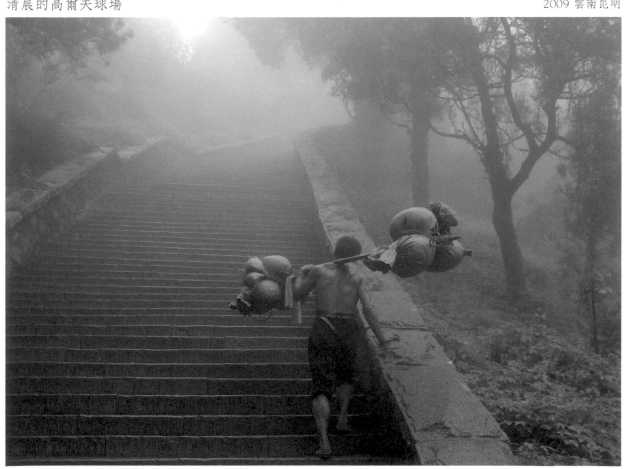

扛著六顆西瓜上泰山的男子 2010 山東泰山

教堂前的梧桐（一）　　　　　　　　　　　　　　　　　　　　2010 北京王府井

教堂前的梧桐（二）　　　　　　　　　　　　　　　　　　　　2010 北京王府井

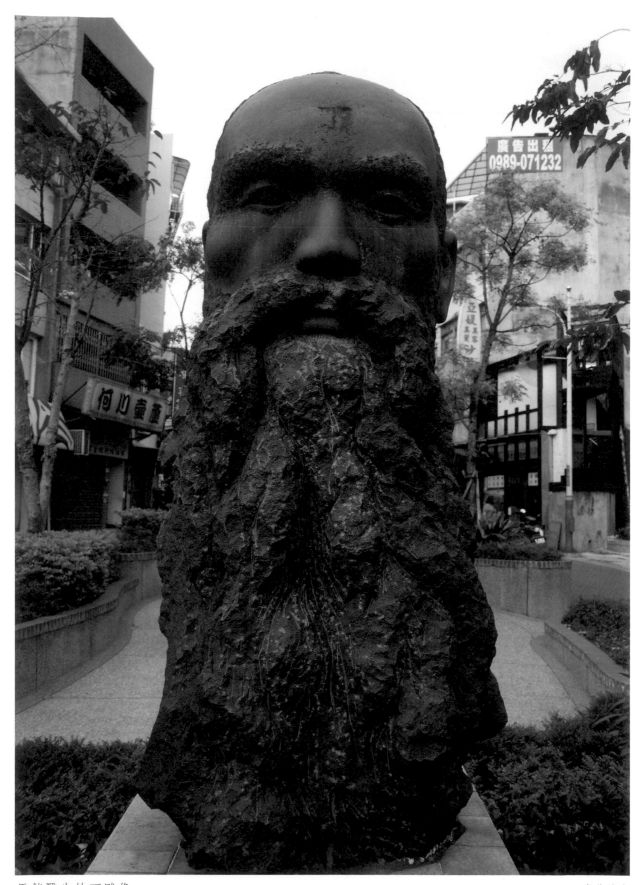

馬偕醫生的石雕像

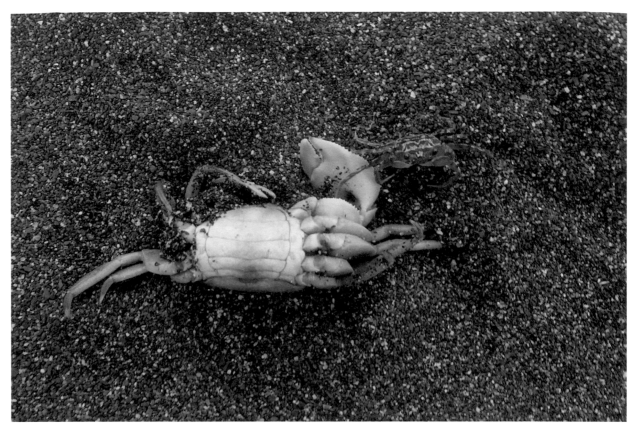

兩隻螃蟹正在海岸沙灘演繹著生命的故事　　　　　　　　　　　　　2012 花蓮

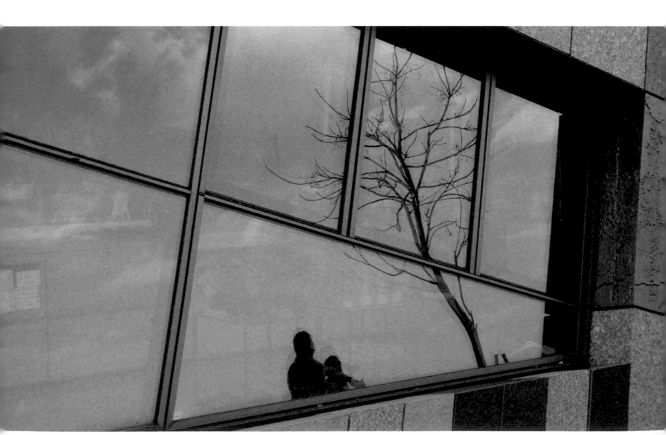

一對情侶抬頭仰望著天空的雲和樹　　　　　　　　　　　　　　　　2012 宜蘭

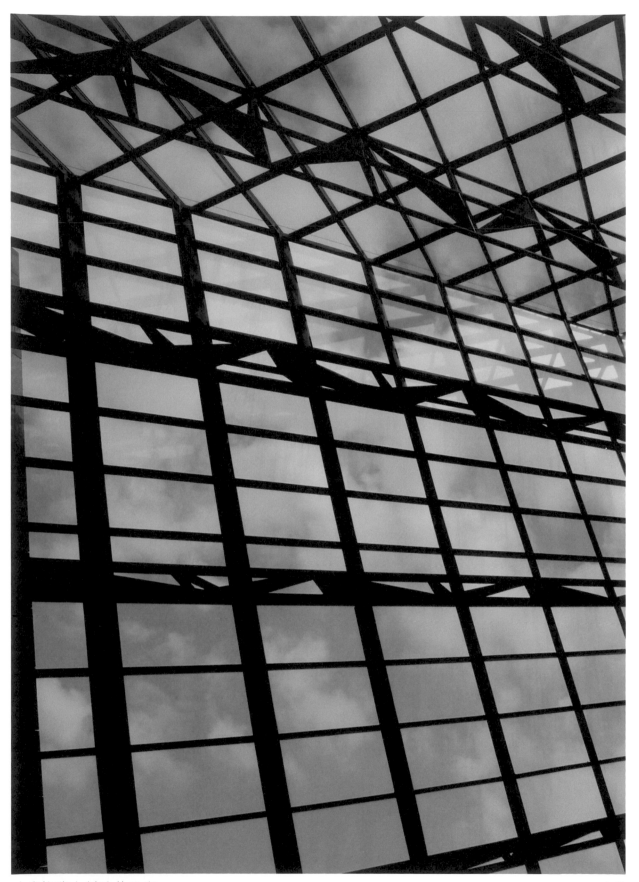

玻璃帷幕上倒映的天空

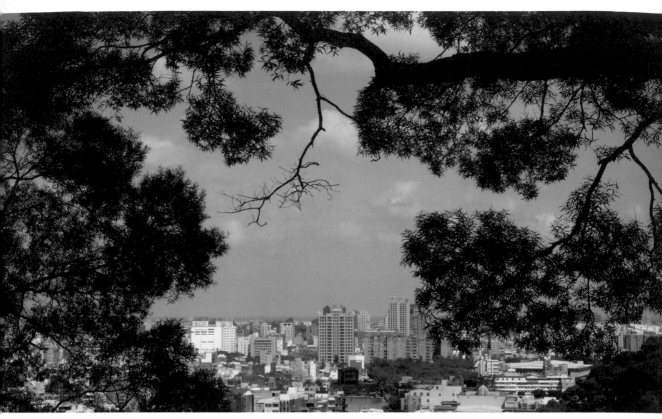

從城市的邊緣眺望（一） 2012 新竹市

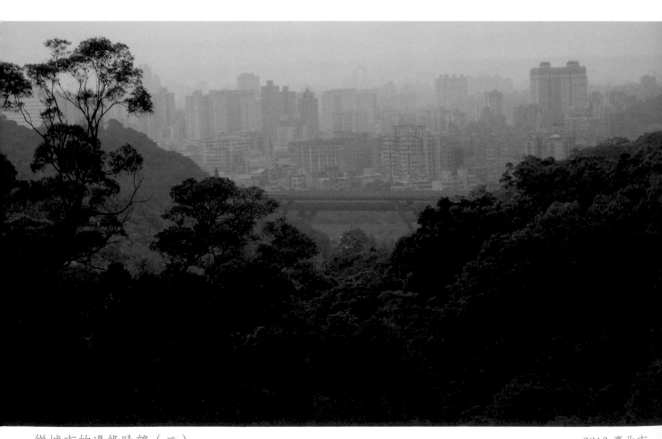

從城市的邊緣眺望（二） 2012 臺北市

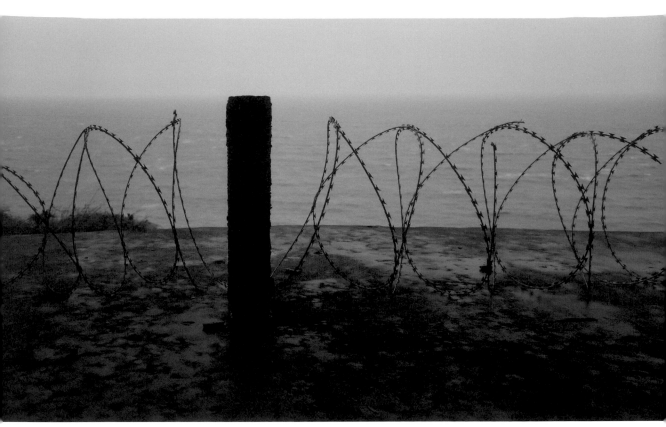

站在海防的最前線 2012 馬祖

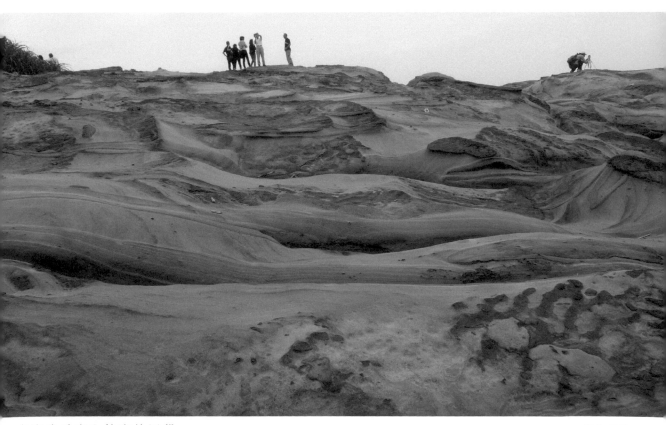

來海邊看海和拍海的同學 2012 臺北南雅

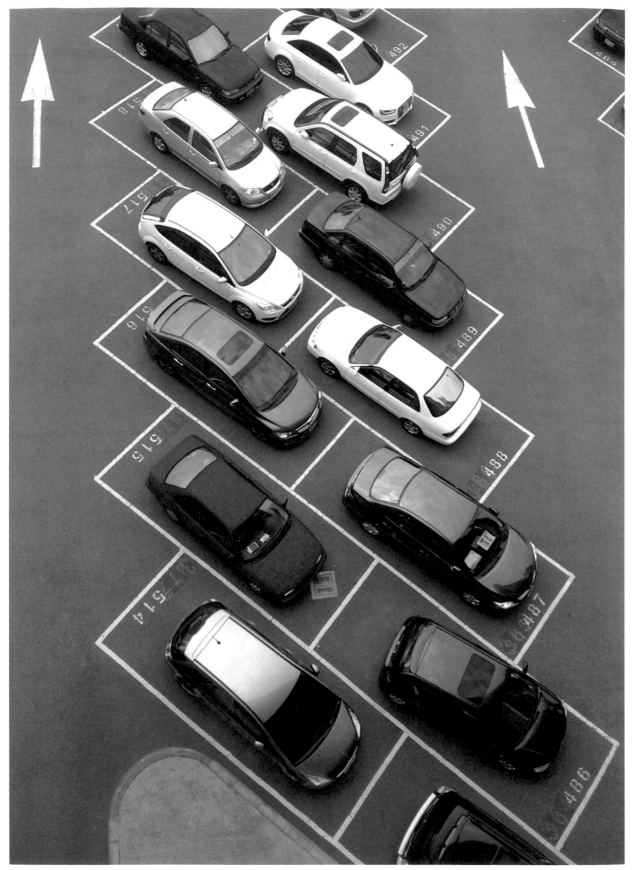

停車場

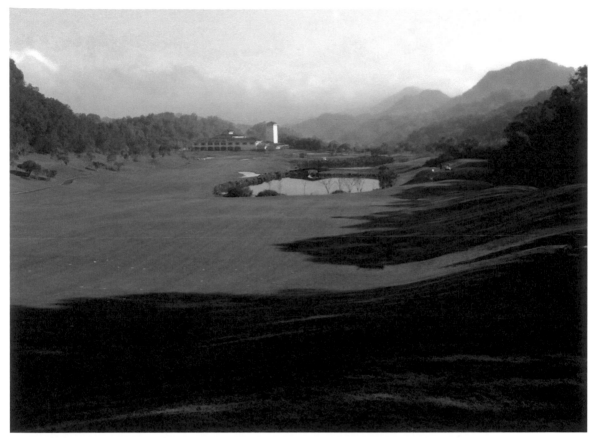

清晨的高爾夫球場 2013 新竹關西

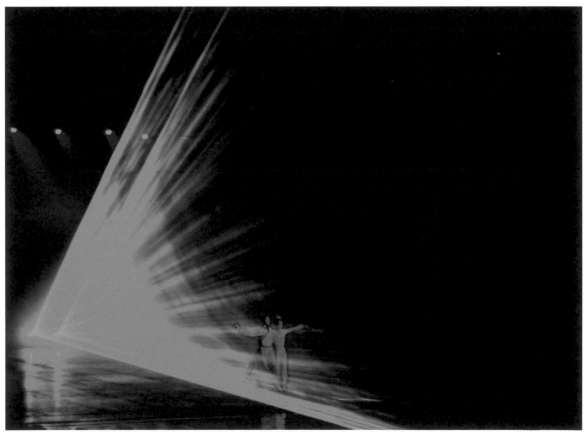

舞臺上的白蛇和許仙 2013 杭州宋城

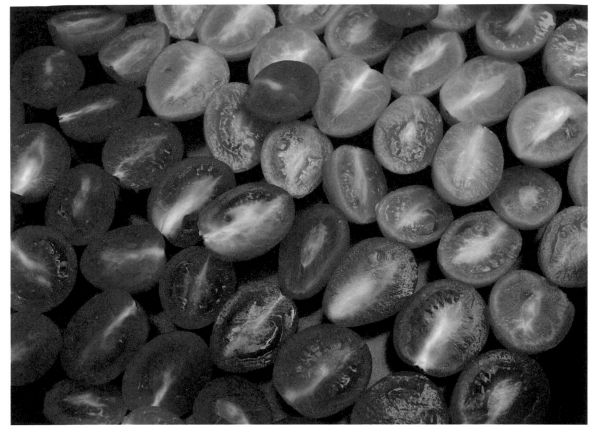

烤盤上的番茄 2014 上海

在城市清晨的角落 2014 上海

夜裡的重慶麻辣火鍋店

2015 北京

馬卡龍　　　　　　　　　　　　　　　　　　　　　　　2015 上海

睡覺的小貓　　　　　　　　　　　　　　　　　　　　　2015 上海

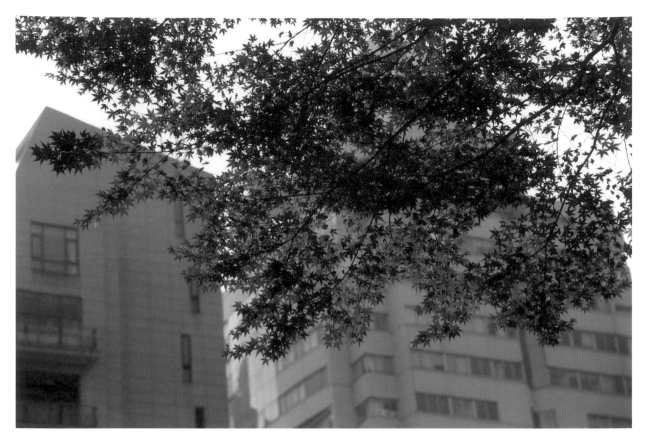

大樓前的紅葉 2015 上海

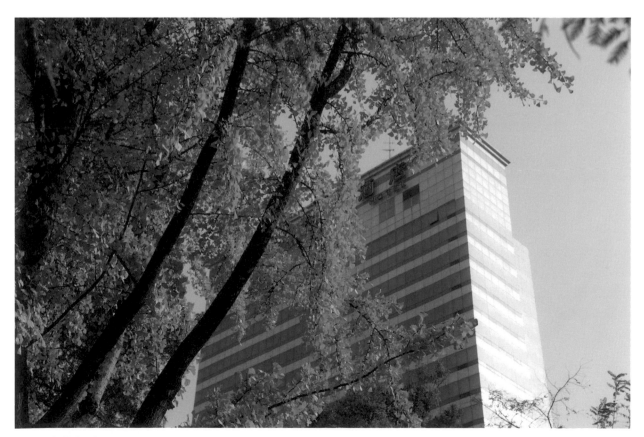

酒店前的銀杏 2015 上海

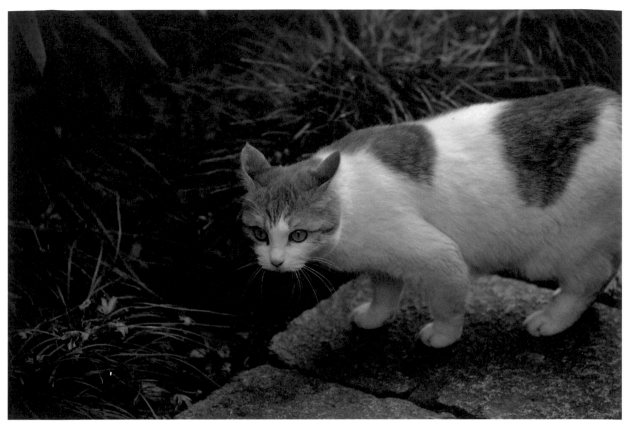

小貓 2015 上海

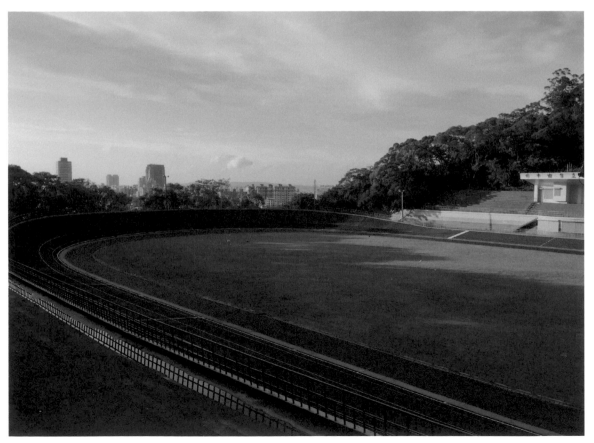

自行車運動場 2015 新竹市

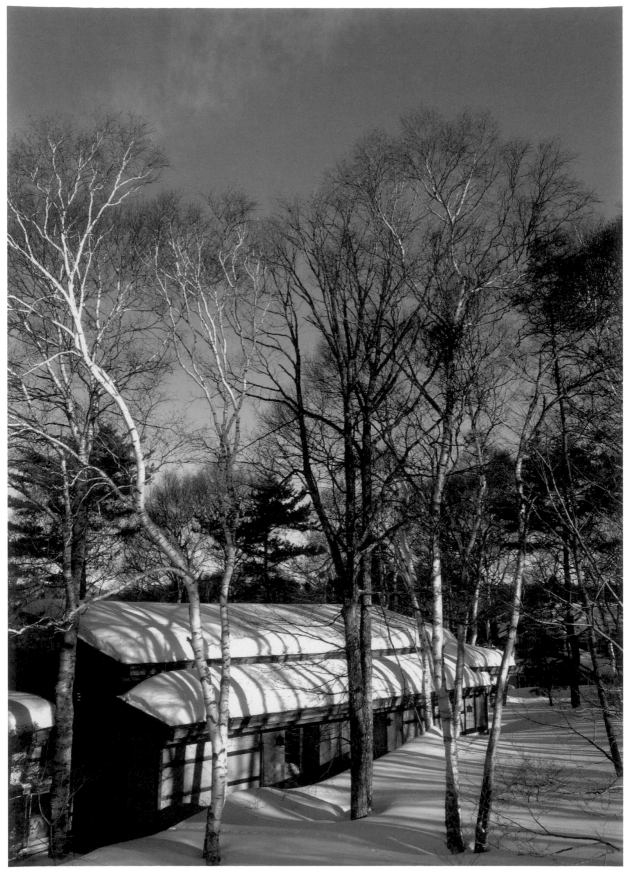

冬日的白樺湖

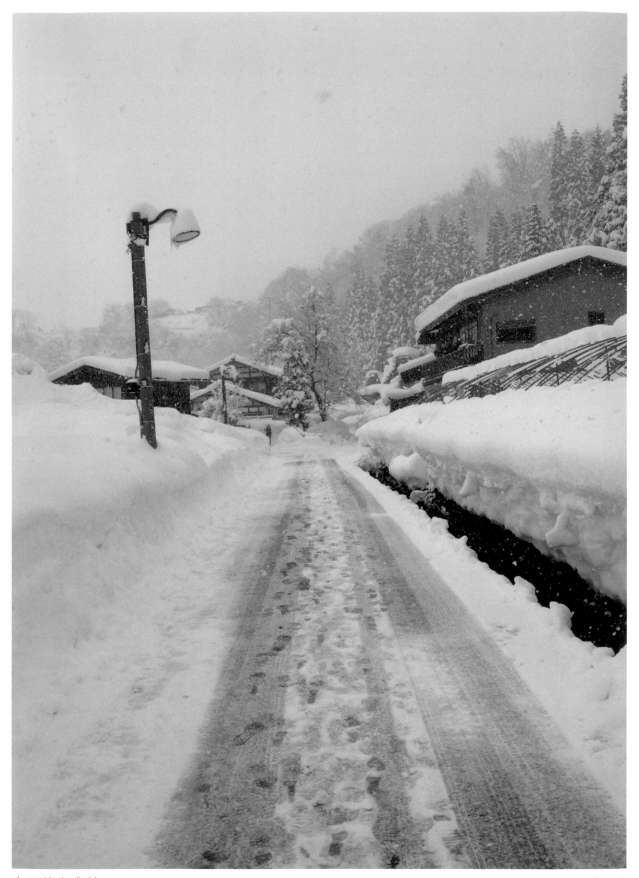

冬日的合掌村

2015 日本岐戶

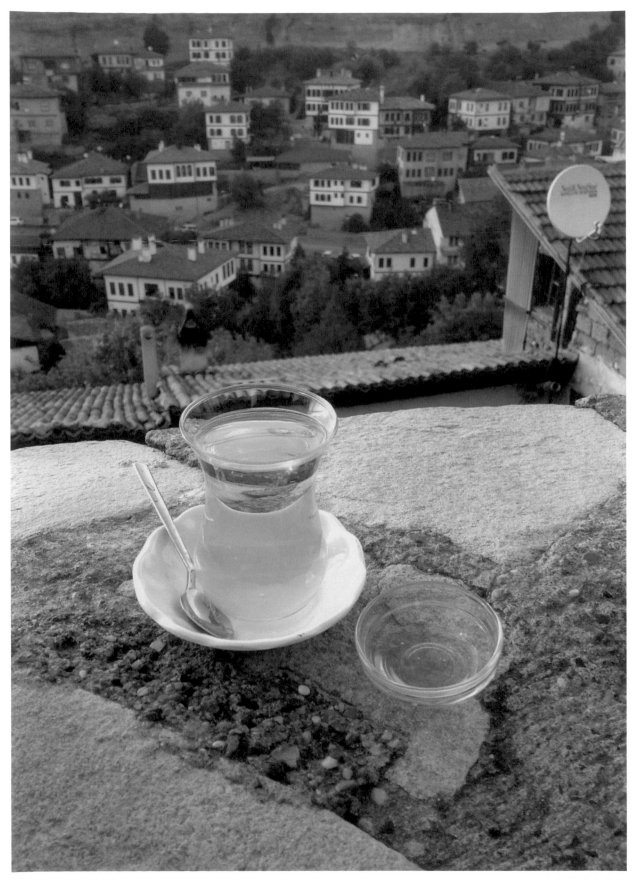

午後的番紅花茶

2015 土耳其番紅花城

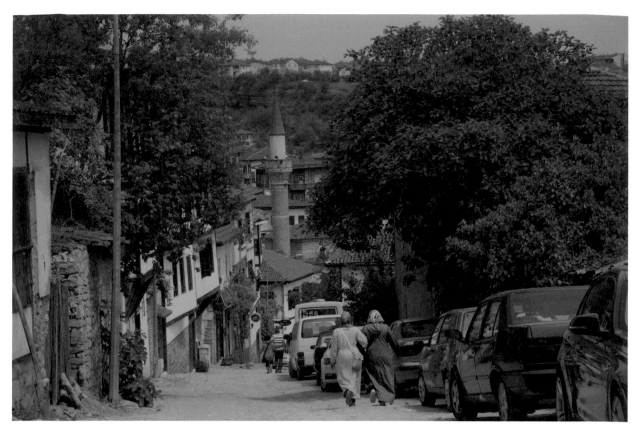

走在番紅花城的小路上 2015 土耳其番紅花城

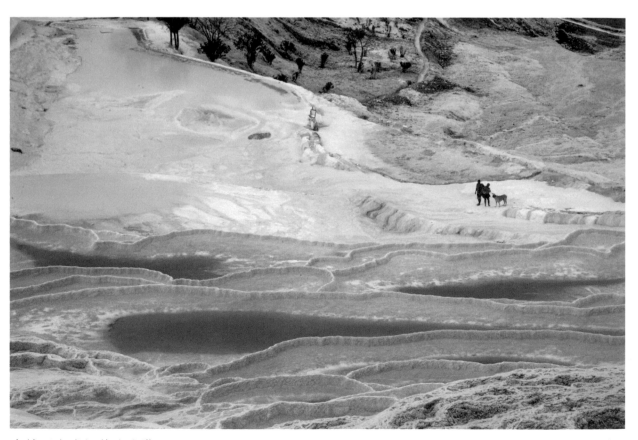

古城石灰岩裡的人和狗 2015 土耳其棉堡

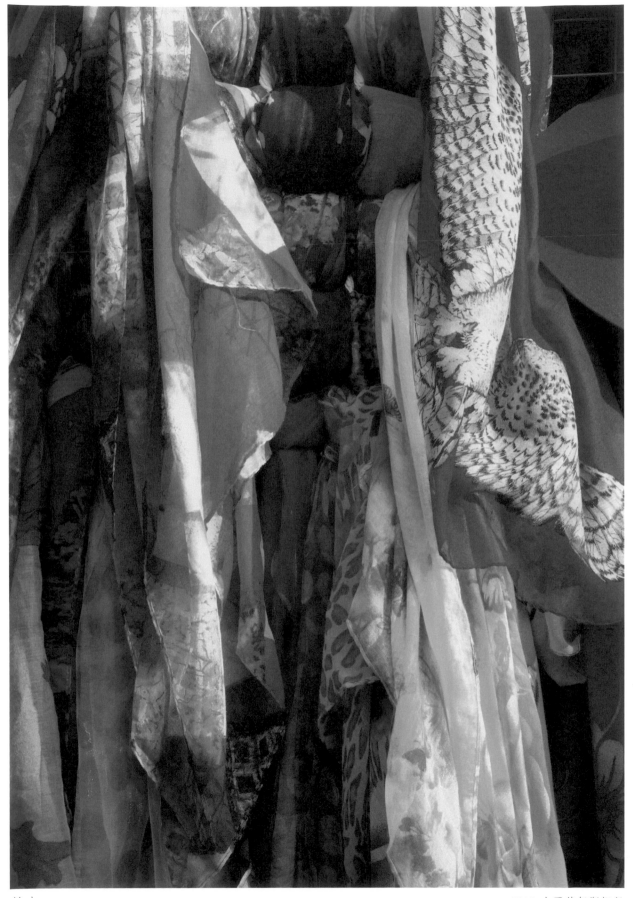

絲巾

旅途中偶遇快樂的一家人 　　　　　　　　　　　　　　　2015 土耳其伊斯坦堡

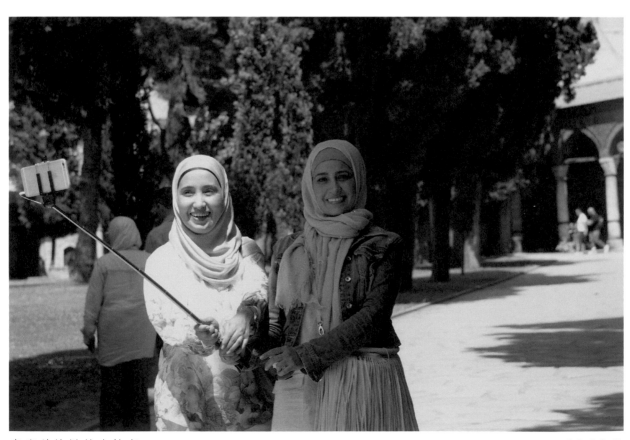

皇宮前愉悅的自拍者 　　　　　　　　　　　　　　　　　2015 土耳其伊斯坦堡

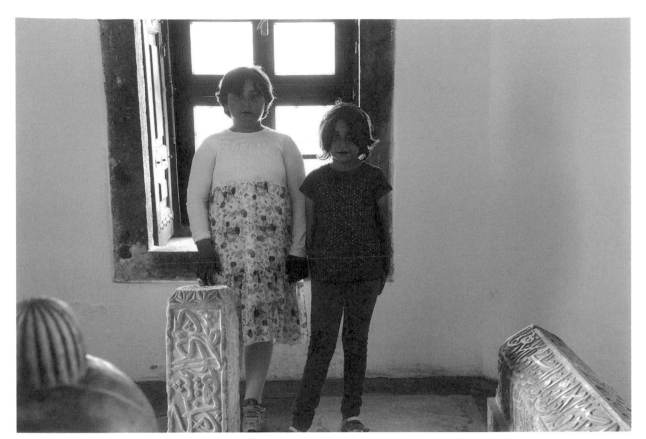

清真寺內的兩個小女孩　　　　　　　　　　　　　　　　2015 土耳其伊斯坦堡

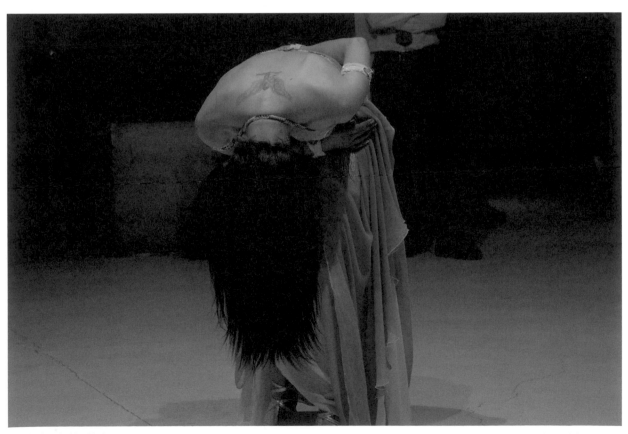

肚皮舞孃的謝幕　　　　　　　　　　　　　　　　　　2015 土耳其伊斯坦堡

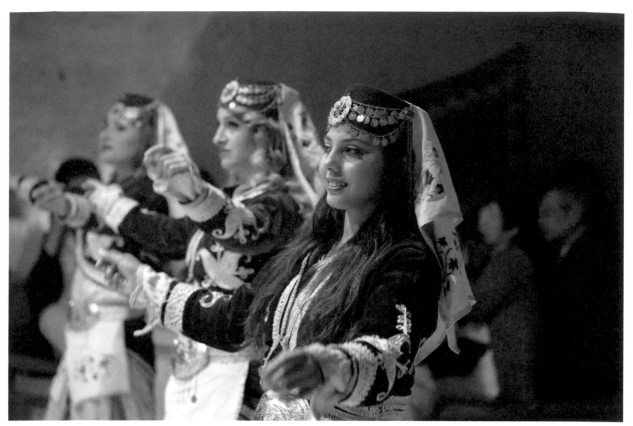

跳舞的女孩 2015 土耳其伊斯坦堡

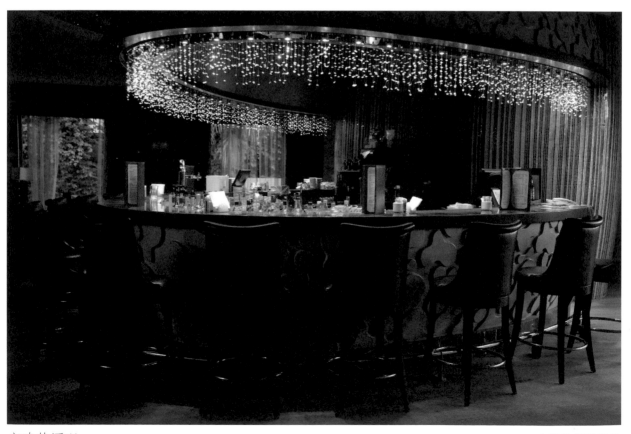

夜晚的酒吧 2015 土耳其伊斯坦堡

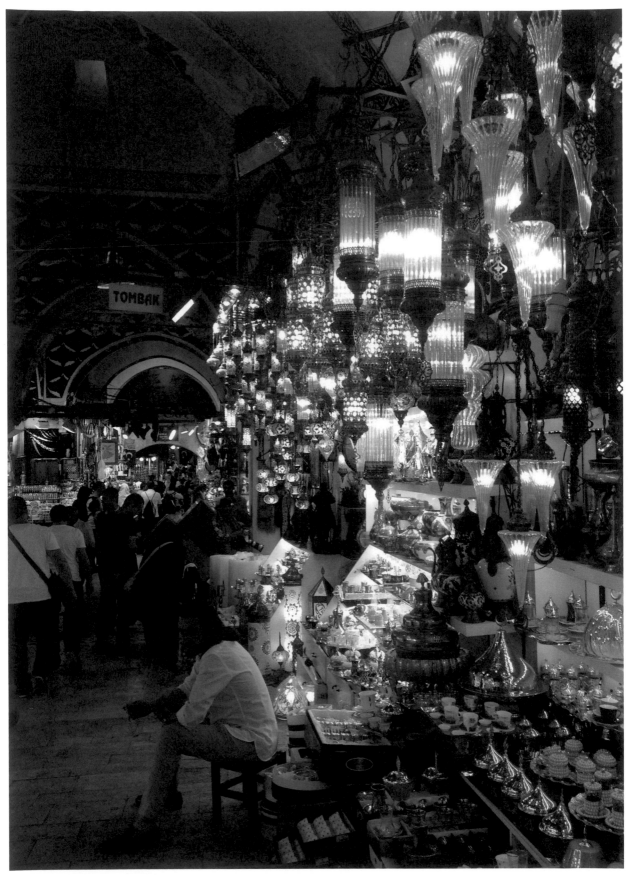

大巴扎裡賣燈飾的商家

2015 土耳其伊斯坦堡

傳統土耳其烤饢　　　　　　　　　　　　　　　　2015 土耳其伊斯坦堡

裝鬼臉的小男孩　　　　　　　　　　　　　　　　2015 土耳其伊斯坦堡

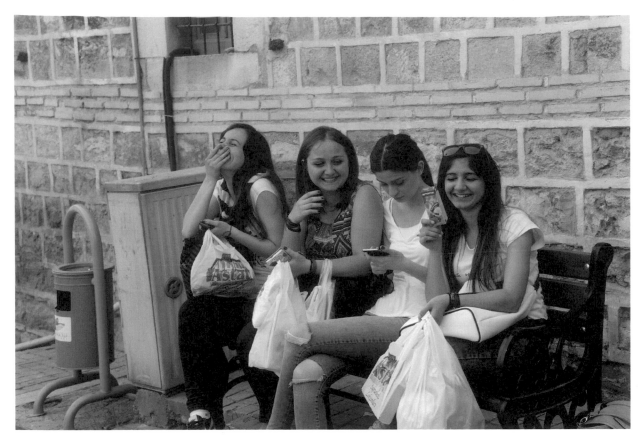

快樂的姐妹淘四人組 2015 土耳其伊斯坦堡

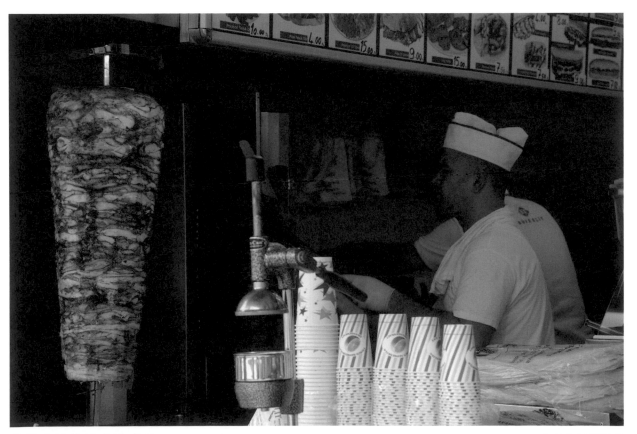

傳統土耳其烤肉沙威馬 2015 土耳其伊斯坦堡

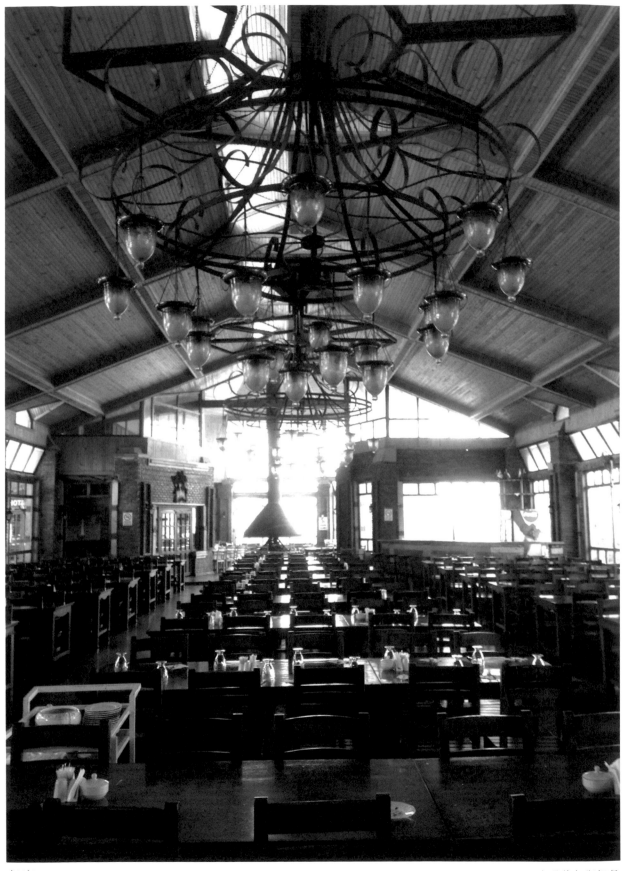

餐廳

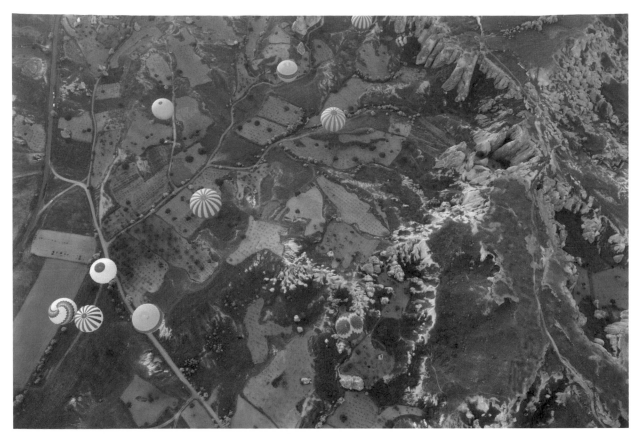

清晨的熱氣球 2015 土耳其卡帕多奇亞

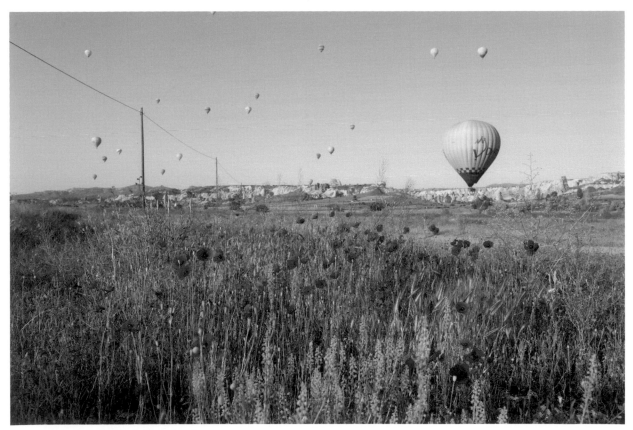

熱氣球降落在罌粟花盛開的草原 2015 土耳其卡帕多奇亞

287

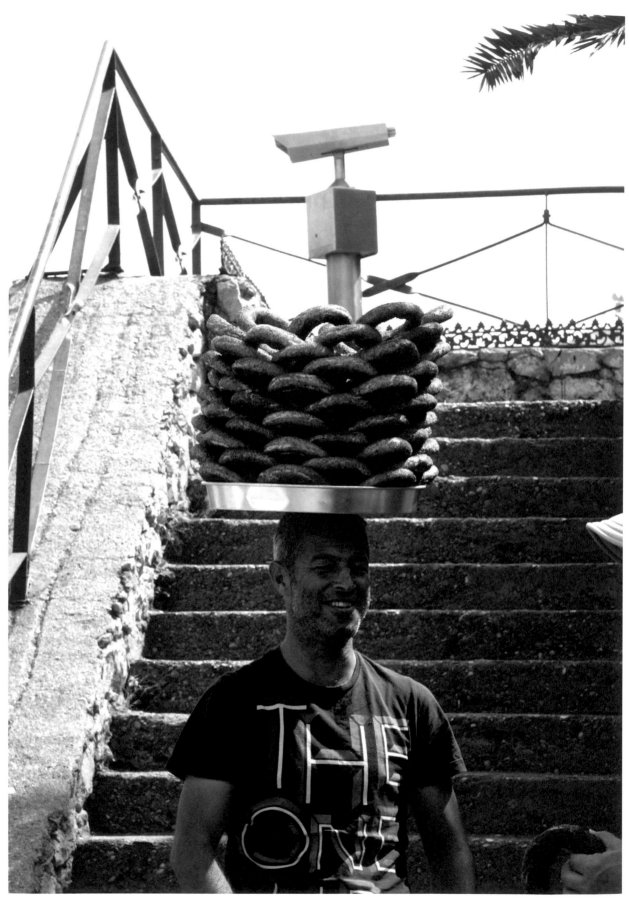

港口邊頭上頂著甜點的小販

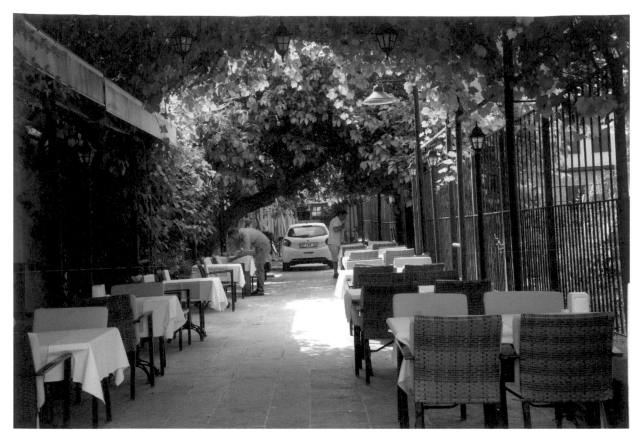

葡萄藤下的餐廳 2017 土耳其卡帕多其亞

古城堡內的街頭藝人 2017 土耳其

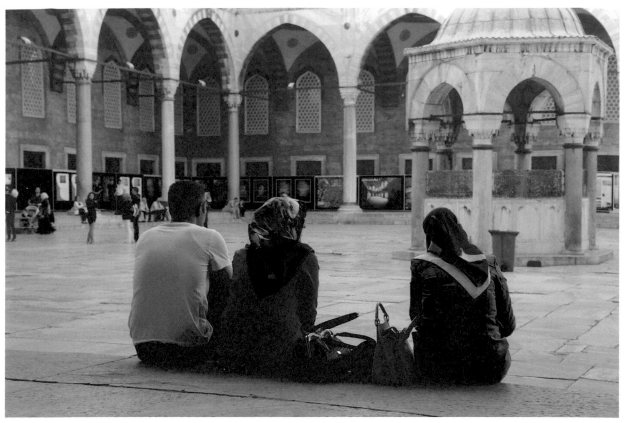

清真寺內歇腳的遊客 2015 土耳其伊斯坦堡

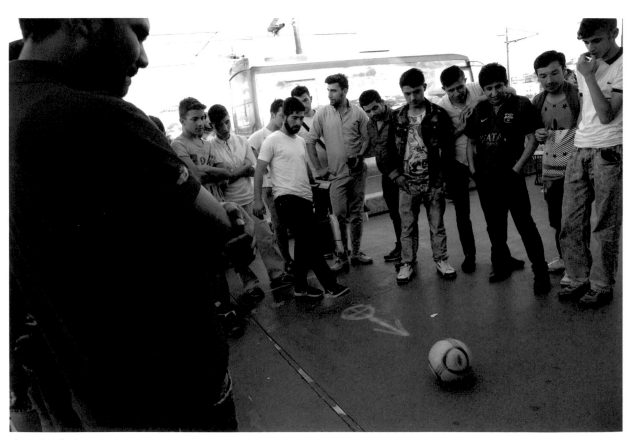

向目標邁進 2015 土耳其伊斯坦堡

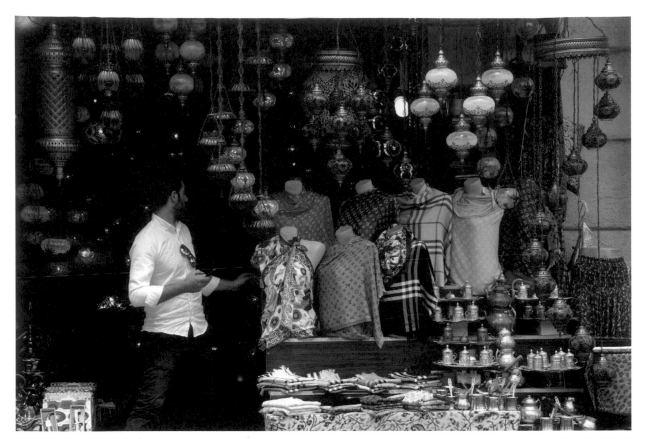

賣傳統手工藝品的商家 　　　　　　　　　　　　　　　　2015 土耳其伊斯坦堡

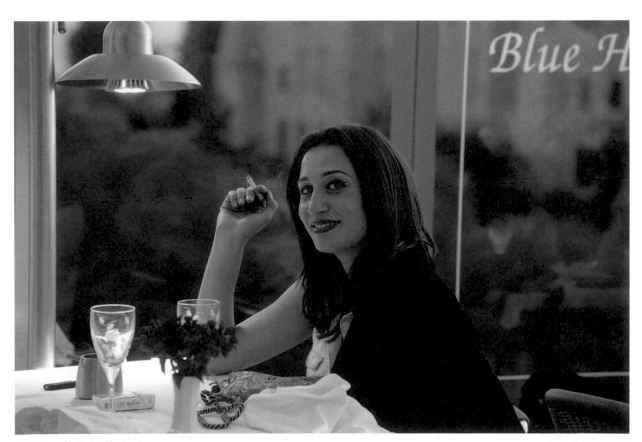

隔壁餐桌抽煙的女人 　　　　　　　　　　　　　　　　　2015 土耳其伊斯坦堡

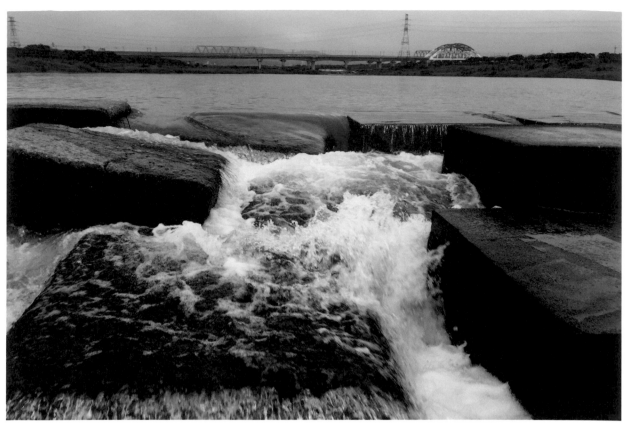

歲月如同穿越一座城市的河流（一）　　　　　　　　　　　　　　　　　　2016 竹北市

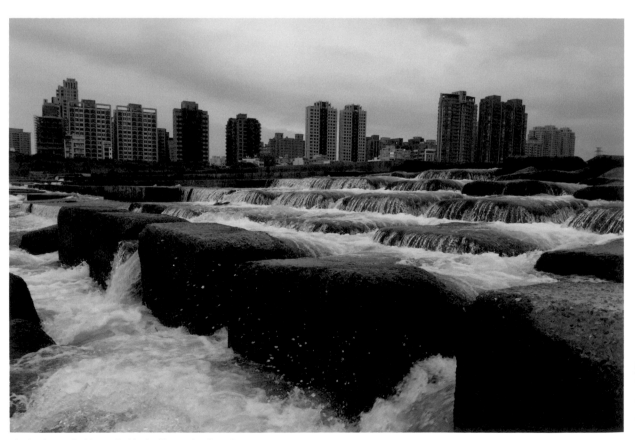

歲月如同穿越一座城市的河流（二）　　　　　　　　　　　　　　　　　　2016 竹北市

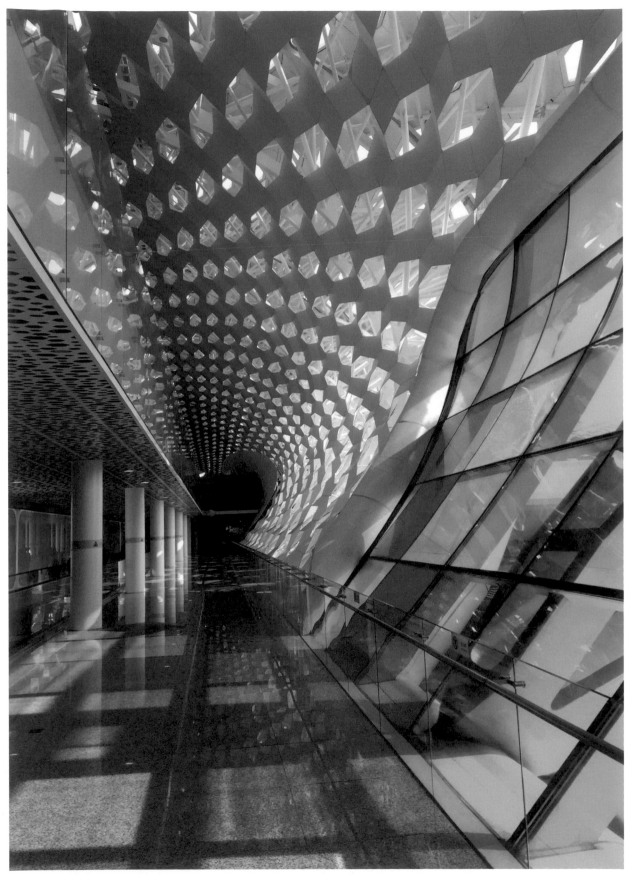

穿越寶安機場的長廊（一）

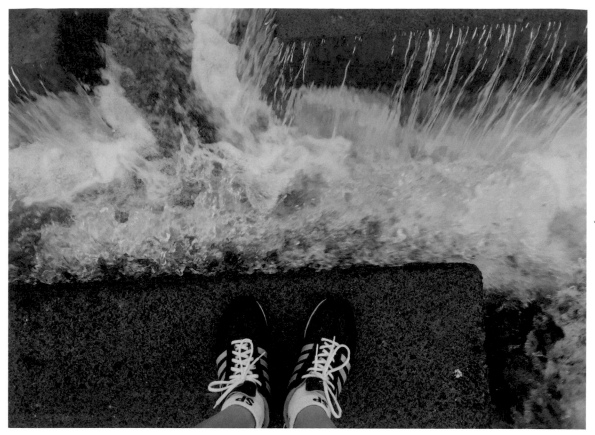

低頭俯瞰腳下流逝不止的溪水感覺人生有得有失　　　　　　　　　2016 竹北市

黑夜的流水　　　　　　　　　　　　　　　　　　　　　　　　　2016 竹北市

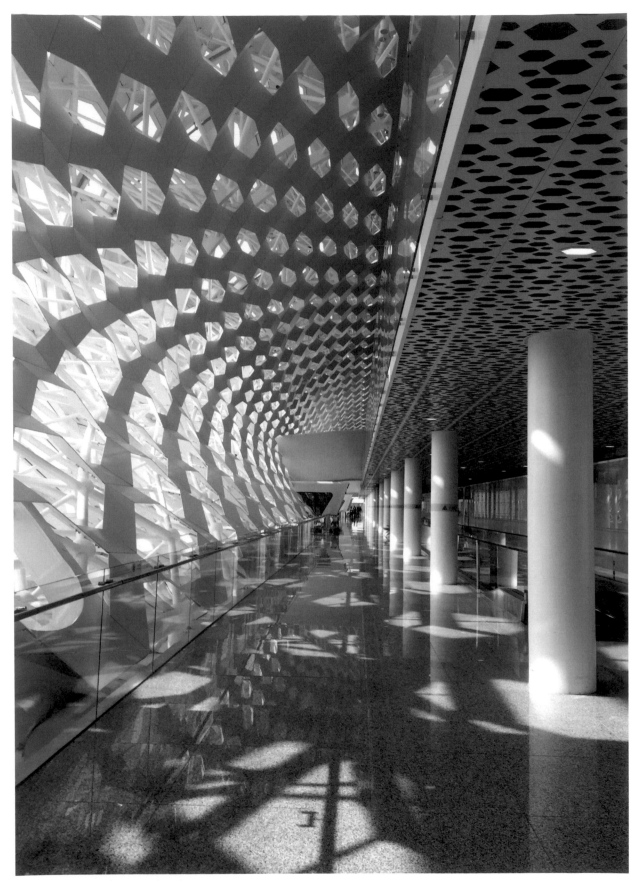

穿越寶安機場的長廊（二）

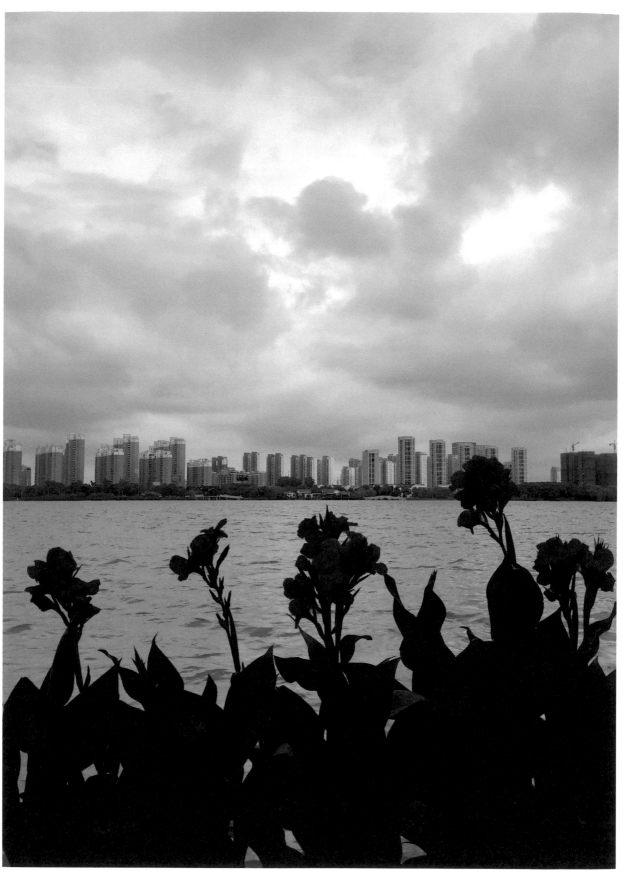

我和城市的距離只有一水之隔（一）

2016 蘇州 石湖

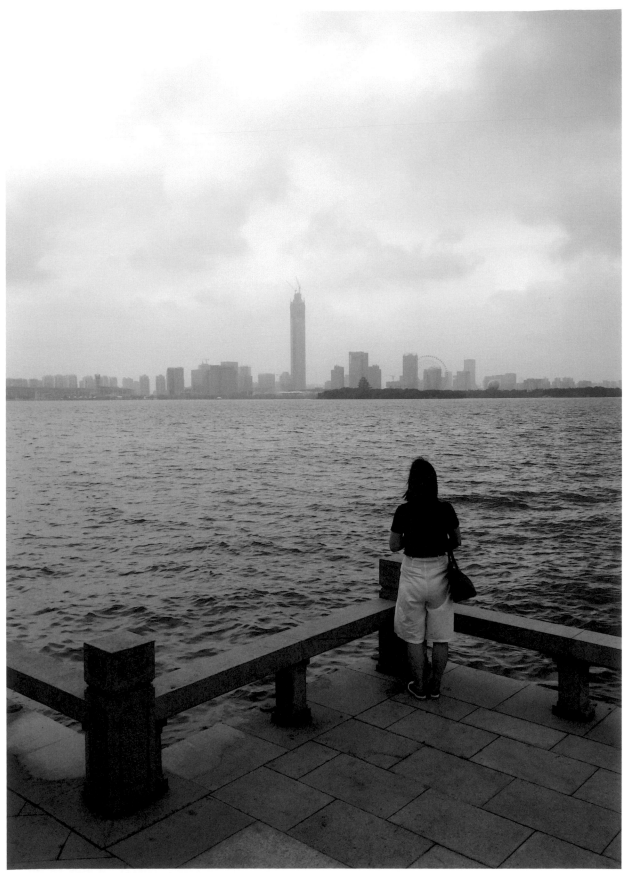

我和城市的距離只有一水之隔（二）

2016 蘇州金雞湖

大家一起乾杯吧！ 2016 四川成都

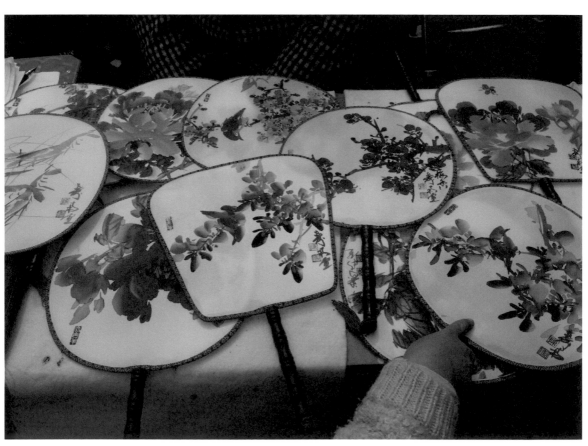

我要買這把扇子 2016 常州

學習做菜的路上

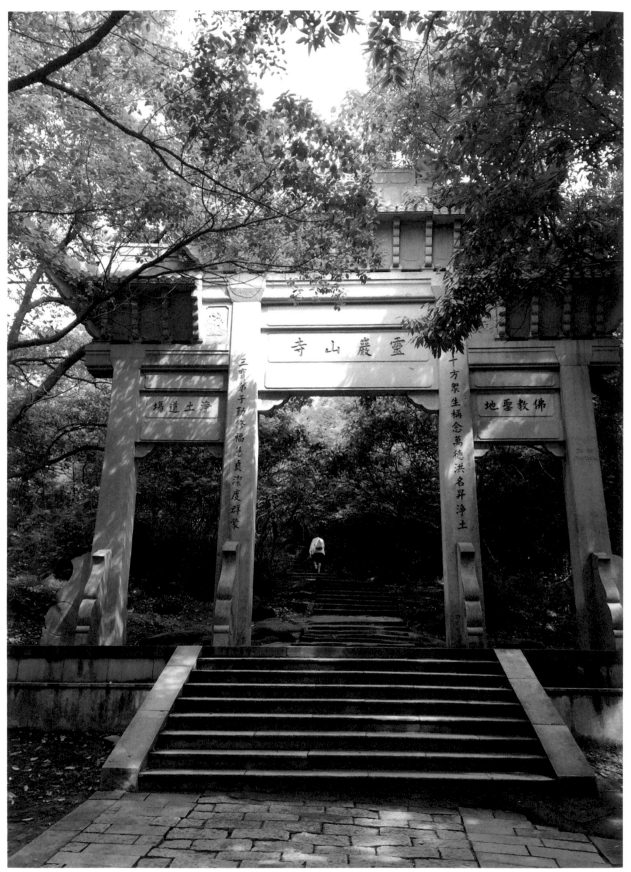

獨自行走在通往山寺的階梯上

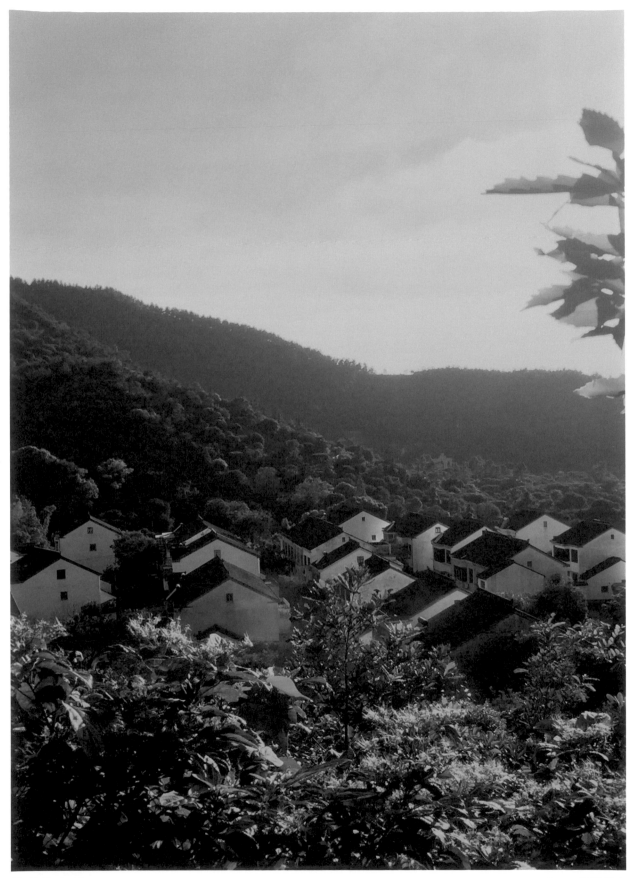

清晨的山村

2016 蘇州樹山

曾經一起乾杯的歲月

人生的驛站到底是起點還是終站

出差的工作夥伴（作者左一） 2006 日本

後記

　　每個城市都有不同的風景，每個人都有獨特的靈魂和生命的軌跡，雖然春去秋來年復一年，不過能留給一個人的記憶卻不一樣，它取決於你內心的世界。